BERLIN WONDER LAND

WILD YEARS REVISITED 1990–1996

HERAUSGEGEBEN VON **PUBLISHED BY**

ANKE FESEL & CHRIS KELLER

BOBSAIRPORT

FOTOS
PHOTOS

BEN DE BIEL →BdB

HENDRIK RAUCH →HR

PHILIPP VON RECKLINGHAUSEN →PvR

STEFAN SCHILLING →StS

HILMAR SCHMUNDT →HS

ANDREAS TROGISCH →AT

ROLF ZÖLLNER →RZ

VORWORT
PREFACE

Sah es wirklich so aus? So leer, so kaputt, so schön? Berlin-Mitte war einmal eine Wunscherfüllungszone.

Es fehlte viel, das machte reich. Es gab keine Telefone in den Ruinen, keine Zentralheizungen und kaum Vergnügungslokale, sie wurden also improvisiert: in leerstehenden Läden, Kellern oder Toilettenanlagen, in Obst-und-Gemüsegeschäften, ehemaligen E-Werken, Tresorräumen. Mitte war im Umwidmungsrausch, Zwischennutzung lautete das Zauberwort. Die von einer abziehenden Supermacht zurückgelassenen Kampfflugzeuge konnten zu Monumenten werden, mitten in der Stadt. Wie hießen die neuen Besatzungsmächte? Kunst und Vergnügen.

Leere Straßen, bröckelnde Fassaden – war der Krieg noch nicht vorbei? Hatte er hier vielleicht gar nicht stattgefunden? Sah es nicht aus wie in den 1920er-Jahren, wie in einer Filmkulisse? Westdeutsche Waschbeton- und Verbundsteinpflasterwelt sah anders aus. Zu staunen war so leicht, Mitte war aus der Zeit gefallen – und steckte in mehreren Vergangenheiten zugleich. In Vor- und Vorvorkriegszeit, halb in der DDR und dann in dieser seltsamen Zwischenzeit: Es hatte ja wieder mal ein Deutschland aufgehört zu existieren, das neue war noch nicht richtig angekommen. Mitte lag im Zwischenraum, wurde die Zauberstadt der Zwischenzeit. Wurde Wunscherfüllungszone, alles war möglich. Es wurde getanzt. Es wurde getanzt und getrunken und die Augen der Ruinenbewohner leuchteten vor Glück, zur rechten Zeit am rechten zu Ort sein.

Heute lässt sich über die Bilder staunen. Sieh an, sagen sie, es ist nun Geschichte. Und sieht es nicht aus, als hättet ihr eine Trümmerjugend gehabt? Schön war es in den Trümmern, sie waren ein großer Spielplatz. Kleiner Schreck: Ist wirklich so viel Zeit vergangen? Hat Berlin sich wirklich wieder so verändert oder ist das ein Traum? Diese Bilder sind nebenbei auch Vorher / Nachher-Bilder. Sie zeigen das Vorher, das Nachher ist heute zu sehen. In Mitte, jeden Tag.

Wie lange hat es gedauert? Weiß keiner mehr. Es hörte langsam auf, dann war es vorbei. Wie schön, dass es diese Fotos gibt. Hier ist der Beweis: Es gab die Wunscherfüllungszone.

Did it really look like that? So empty, so broken, so beautiful? Once upon a time, Berlin-Mitte was a wish-fulfilment zone.

Many things were lacking, but that just made it richer. There were no telephones in the ruined buildings, no central heating, virtually no bars or clubs. So improvised alternatives sprang up everywhere: in disused stores, cellars, public toilets, fruit and veg shops, former power stations, bank vaults. Mitte was a frenzy of repurposing. The magic phrase was »temporary use«. Jet fighters abandoned by a retreating superpower managed to become monuments in the very heart of the city. And the names of the new occupying forces? Art and amusement.

Empty streets, crumbling façades – was the war still on? Or had it perhaps not even taken place here? Didn't everything look like the 1920s, didn't it all look like a film set? The West German world of bare concrete and interlocking paving stones looked different. It was so easy to be amazed. Mitte had dropped out of time – and was stuck in several different pasts at once. Pre-war and pre-pre-war, partly GDR and partly some strange inbetween-era where once again Germany had ceased to exist but its new version hadn't actually come about yet. Mitte was in a gap. It became the magic city of the inbetween. It became a wish-fulfilment zone, everything was possible. There was dancing. There was dancing and drinking. And the eyes of the ruin-dwellers sparkled with the happiness of those who are in the right place at the right time.

Today the images are astonishing. Look, they say, it's history now. And doesn't it look as though you grew up in the rubble? It was tremendous in the rubble, it was a gigantic playground. Then comes a minor shock: is it really so long ago? Has Berlin really changed that much, or is it just a dream? These pictures chance to have a kind of »before and after« effect. They show the »before«. The »after« is visible in Mitte now, every day.

How long did it last? Nobody can say now. It gradually drew to a close and then it was over. So it's great to have these photographs. They are proof: the wish-fulfilment zone really did exist.

INHALT
CONTENT

OFFENE
TÜREN

OPEN
DOORS

Mit dem Fall der Mauer 1989 öffneten sich viele Türen. In Ostberlin entstanden völlig neue Freiräume – politisch, sozial, kulturell. Bislang leer stehende, dem Verfall preisgegebene Häuser wurden von neuen Bewohnern besetzt, Kulturprojekte und Künstler aus aller Welt hielten Einzug. Mit Improvisationsgeist, Fantasie und Kreativität eroberten sie sich dieses Zwischenland, dessen offene Räume zu Orten der Begegnung unterschiedlichster Menschen wurden. Plötzlich schien vieles möglich.

The fall of the Berlin Wall in 1989 opened many doors. In East Berlin, entirely new dimensions of freedom arose – political, social and cultural. Empty buildings that had been quietly decaying were occupied by new inhabitants. Cultural projects and artists from all over the world moved in. With a spirit of improvisation, imagination and creativity, they laid claim to an intermediate zone whose open spaces became meeting points for the most diverse of people. Suddenly the possibilities seemed immense.

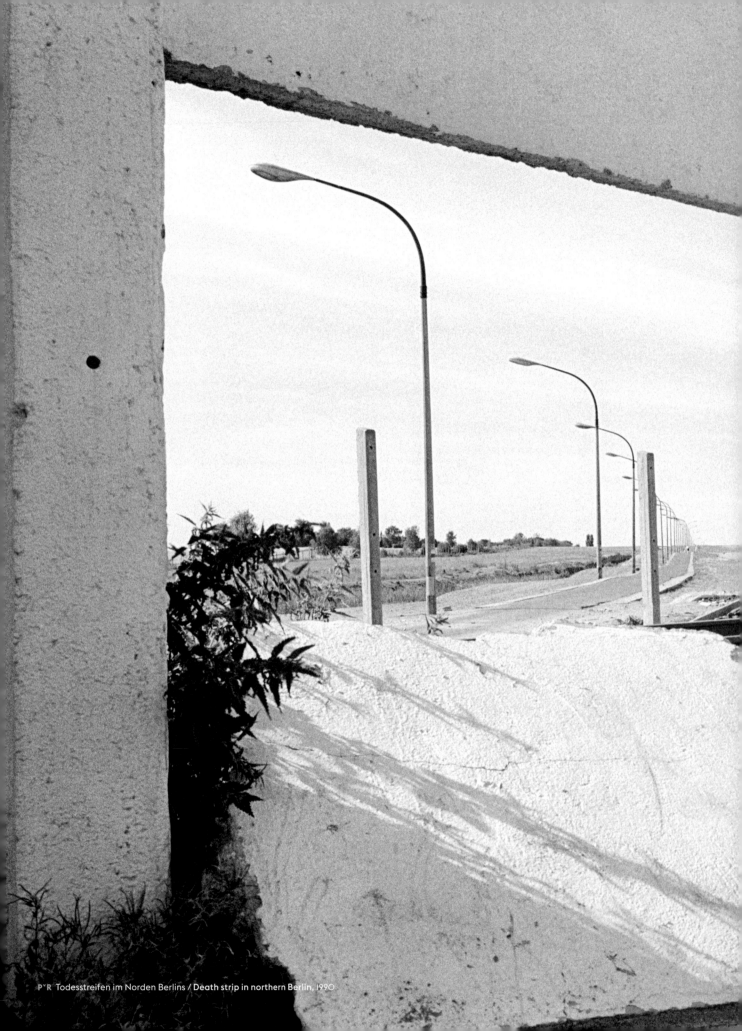

P. 12 Todesstreifen im Norden Berlins / Death strip in northern Berlin, 1990

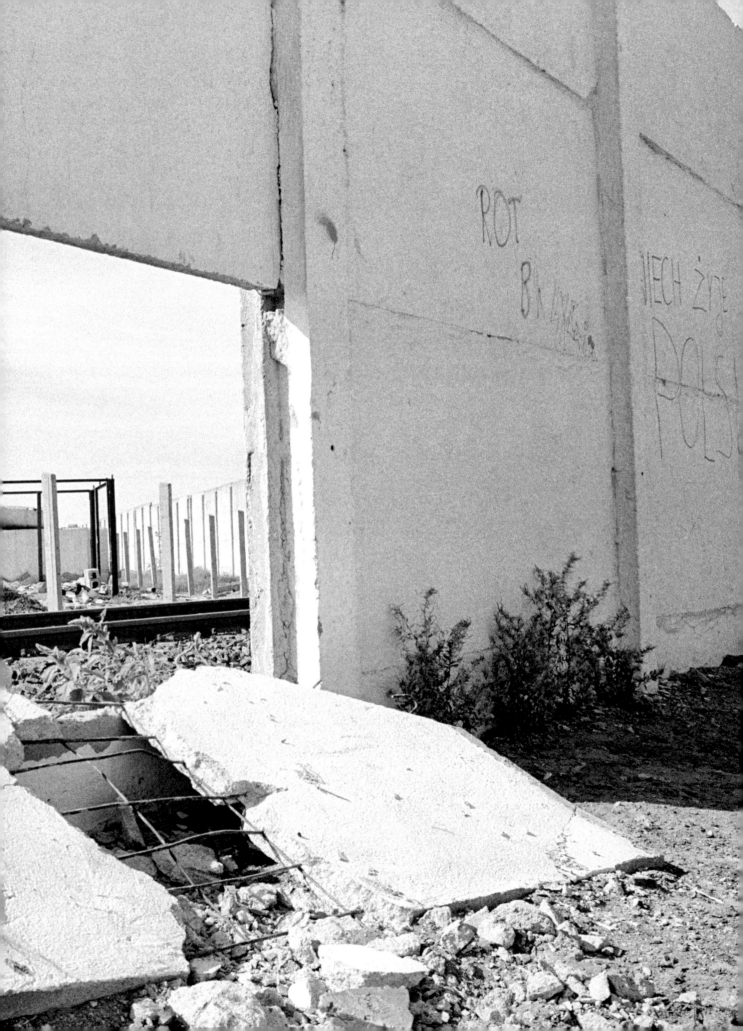

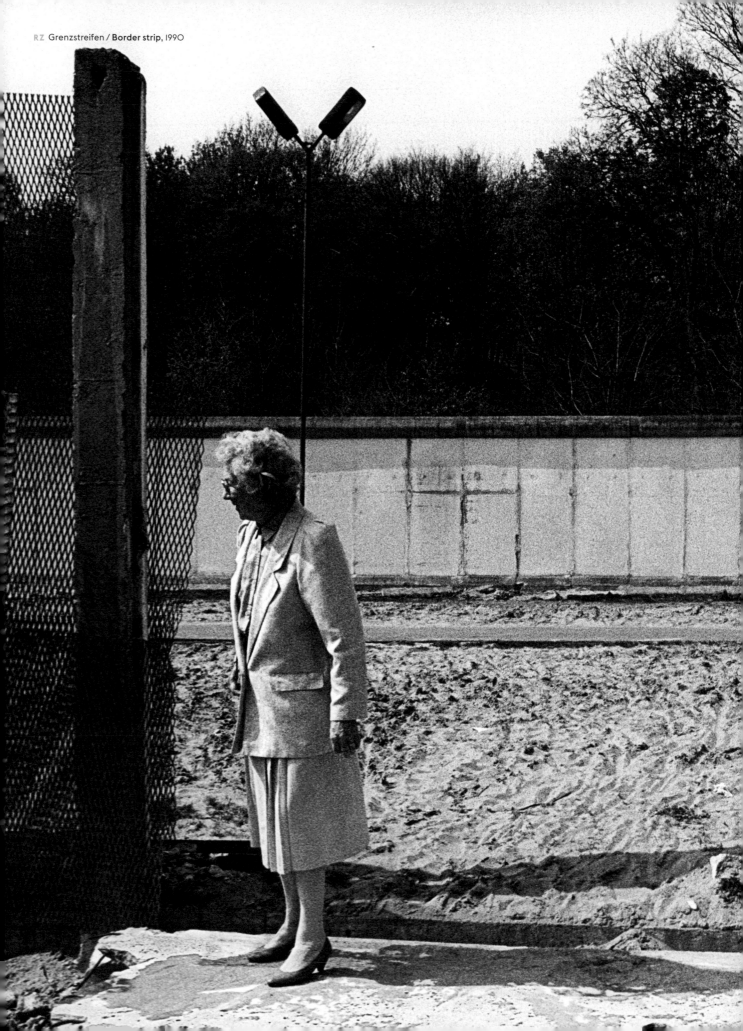

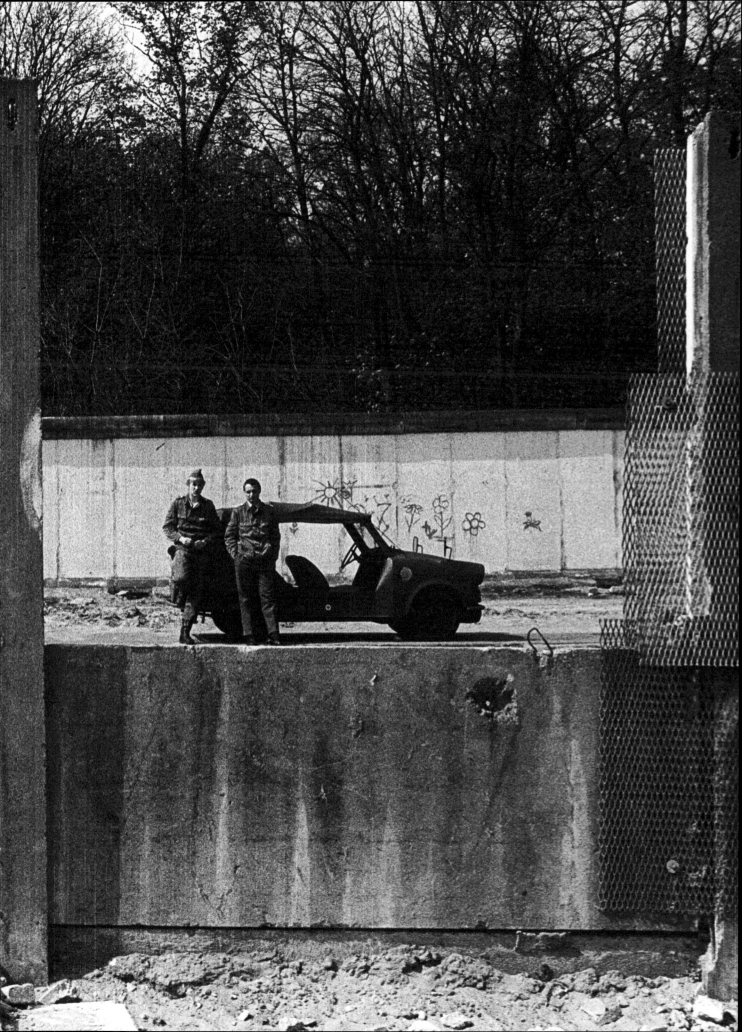

AT ↑ → Berliner Mauer am / **Berlin Wall at the** Brandenburger Tor, 1990

BRAD HWANG

Ich war bei meinen Eltern in Korea und sah den Mauer-fall im Fernsehen. Ich dachte sofort, da musst du hin. Ich bin zurück nach New York gereist, habe all meine Sachen verkauft oder verschenkt und bin mit einem One-Way-Ticket nach Europa geflogen – ohne Geld, ohne Sprache, ohne Bekannte. Aber mit Saxofon, zwei willigen Händen und Hunger nach mehr Leben, mehr Fragen, mehr Möglichkeiten.

I was visiting my parents in Korea when I saw the fall of the Berlin Wall on television. My immediate thought was, I've got to go there. I went back to New York, sold or gave away all my belongings, and flew to Europe on a one-way ticket – I had no money, no language, no contacts. But I did have a saxophone, a willing pair of hands, and a hunger for more life, more questions, more possibilities.

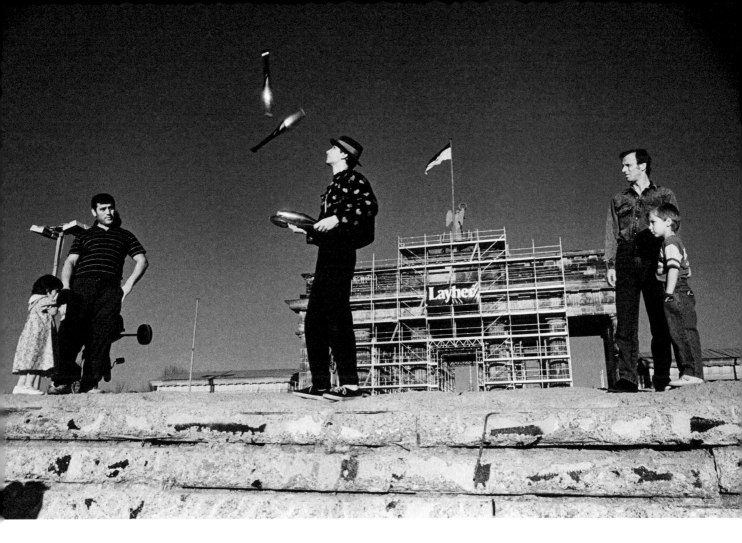

CEM ERGÜN-MÜLLER

Ich lernte damals eine Frau kennen, die am 7. November 1989 über Ungarn aus der DDR geflüchtet war. Nachdem sie drei Tage durch den Wald gelaufen war, stellte sie fest, dass inzwischen die Mauer gefallen war. Sie ist zurück nach Berlin gefahren, hat ihre Wohnung wieder aufgeschlossen und keiner hatte überhaupt bemerkt, dass sie weg gewesen ist.

Around that time I got to know a woman who had escaped from the GDR via Hungary on November 7, 1989. After wandering through the forest for three days, she finally heard that the Wall had come down. She travelled back to Berlin, unlocked the front door of her apartment and went back inside. Nobody had even noticed that she'd been gone.

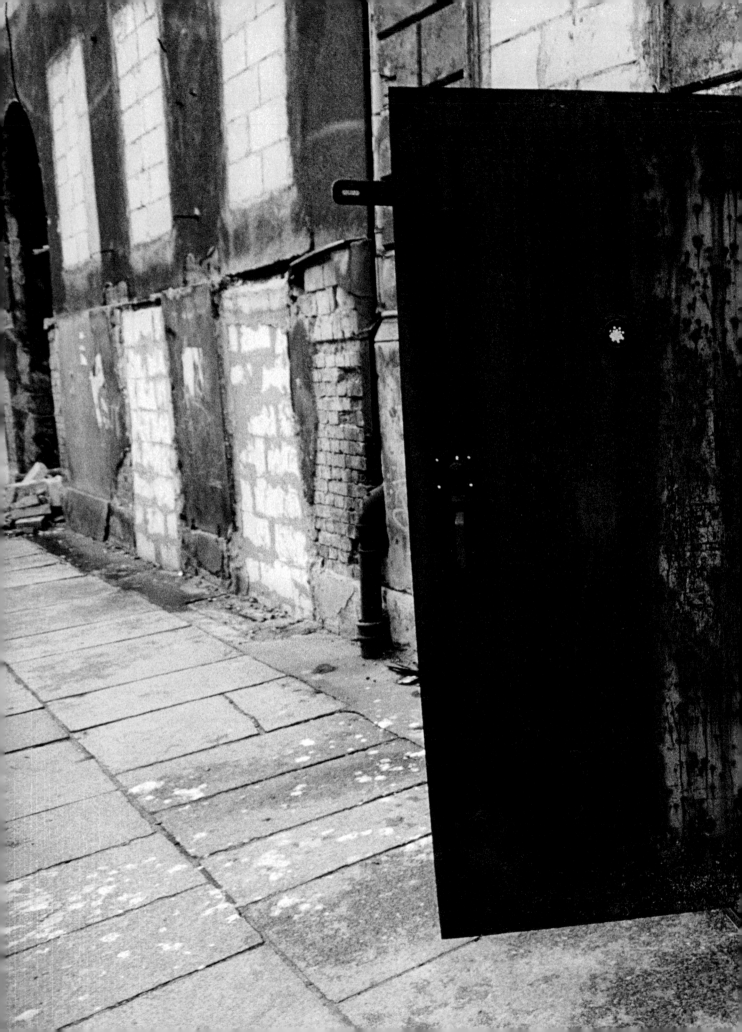

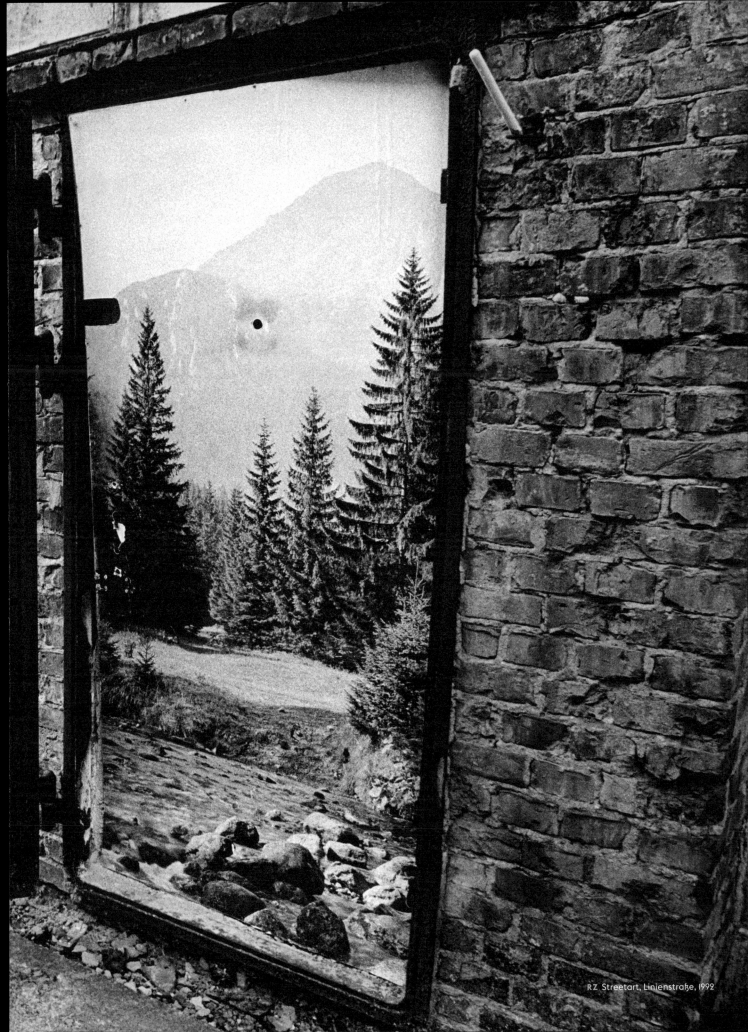

RZ Streetart, Linienstraße, 1992

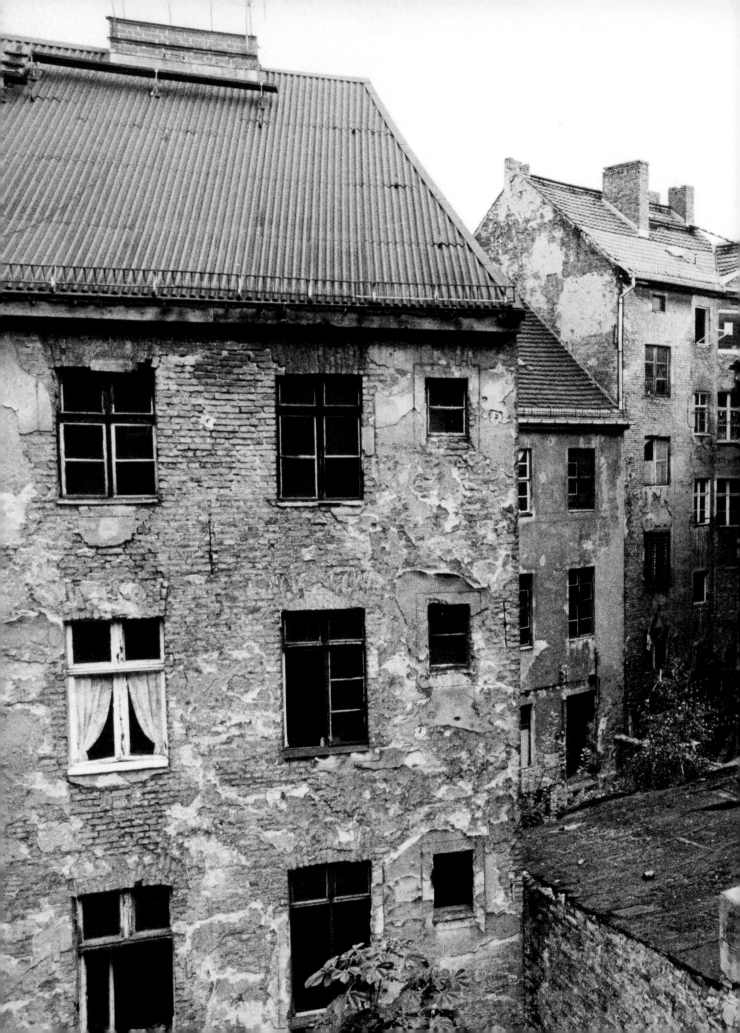

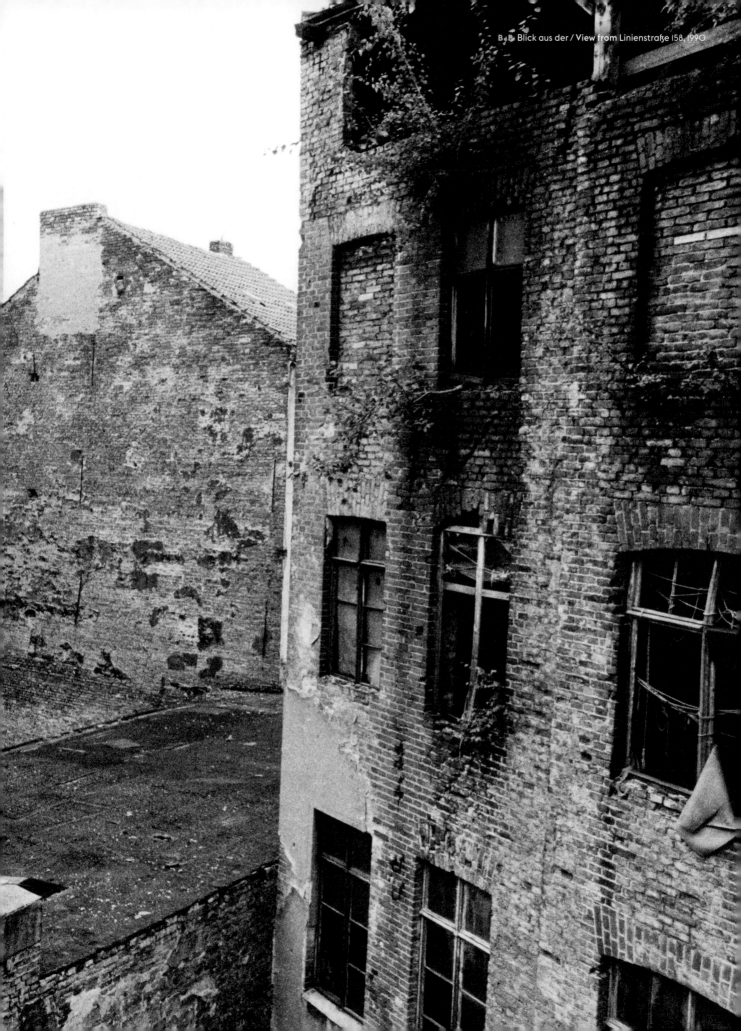

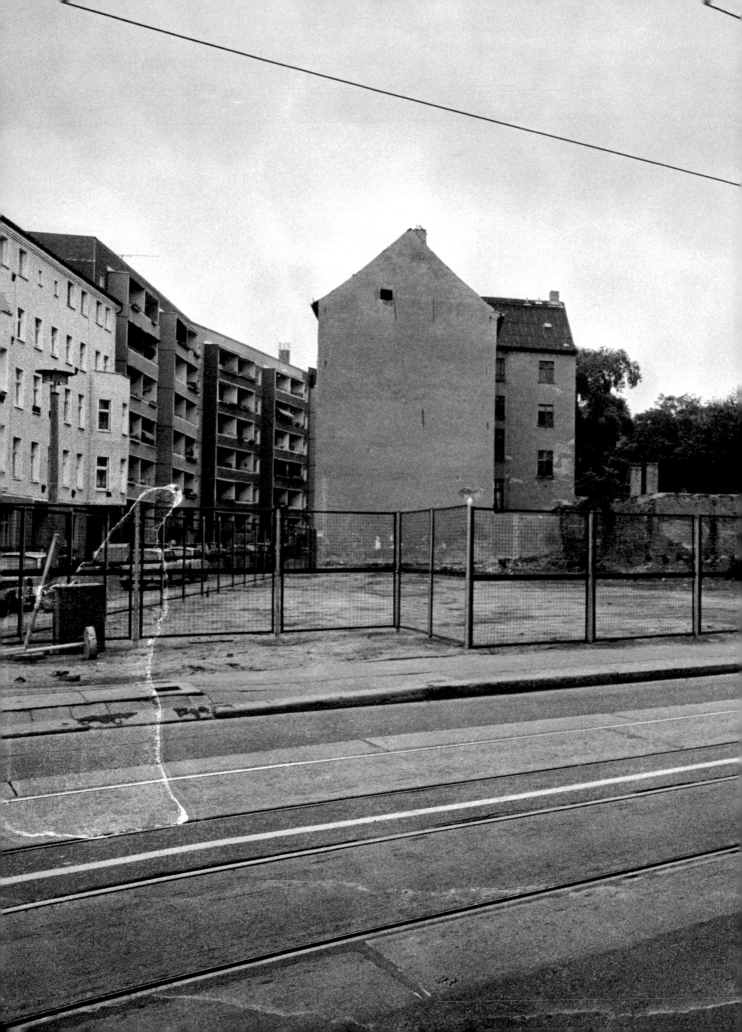

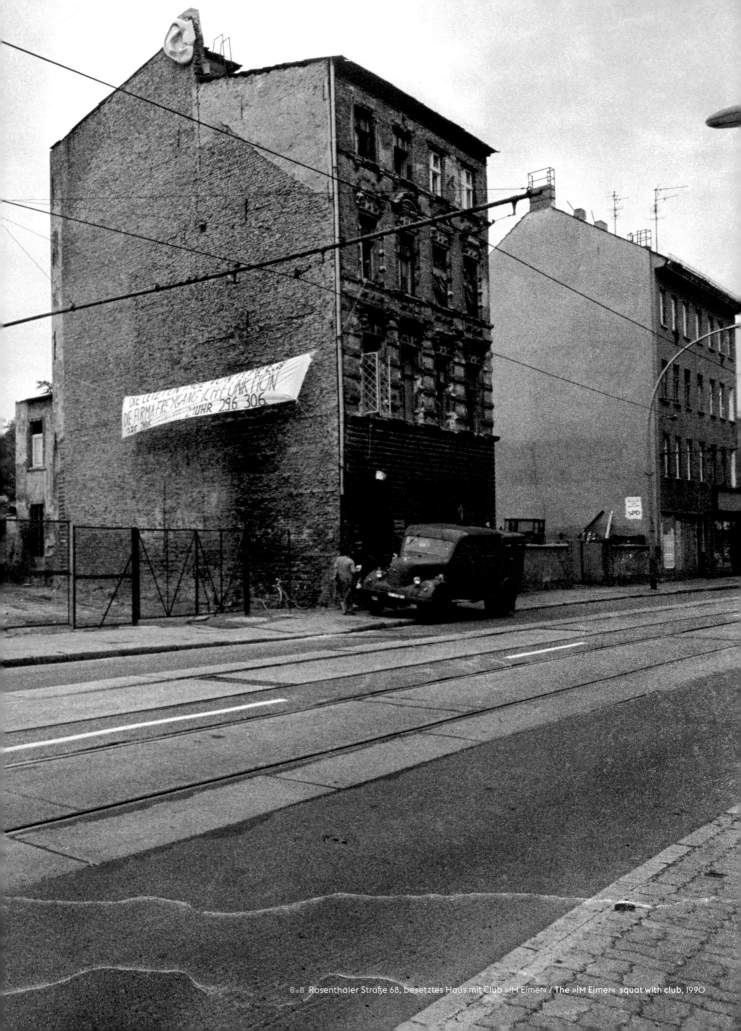

B.8 Rosenthaler Straße 68, besetztes Haus mit Club »IM Eimer« / The »IM Eimer« squat with club, 1990

B d B Peter Rampazzo

PETER RAMPAZZO

Es war November und wir haben den Mauerfall nicht mitbekommen, weil wir die ganze Zeit in Kreuzberg im Keller gearbeitet haben. Dort gab es kein Radio, keinen Fernseher, wir waren die ganze Zeit mit den Installationen für das Arcanoa beschäftigt. Genau zum Mauerfall eröffneten wir die Bar und gegen Mitternacht stand ein Haufen Leute vor der Tür. Keiner von ihnen konnte Eintritt zahlen, weil sie direkt aus dem Osten kamen. Darunter waren die Leute von Freygang, Die Firma, Feeling B und Ichfunktion. Mit ihnen fassten wir noch am selben Abend den Plan, uns gemeinsam Räume zu besorgen, und schon Mitte Dezember gab es den Aufruf, das Haus in der Rosenthaler Straße zu besetzen, aus dem der Eimer wurde.

It was November and we hadn't realised that the Wall had come down because we'd been working the whole time in a cellar in Kreuzberg. There was no radio or television on the premises and we were totally busy with preparing the installations for Arcanoa. The opening of the bar coincided exactly with the fall of the Wall, and by midnight a crowd had gathered outside. None of them could pay the entrance fee because they'd all come straight from East Berlin. They included the people from Freygang, Die Firma, Feeling B and Ichfunktion. That evening, we all worked out a plan to acquire some communal space. Shortly afterwards, in mid-December, the call went out to occupy the building in Rosenthaler Straße that later became Eimer.

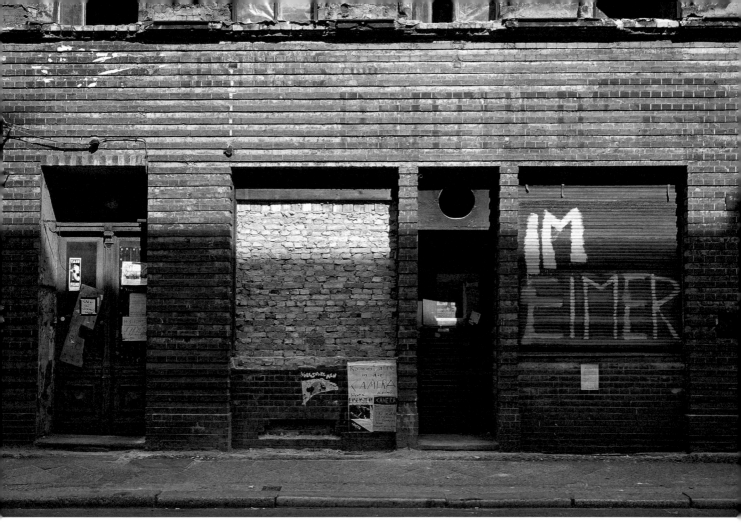

AT »IM Eimer«, Rosenthaler Straße 68, 1990

LINE MAASS

Mitte Januar 1990 trafen sich Musiker der ostdeutschen Bands, Freunde aus dem regimekritischen Umfeld und solche wie Peter, die aus der DDR abgehauen waren und nun zurückkehrten. Unsere Idee war es, in dieser Zeit des politischen Vakuums Freiraum für eine Kultur zu schaffen, die unserem Empfinden entsprach. Der Eimer war eine der wichtigsten Kulturbesetzungen der 90er-Jahre, von ihm ging die Besetzung des Tacheles aus. Mit der Namensgebung »IM Eimer« reagierten wir auf die Enttarnung von inoffiziellen Mitarbeitern der Stasi (IM) aus unserer Gemeinschaft.

In the middle of January 1990, there was a meeting between musicians from several East German bands, friends from the dissident scene and people like Peter who had fled the GDR and were now returning. Given the political vacuum at the time, our idea was to create new space for a kind of culture that we could relate to. Eimer was one of the most important cultural squats of the 1990s. It was the launchpad for the squatting of Tacheles. The name »IM Eimer« was our response to the fact that inofficial Stasi collaborators (or »IM« for short) had been exposed in our community.

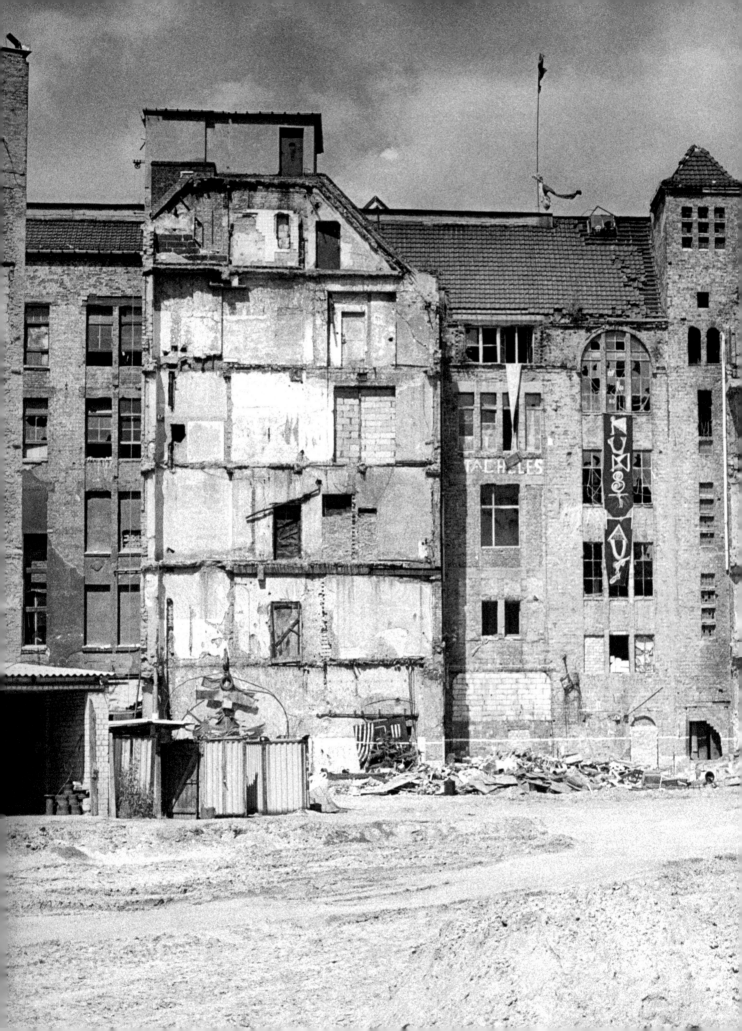

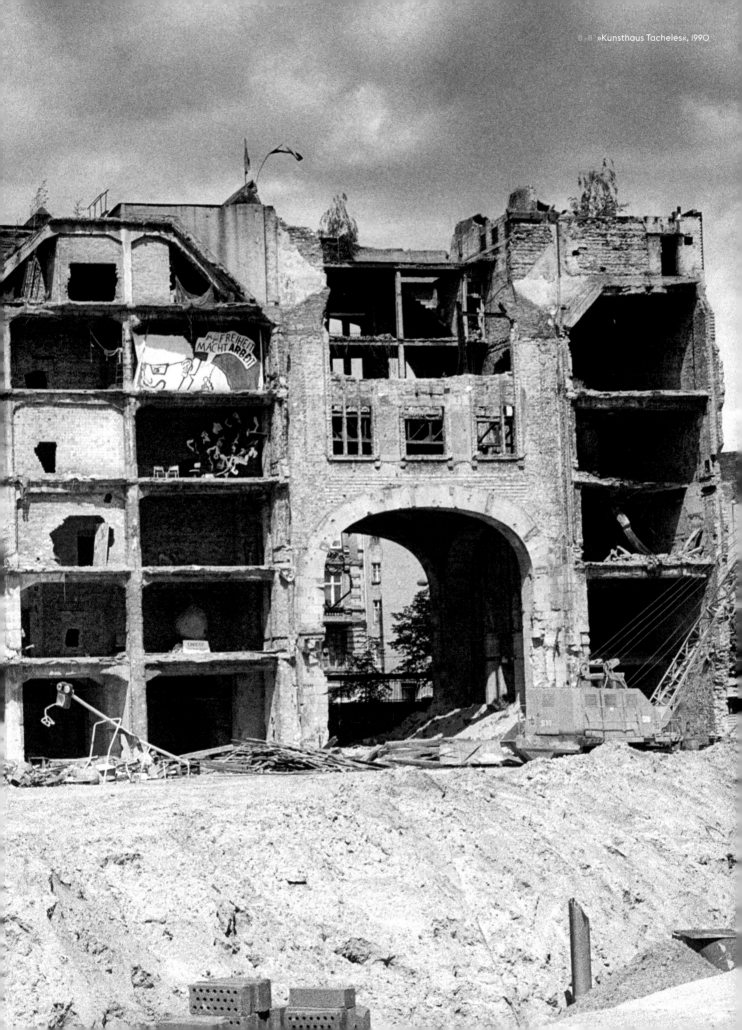

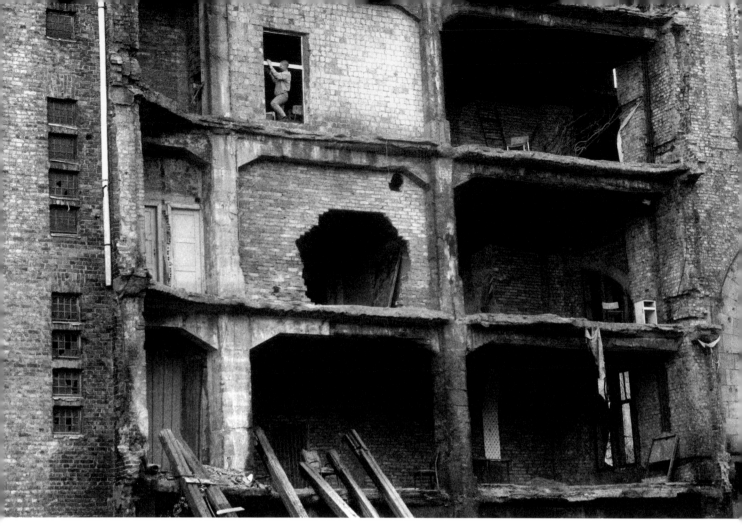

BdB ↑ → »Tacheles«, 1990

FRIEDRICH LOOCK

}
}

Ich bin in Mitte geboren und aufgewachsen. Als Kinder stiegen wir in den alten Ruinen rum. Wir sind durch die Keller und über die Dachböden geklettert, daher kannte ich auch das alte Gebäude der Friedrichstraßen-passage. Als es nach dem Fall der Mauer darum ging, Räume für sich zu nutzen, sagte ich dem Maler Clemens Wallrodt, er solle sich die Ruine mal ansehen. Er besetzte zusammen mit dem Musiker Leo Kondeyne das Haus. Daraus wurde das Tacheles.

I was born and raised in Mitte. As kids we used to scramble around in the old ruins, exploring the cellars and climbing out onto the rooftops. That was how I knew about the old Friedrichstraßenpassage building. So when the Wall came down and people began looking for spaces to use, I said to the painter Clemens Wallrodt that he should check out the ruin. He occupied the building together with the musician Leo Kondeyne. Eventually it became Tacheles.

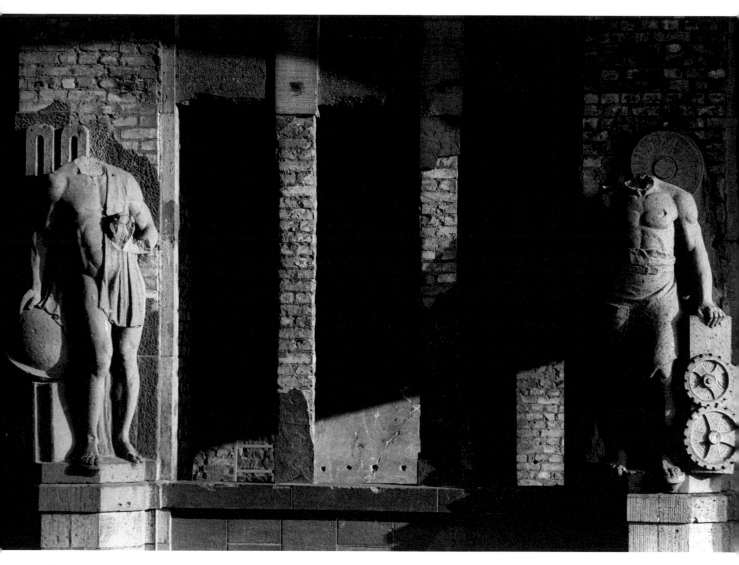

RZ »Tacheles«, 1992

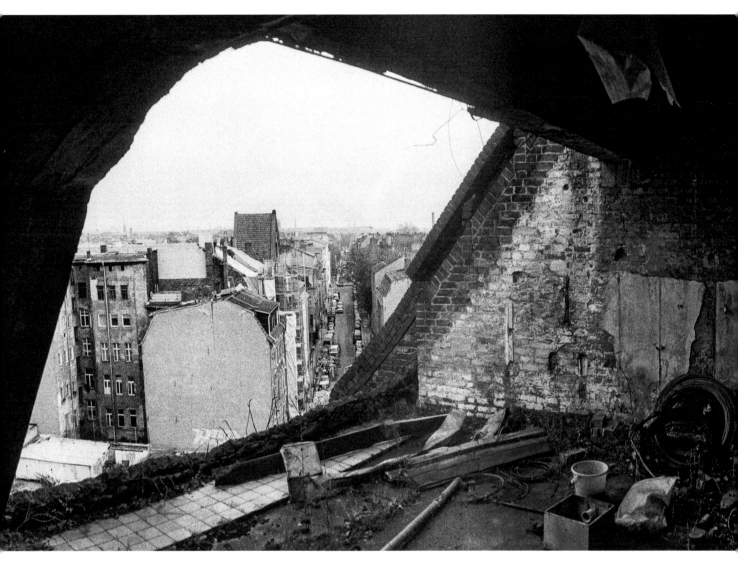

S'S »Tacheles«, 1991

B d B ↑ ↗ ↘ Freifläche »Tacheles« / **»Tacheles« open space**, 1991

JOCHEN SANDIG
}
}

Wir haben das Gebäude im Februar besetzt, im April sollte es abgerissen werden. Also gründeten wir schnell einen Verein und ergriffen alle möglichen Maßnahmen, um das zu verhindern. Bei einem Runden Tisch im Roten Rathaus wurde die gesamte Spandauer Vorstadt dann zum Flächendenkmal erklärt. Damit stand auch das Tacheles unter dem Schutz der Denkmalbehörde.

We occupied the building in February and it was due to be torn down in April. So we quickly founded an association and took every possible step to prevent its demolition. At a roundtable meeting in Berlin City Hall, the entire Spandauer Vorstadt neighbourhood was declared a conservation area. This meant that Tacheles was now protected by the Historic Buildings Authority.

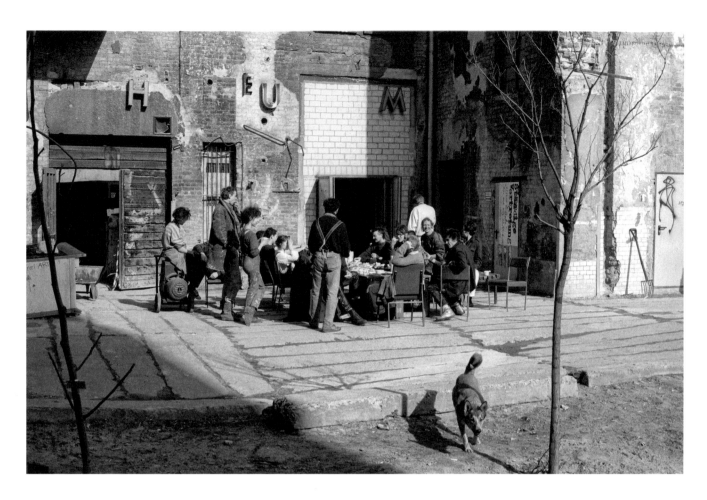

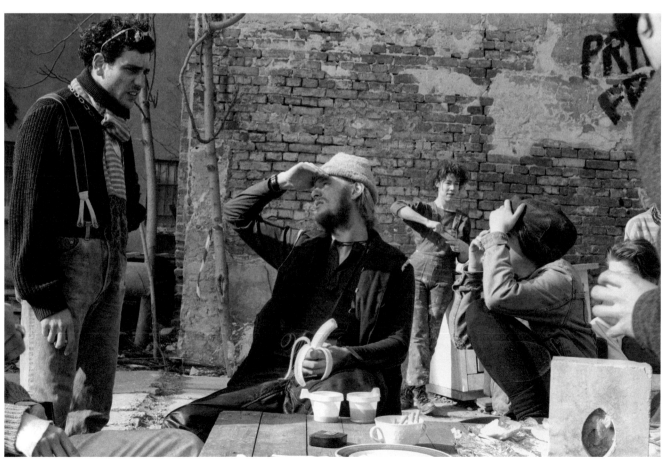

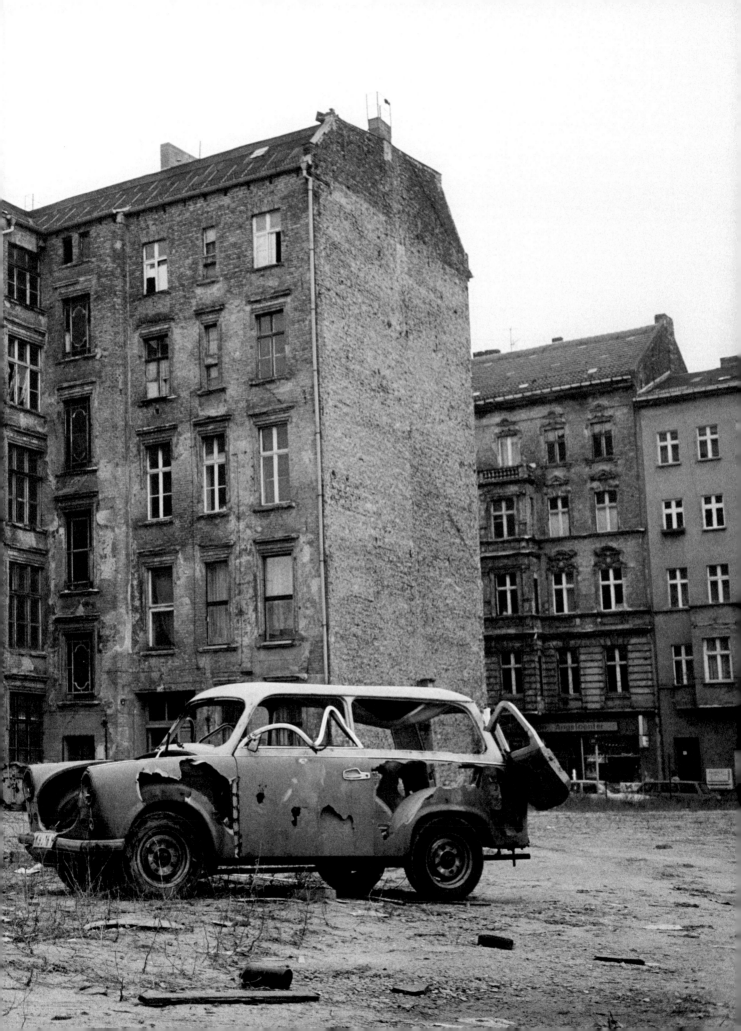

BdB ↑ Kleine Hamburger Straße → Rosenthaler Straße, »IM Eimer«

CHRIS KRAPF

Im November fiel die Mauer, im Februar besetzten wir das Haus. Das war also noch vor dem Einigungsvertrag, der erst im September 1990 geschlossen wurde. Es gab noch Grenzkontrollen, man musste also immer noch den Ausweis vorzeigen, wenn man von Westberlin kommend nach Hause wollte.

The Wall came down in November and we occupied the building in February. This was still before the Reunification Treaty, which wasn't signed until September 1990. So there were still border controls. You still had to show your ID whenever you wanted to return home after being in West Berlin.

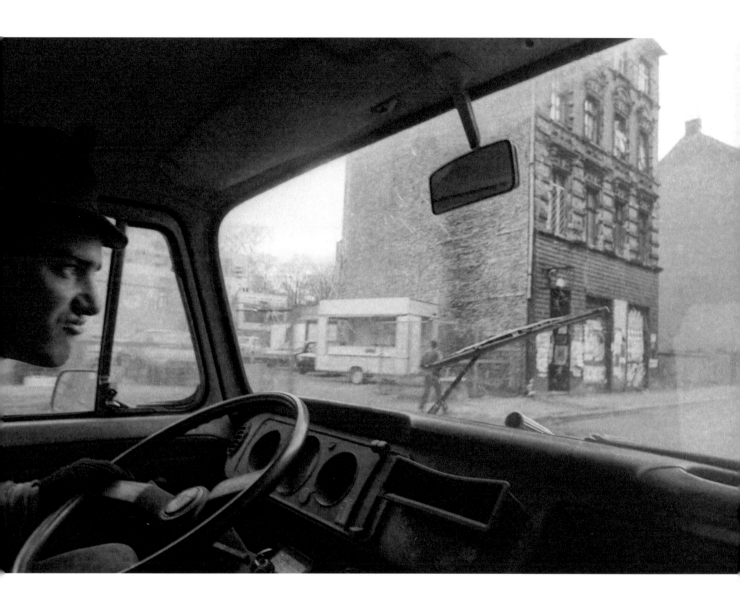

DANIEL WEISSROTH

Ein paar Bekannte sagten: »Wir gehen nach Ostberlin, Häuser besetzen.« Ich wollte damals in Westdeutschland anfangen zu studieren und dachte, das ist mir unheimlich, davon lasse ich die Finger – mit dem Ergebnis, dass ich genau da, in Berlin-Mitte, gelandet bin. Und das Gefühl von Freiheit, das hier herrschte, war atemberaubend.

A couple of acquaintances said: »We're going to East Berlin to occupy some buildings«. I was planning to start college in West Germany at the time and I thought, that sounds pretty heavy, I'll steer clear, with the inevitable result that I ended up right there in Berlin's Mitte district. The feeling of freedom that ruled here was breathtaking.

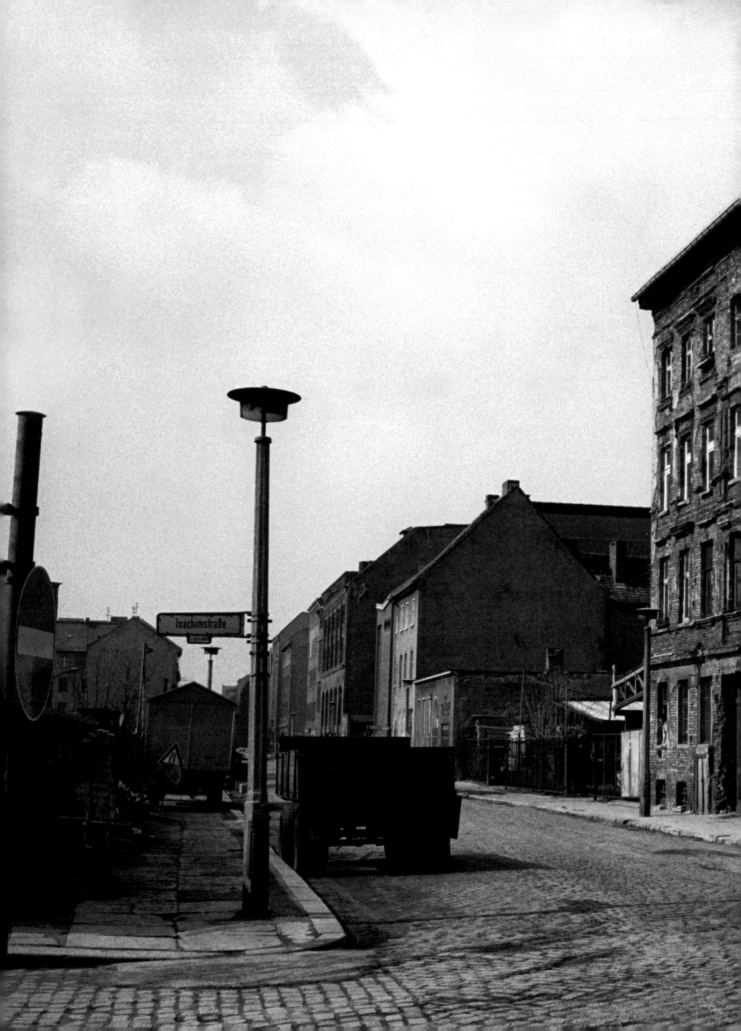

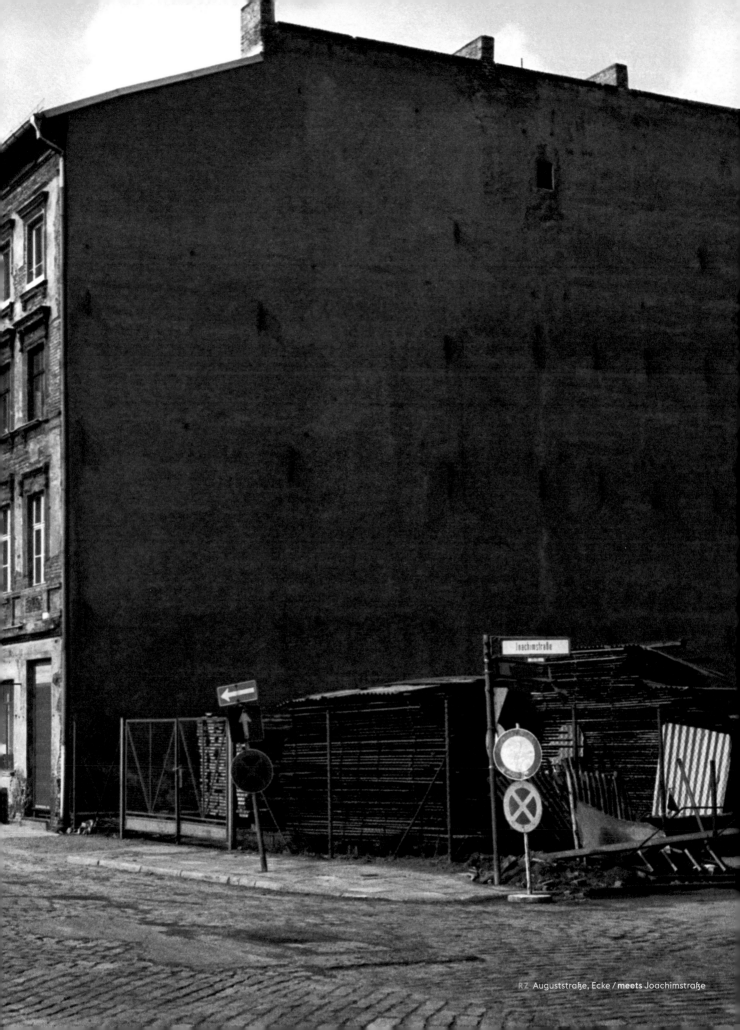

RZ Auguststraße, Ecke / **meets** Joachimstraße

WUNDER
LAND
WONDER
LAND

In den 90er-Jahren verschmolzen in Berlin-Mitte Leben, Wohnen, Arbeit, Kunst und Kultur zu einer neuen Melange – ein Niemandsland, das Raum gab für Inspiration, neue Ideen und viel Improvisation. In manchen besetzten Häusern lebten Menschen aus einem Dutzend Nationen unter einem Dach. Mit Lebensentwürfen wurde ebenso experimentiert wie mit Drogen. Es war eine Zeit der Freiheit, in der man sich finden, aber auch verlieren konnte.

In the 1990s, Berlin-Mitte was a place where life, work, art and culture were fused together to form a new compound – a no man's land that provided space for inspiration, new ideas and much improvisation. In some of the occupied buildings, people from a dozen countries lived together under one roof. There was experimentation with different ways of life, different drugs. It was a time of freedom in which it was possible to find, or equally, lose yourself.

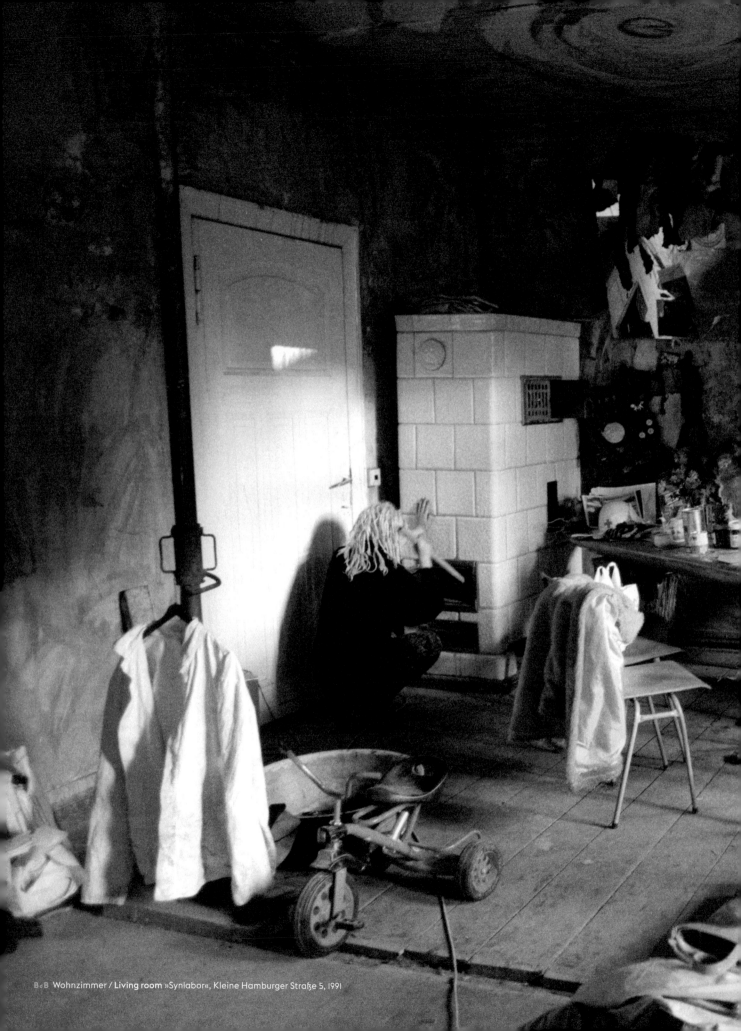

B.B Wohnzimmer / **Living room** »Synlabor«, Kleine Hamburger Straße 5, 1991

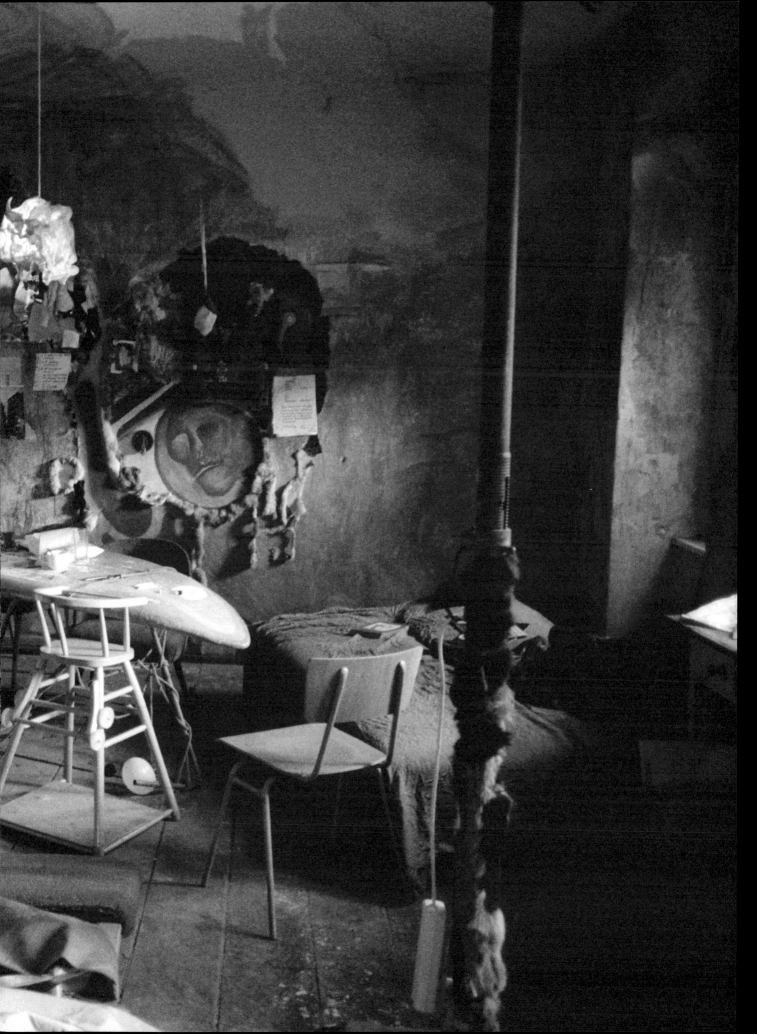

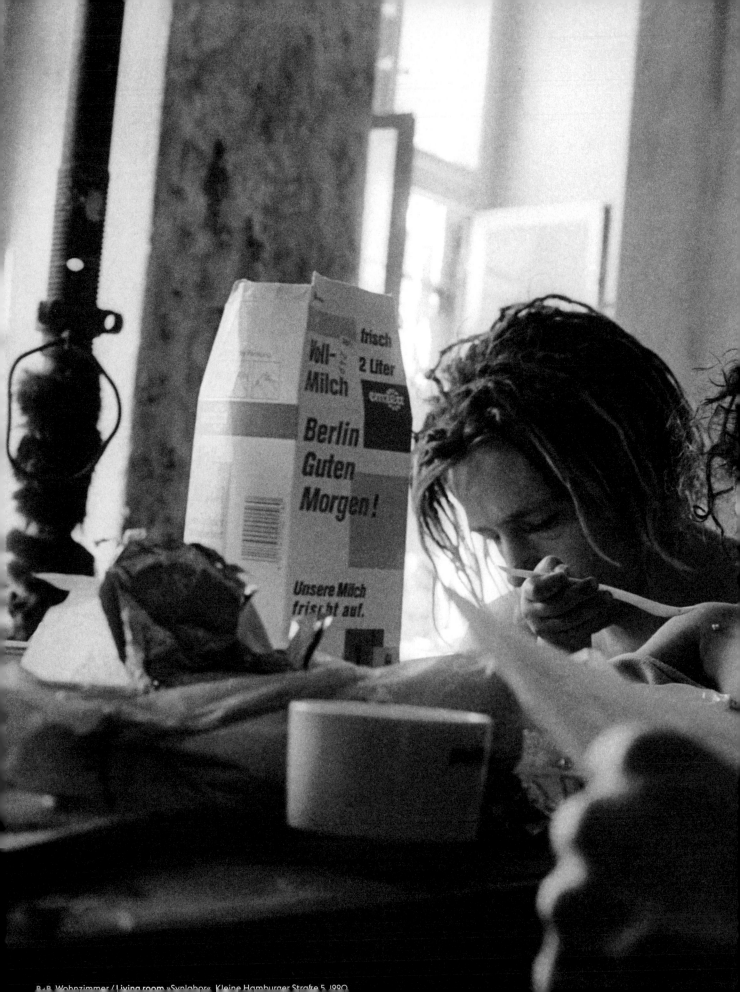

B.+B. Wohnzimmer / Living room »Syxlabor« Kleine Hamburger Straße 5, 1990

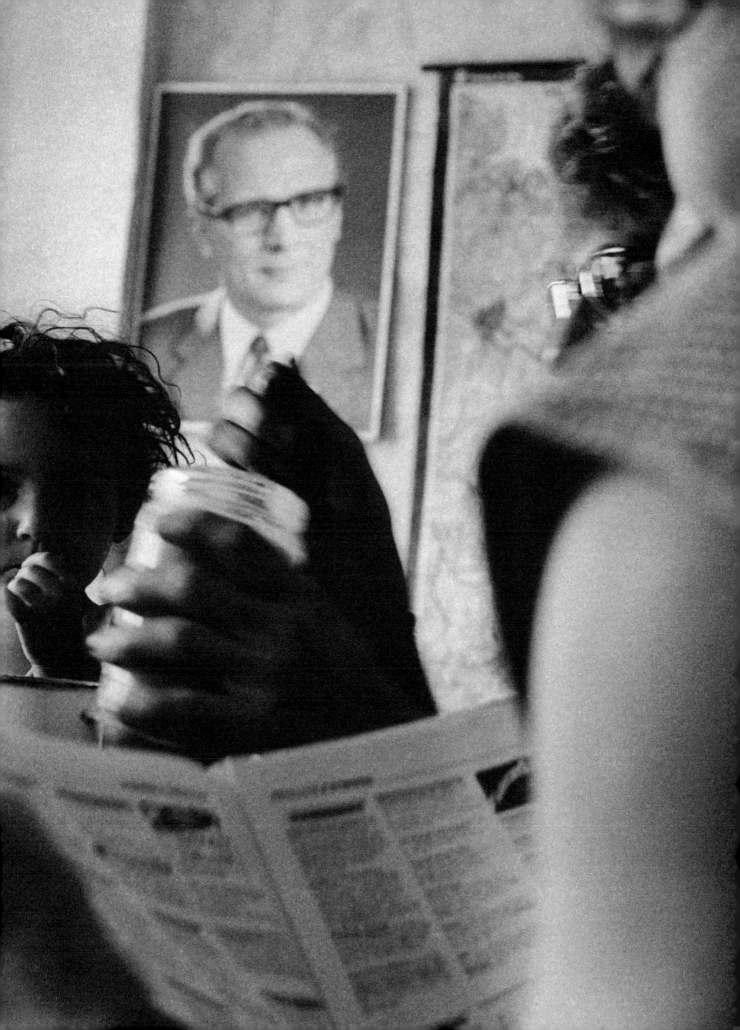

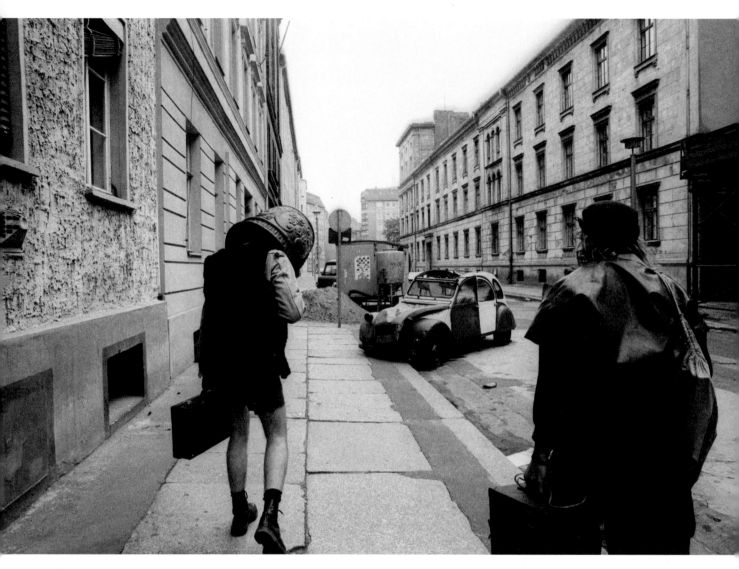

BdB Linienstraße, 1990

INÉS BURDOW

Von dem Moment an, wo die Grenze offen war, kamen hier Leute zusammen, die ein ähnlicher Geist verband. Dabei war es egal, wo man herkam, die Leute kamen nicht nur aus dem Osten oder dem Westen, sondern aus der ganzen Welt.

From the moment the border opened, people came together here who shared a common spirit. It didn't matter where you were from. People hadn't come just from East or West Germany, but from all over the world.

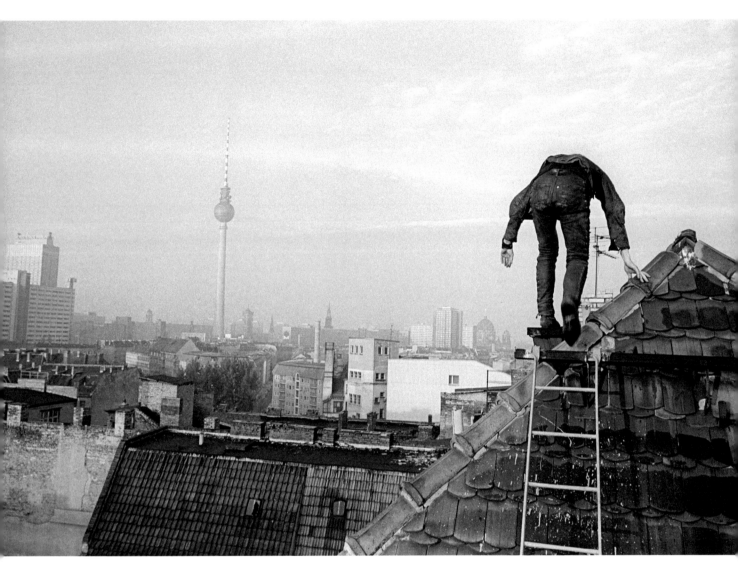

PYR Schönhauser Allee 5, 1991

LINE MAASS

}
}

»Alles ist möglich« malte eine Freundin als Grafitti an die Wände in Berlin-Mitte. In dieser Zeit entdeckte ich für mich, dass es tatsächlich so war. In der Vielschichtigkeit der neuen Erlebenswelt stellte sich nur die Frage, wo es zu finden war, im Mikro- oder im Makrokosmos.

»Everything is possible« was a graffiti slogan that a friend of mine painted on the walls of Berlin-Mitte. During that time I discovered how true it was. But within the complexity of all new experiences, the question was where to find it: in the micro or the macrocosmos.

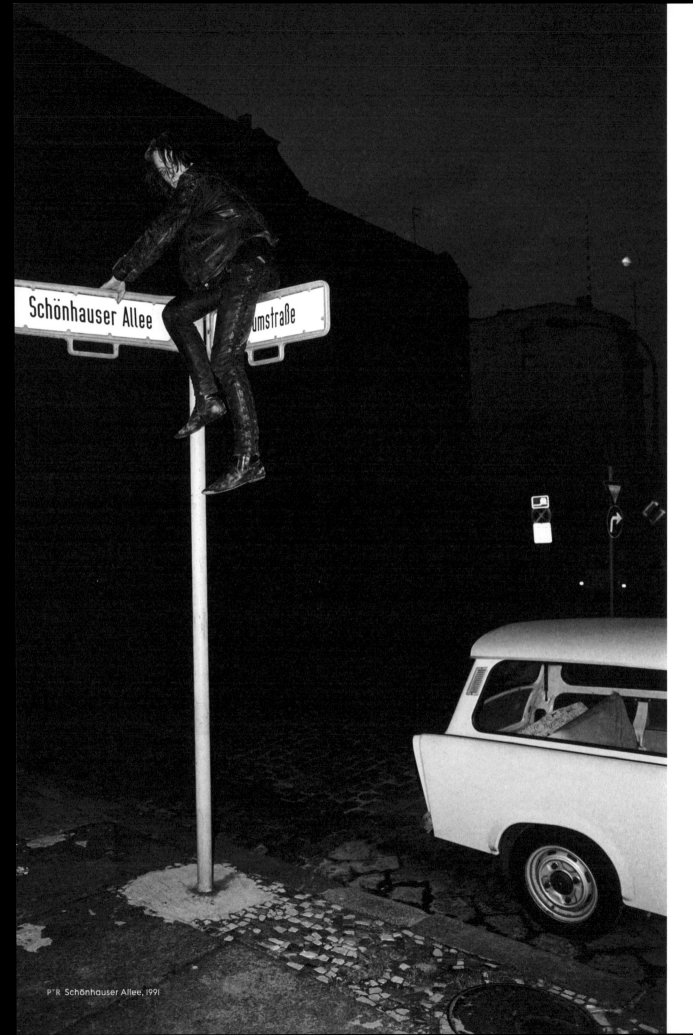

P▸R Schönhauser Allee, 1991

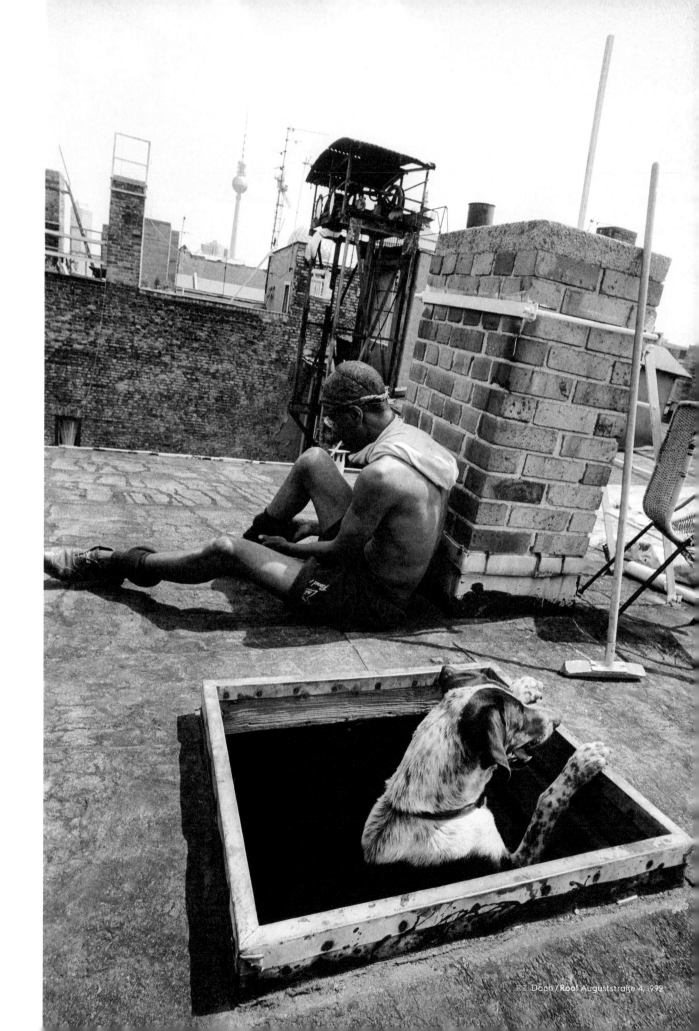

RZ Dach / Roof Auguststraße 4, 1992

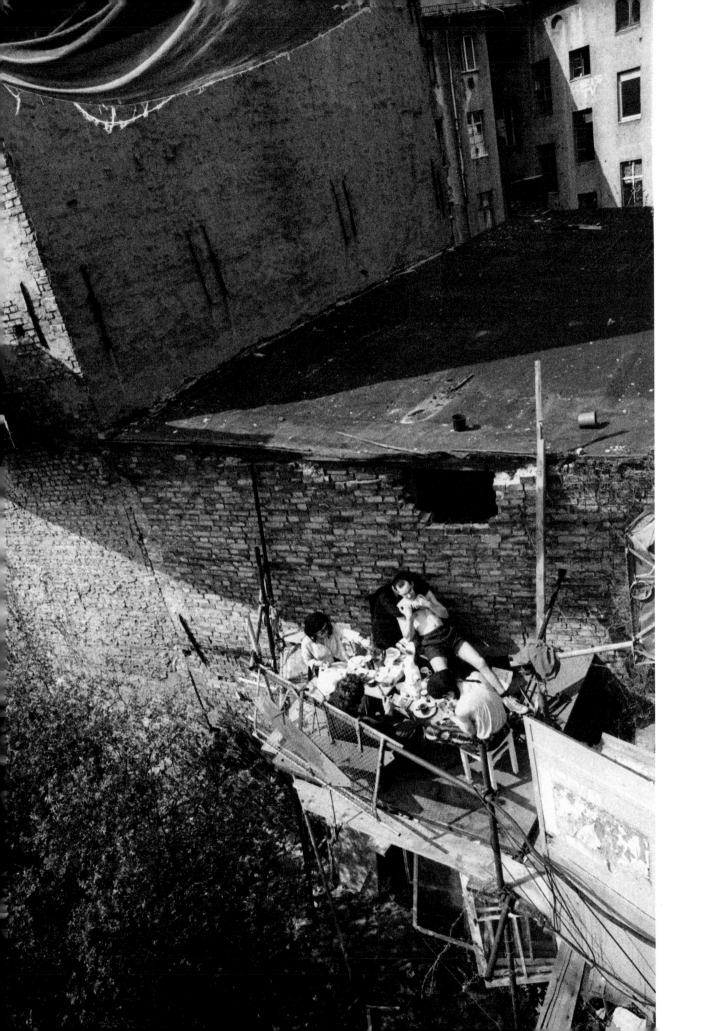

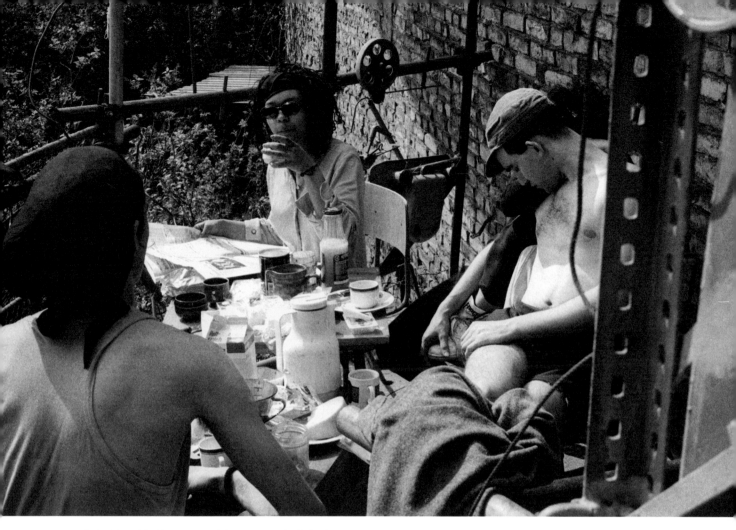

BdB ← ↑ Frühstück auf der Terrasse / **Breakfast on the patio,** Kleine Hamburger Straße 5, 1991

INÉS BURDOW

}
}

Unser Gefühl war: Das sind unsere Häuser, das ist unsere Stadt – das ist unseres. Deshalb konnten wir so mutig sein. Es waren unsere Möglichkeiten, unser Leben, das wir in den eigenen Händen hatten.

Our basic feeling was: these are our buildings, this is our city – it all belongs to us. That's what enabled us to be so courageous. It was our potential, our lives we were holding in our own hands.

BRAD HWANG

}
}

All das, was einen im Alltag eigentlich nervt – einkaufen, Brot holen, herausfinden, wie man heizt, Kohlen finden –, all das war Teil eines Gesamtkunstwerks. Auch das Kochen war ein Event, es kamen immer irgendwelche Leute oder man wusste, man konnte irgendwohin essen gehen.

The everyday stuff that normally drags you down – getting the groceries, buying bread, figuring out how the heating works, fetching coal – all those things became part of a total artwork project. Cooking was an event too. Somebody always came over or you went somewhere else to eat.

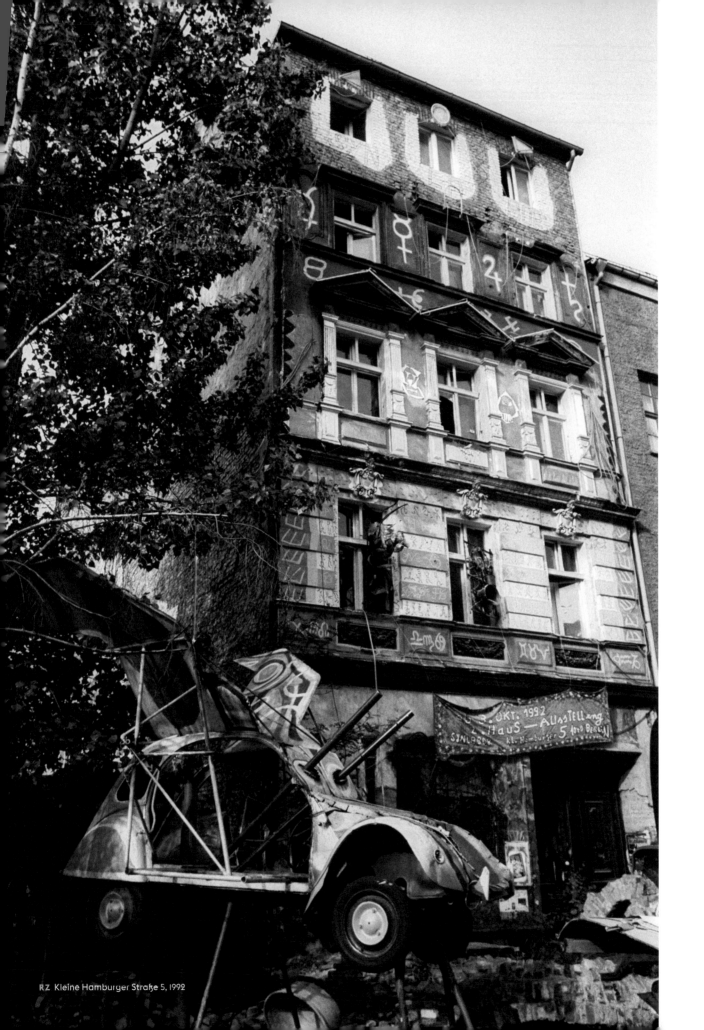

RZ Kleine Hamburger Straße 5, 1992

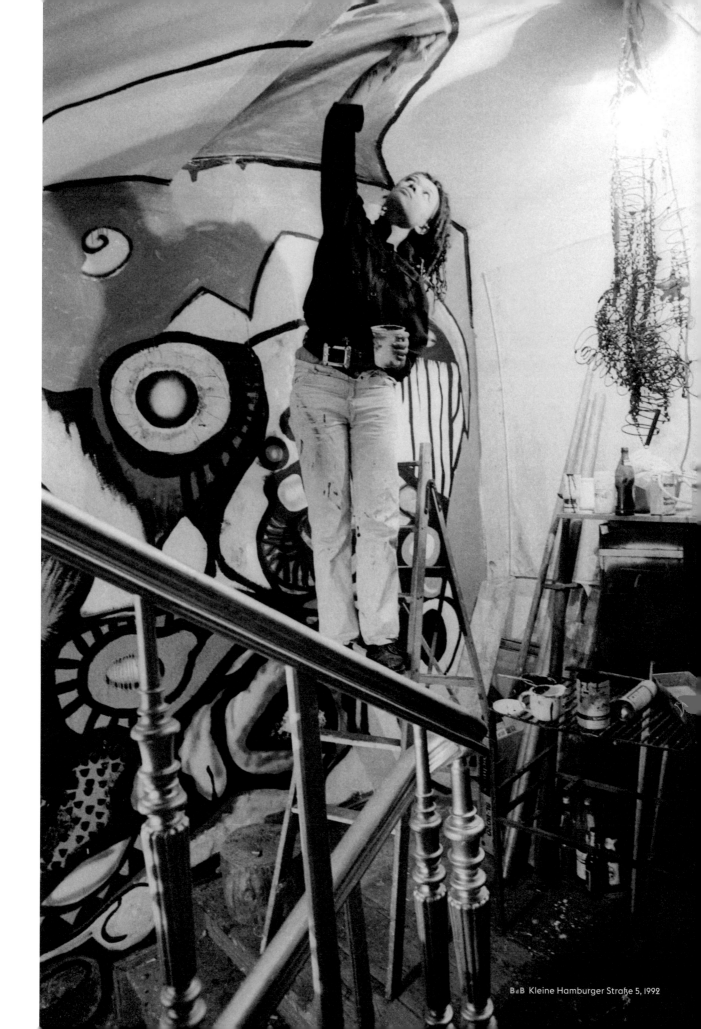

BdB Kleine Hamburger Straße 5, 1992

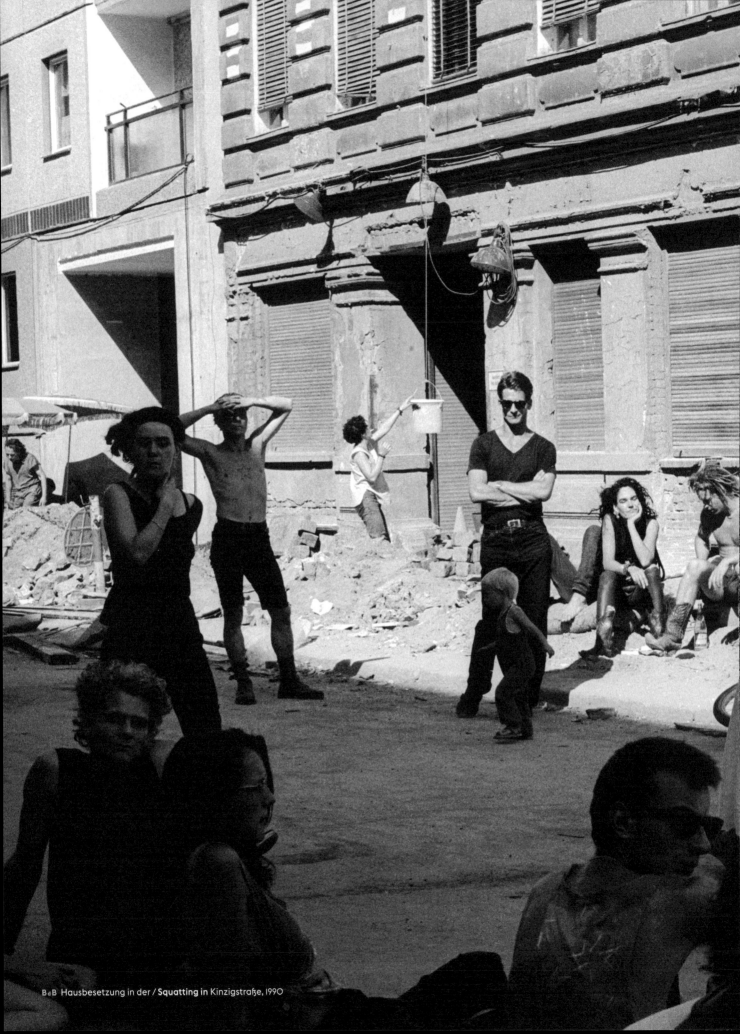

B&B Hausbesetzung in der / **Squatting in** Kinzigstraße, 1990

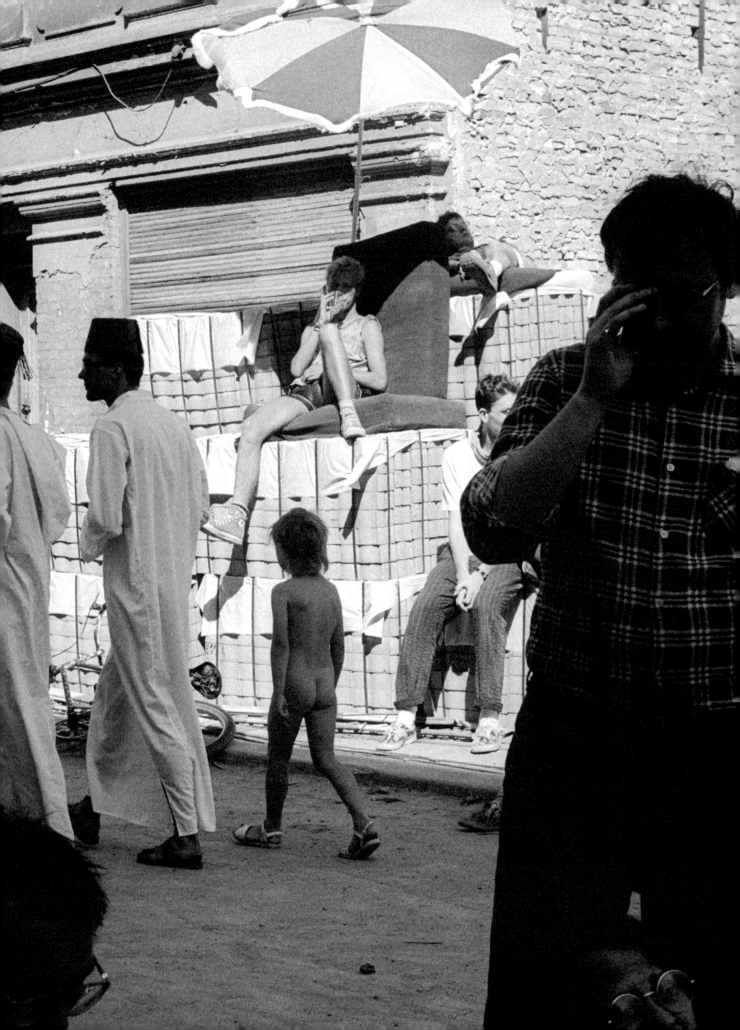

B d B Uta Rügner, 1991

UTA RÜGNER

Es war ein unglaublich freies, kreatives Leben. Dadurch, dass man so viel Platz, so viel Raum hatte, so wenig Grenzen gesetzt bekam und einfach alles benutzen konnte, was um einen herum war, konnte man unheimlich viel ausprobieren.

It was an incredibly free and creative life. There so was much space, so much room, so few limitations imposed upon us from outside, and we could use everything that surrounded us. That made it possible for us to experiment to an incredible extent.

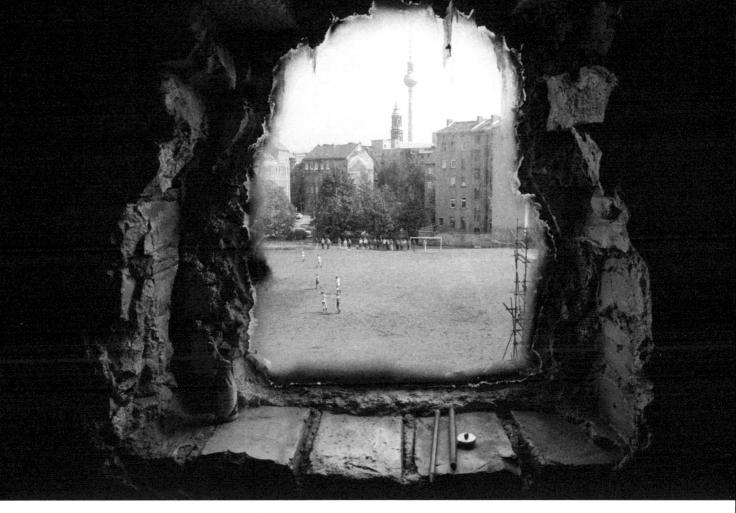

B d B Kleine Hamburger Straße 5, Blick Richtung / **View towards** Auguststraße, 1991

JOCHEN SANDIG

}
}
}

Wir waren in einem Möglichkeitsland, in dem Träume wahr werden konnten. Jeder Tag war ein neues Abenteuer. Wir waren beseelt davon, gemeinsam Neues zu schaffen. Wir haben uns angeregt, inspiriert und herausgefordert. Für einen kurzen, kostbaren Moment galten andere Regeln.

We were in a realm of possibilities where dreams could come true. Each day was a fresh adventure. We were possessed by the collective urge to create something new. We encouraged, inspired and challenged each other. For a brief and precious moment, different rules applied.

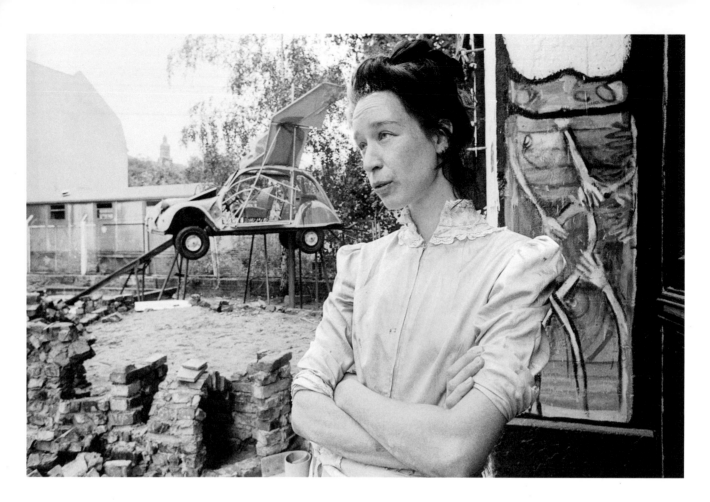

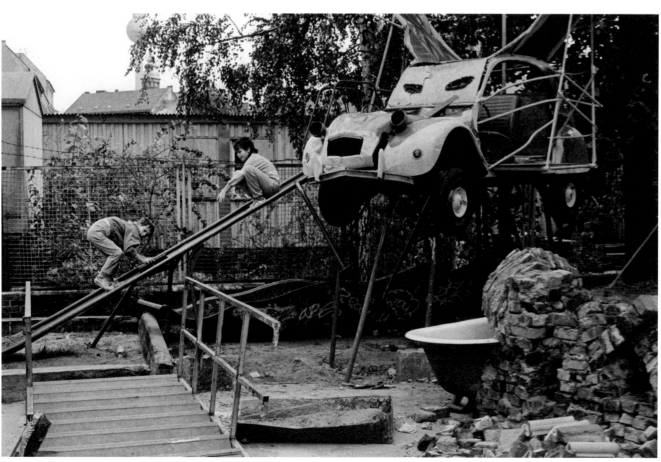

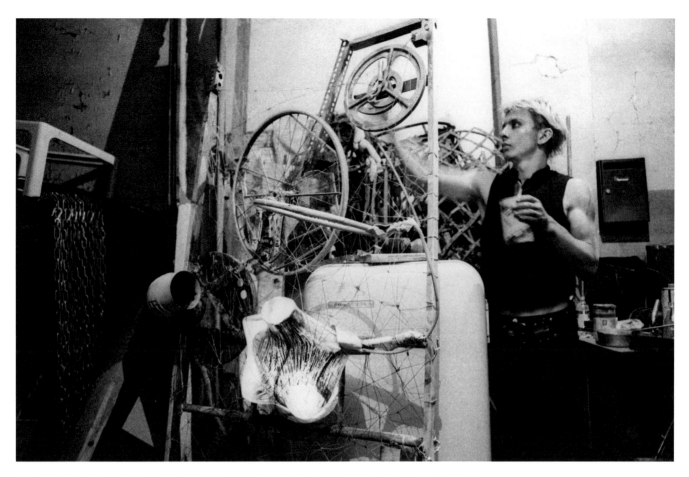

B d B ↖ Heike Maria Unvorstellbar ↙ Spielplatz / **Playground** Kleine Hamburger Straße 5 ↑ Marva H. Kübler, 1991

MARVA H. KÜBLER
}
}

Unsere noch fahrtüchtige Ente wurde von rechten Hooligans bei einem ihrer Angriffe auf das Haus zerlegt. So etwas kam damals recht häufig vor. Ich fand es interessant, diese Aggressionen in Kommunikation umzuwandeln, und wollte alles, was zerschlagen wurde, zu einem interaktiven Kunstwerk namens »Aquarius« zusammenbauen. Die Ente war der Anfang davon.

Zu siebt haben wir die Ente hochgehoben, dann bin ich daruntergeklettert und habe das Gestell angeschweißt. Das war eine der lebensmüdesten Aktionen, die ich je gemacht habe. Wenn nur einer gestolpert wäre, wäre ich platt gewesen.

Our still-roadworthy 2CV was trashed by right-wing hooligans during one of their attacks on our building. This was a fairly regular occurrence at the time. I thought it would be interesting to transform this aggression into communication and so I decided to reassemble everything that had been destroyed into an interactive artwork called Aquarius. The 2CV was the first step.

Seven of us lifted up the 2CV and then I crawled underneath and welded on the support structure. That was definitely one of the most suicidal things I've ever done. If one single person had stumbled, I would have been squashed.

BdB Ausflug / Outing, 1991

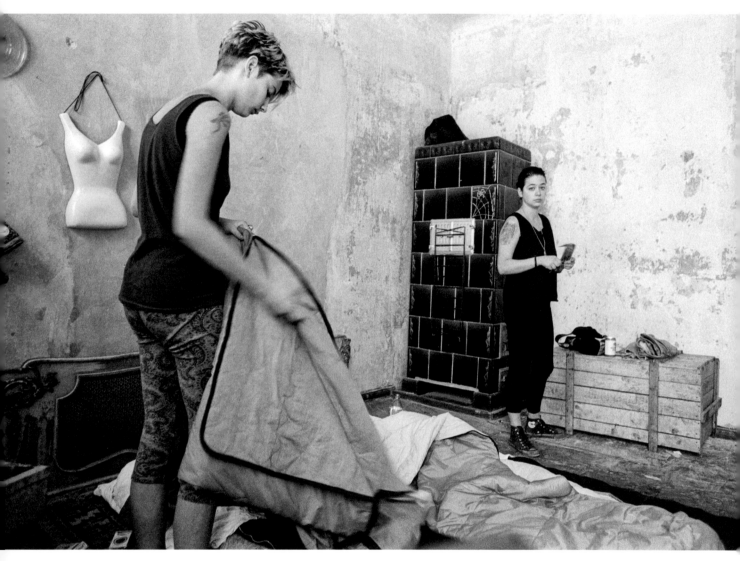

BdB ↑ Besetztes Haus / **Squatted house**, Linienstraße 158, 1992 → Kleine Hamburger Straße 5, 1992

INÉS BURDOW

Egal wo jeder Einzelne von uns herkam, in dieser Zeit, an diesem Ort wurden wir gemeinsam sozialisiert. Inmitten so vieler Leute, die ähnlich dachten, ähnlich hofften, durften wir so viele Dinge ausprobieren, so viel machen – nach dieser Zeit kriegt uns einfach so schnell keiner mehr eingekocht.

Regardless of where each of us was from, we were socialised together at that time and place. With so many people around who shared similar hopes and ideas, we could experiment and achieve so much. After a time like this, nobody was going to grind us down again in a hurry.

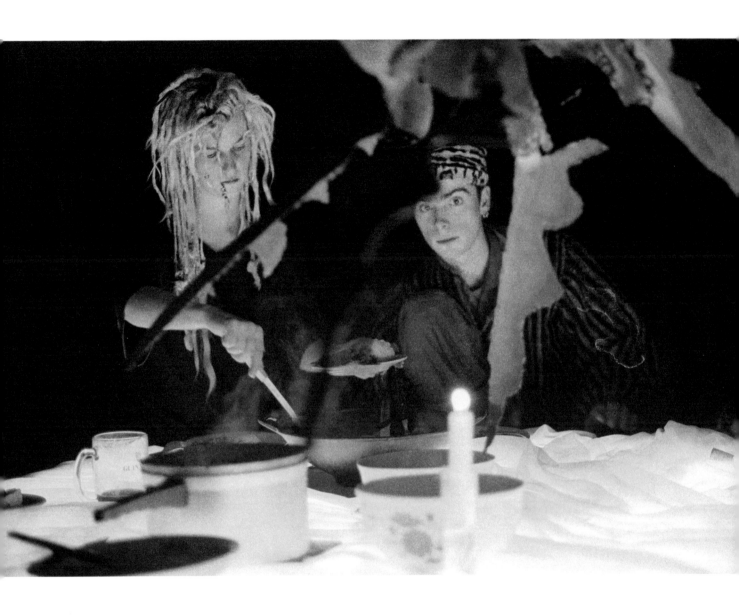

PAULO SAN MARTIN

In der ganzen Zeit, in der Szene, war man einander sehr verbunden, als gehörte man zu einer Art Stamm. Wenn man durch die Stadt zog, hat man sich auch in anderen Häusern erkannt, man kannte sich, man gehörte ja zusammen.

Throughout that period, people in the scene were tightly bound as if part of some tribe. If you went out in the city, there was mutual recognition amongst house-project dwellers. People knew each other, belonged together.

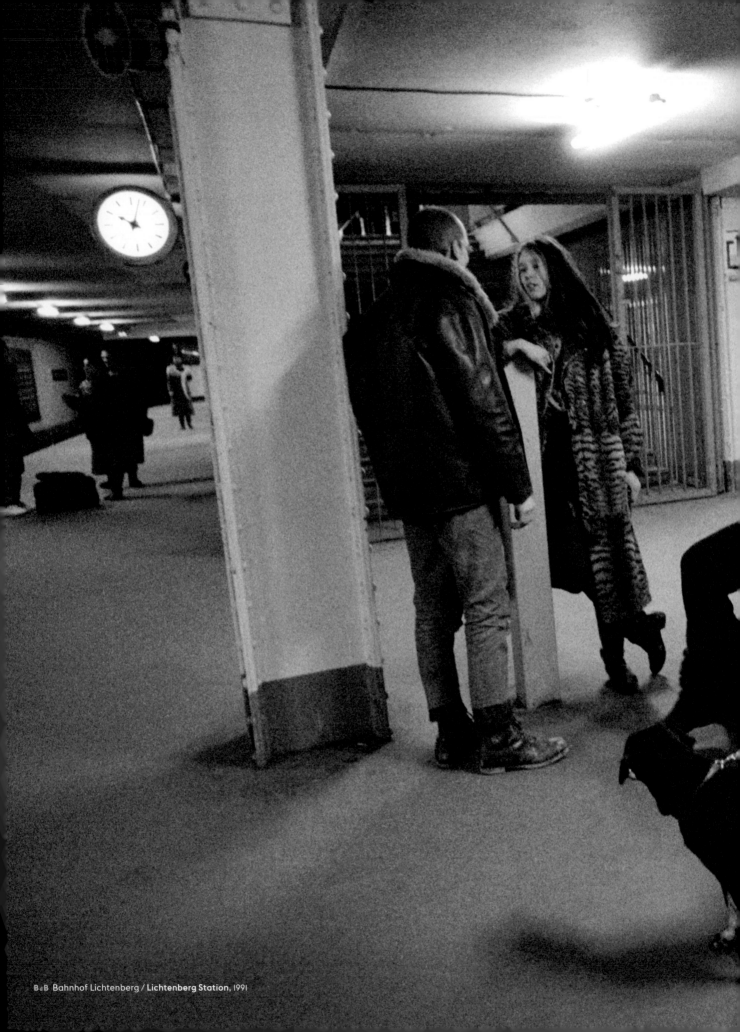

B&B Bahnhof Lichtenberg / Lichtenberg Station, 1991

Bahnhof Lic...
Frankfurter Allee

259 – 286
Einbecker Str.
Weitlingstr.

AHNHOF LICHTENBERG

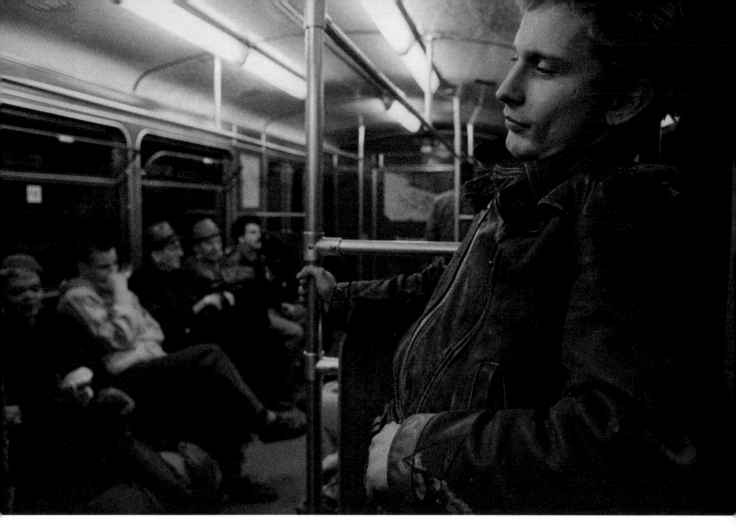

B↓B ↑ Marva H. Kübler, 1991 → Robin Hemingway, 1994

MARVA H. KÜBLER

Jedes Mal, wenn unsere Freundin Uta nach Russland fahren wollte, haben wir sie mit mindestens fünf Leuten zum Bahnhof Lichtenberg begleitet. Wir hatten alle Knüppel dabei. Alleine konntest du dorthin nicht gehen. Am Bahnhof hingen immer mindestens zwanzig Nazis ab. Wenn du wehrlos aussahst, sind die sofort auf dich losgegangen. Dann musstest du rennen.

Each time our friend Uta wanted to travel to Russia, at least five of us accompanied her to Lichtenberg railway station. We all took along baseball bats or clubs. You couldn't possibly go there on your own. There were always at least twenty skinheads hanging out at the station. If you looked soft and defenceless, they came straight for you. Then you had to run.

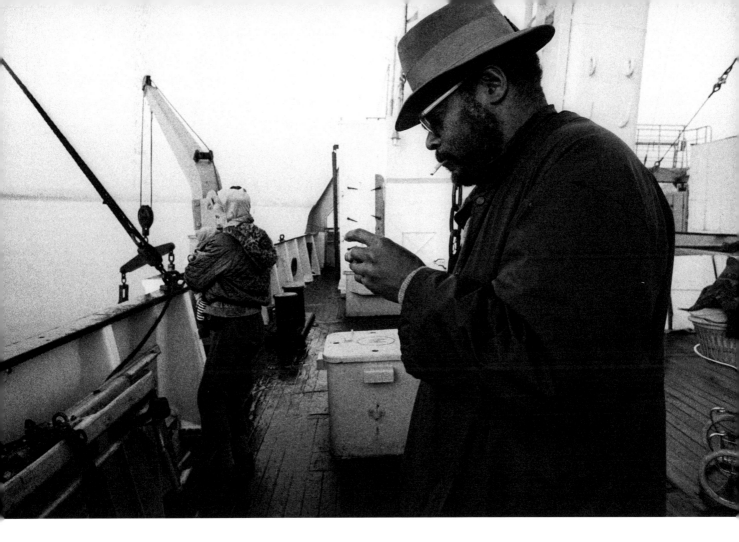

ROBIN HEMINGWAY

}
}

Mit Rassismus hatte ich in Berlin nie Probleme, bis auf ein Mal: Ich bin in der S-Bahn eingeschlafen und wachte erst am Ostkreuz wieder auf. Drei Jugendliche stiegen ein und einer sprach mich an. Ich sagte: »Ich verstehe kein Deutsch«, und das stoppte ihn. Vielleicht dachte er, ich sei Soldat. Es gibt so eine Art zu sitzen, die suggeriert, dass du eine Waffe trägst. Genau so saß ich in der S-Bahn. Die Jungs registrierten meine Körperhaltung und ließen mich in Ruhe. Dann stand ich auf, stieg aus, ging rüber zum anderen Gleis und fuhr mit einer anderen Bahn zurück in meine Realität – den Eimer.

I never had a racial problem in Berlin except for one time. I was on a train and I fell asleep and I looked up and the train was at Ostkreuz. Three juniors came in and one started talking to me. I said I don't understand German and that stopped him, maybe he thought I was a soldier. There's a certain way you can sit that somebody can think you got a gun on you and I sat that way in the S-Bahn. So they checked my body movements and they didn't fuck with me. Then I got up and got out and went over to another platform and took a train back to what I called Reality – Eimer.

B⁴B ↑ Florian Vogelfrey, 1991 ↗ ↘ Beerdigung von / **Burial of** Florian Vogelfrey, 1992

INÉS BURDOW

}
}

So schön es alles war – es starben auch ganz viele Leute: zum Beispiel der Musiker und Performer Florian Vogelfrey, der im »Café Anfall« von einem Amokläufer erschossen wurde. Das ist bis heute unfassbar und sehr traumatisch. Auch das war diese Zeit – sie vereinte alle Extreme, im Positiven wie im Negativen.

For all the wonderful things that happened, a lot of people also died. Like musician and performer Florian Vogelfrey, shot dead in »Café Anfall« by someone who had run amok. It's shocking and traumatic to this day. But it was also part of the time, one that united all extremes, both positive and negative.

STEFAN SCHILLING

}
}

Es hat einige Todesfälle gegeben, die unsere Gemeinschaft massiv geschwächt haben. Einerseits Unglücke wie der Tod von Clemens Wallrodt, der bei einem Autounfall ums Leben kam. Andererseits hat es Freitode gegeben, wie den von Matthias Schneider Kult, der die große Gruppe der Erfurter Künstler im Tacheles nahezu aufgelöst hat.

There were a number of deaths that massively weakened our community. Some were accidents, like the death of Clemens Wallrodt, who was killed in a car accident. Others were self-induced, like that of Matthias Schneider Kult, whose suicide almost caused the large group of Erfurt artists in Tacheles to dissolve.

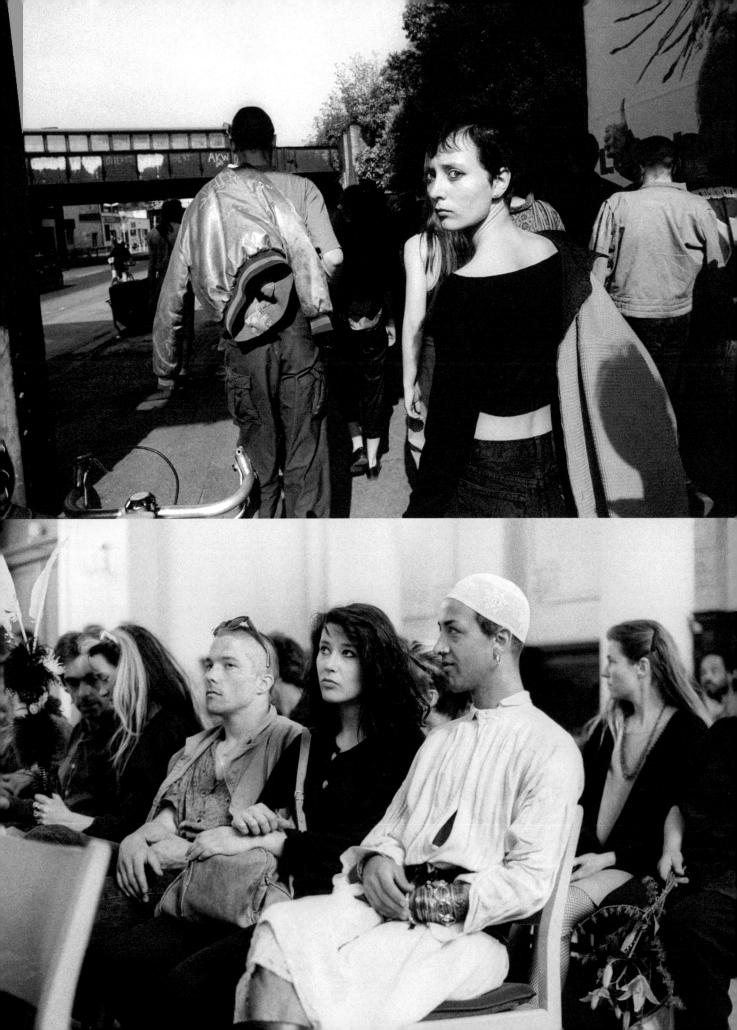

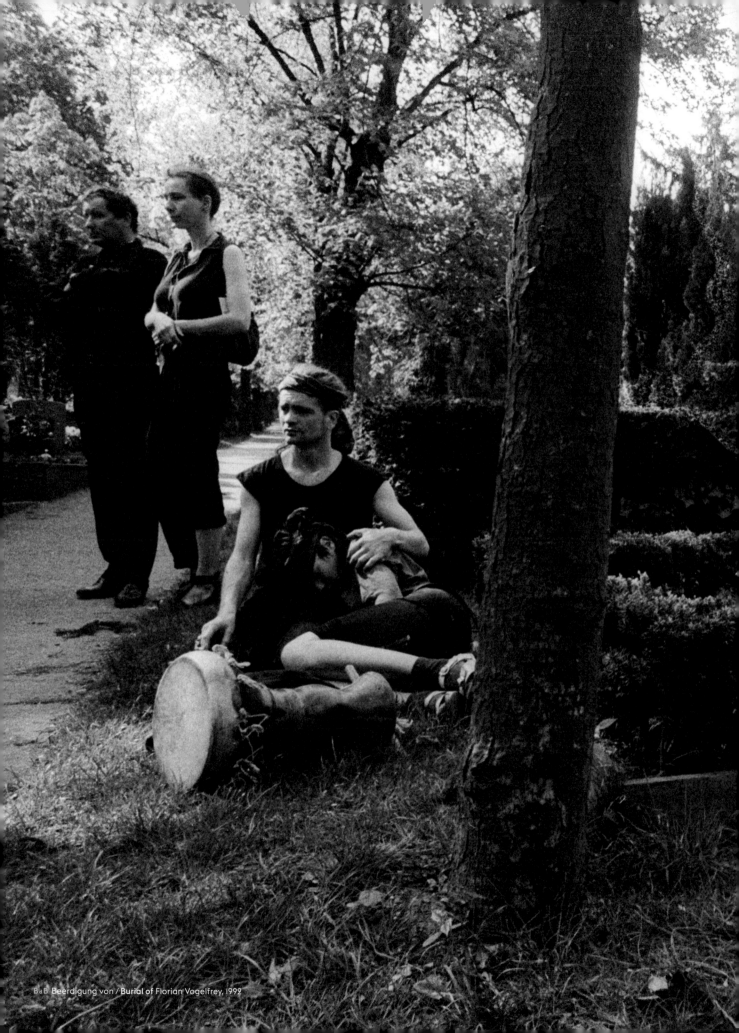

BsB Beerdigung von / Burial of Florian Vogelfrey, 1992

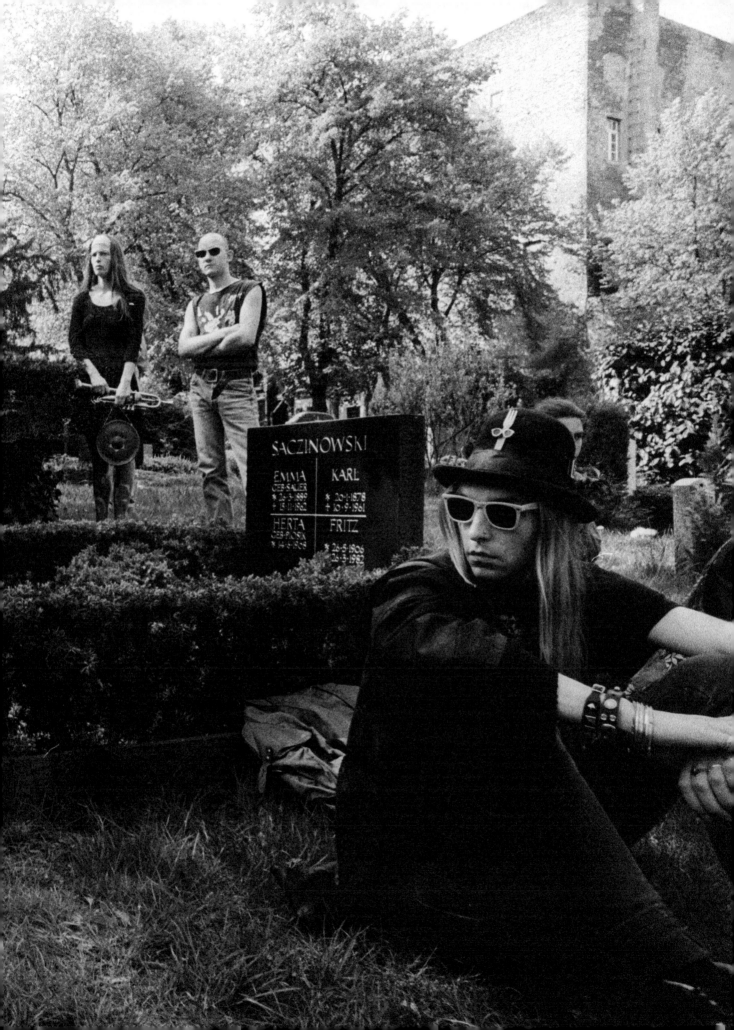

BdB ← Tom Sojka ↑ Mirjam, 1991

INÉS BURDOW

Wir waren immer am Arbeiten. Und wir haben viel gefeiert – wir waren Extremfeierer. Aber wir waren auch Extremarbeiter. Im Grunde waren wir ja die ganze Zeit mit dem Organisieren unserer Freiheit beschäftigt.

We were constantly at work. And we partied a lot – we were fanatical about partying. But we were also fanatical about work. Basically we spent the entire time working on organising our freedom.

BRAD HWANG

Alles, was an Infrastruktur fehlte, haben wir uns einfach zusammengebastelt – aus dem Nichts.

Whenever infrastructure was lacking, we just patched stuff together ourselves. Out of nothing.

71

BdB ↑ Daniel Weißroth, 1991 HS ↓ Dach / Roof Ackerstraße, 1993

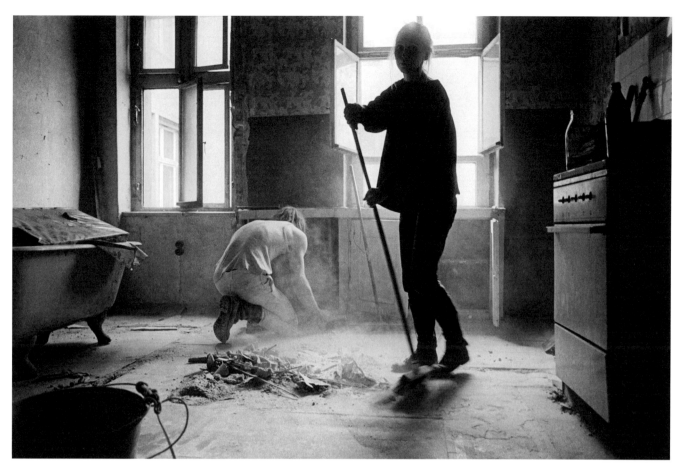

P'R ↑ Schönhauser Allee 5 B꜀B ↓ »IM Eimer«, 1993

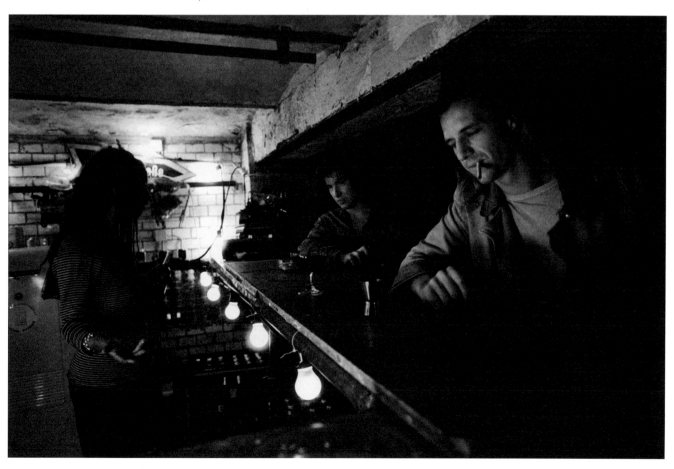

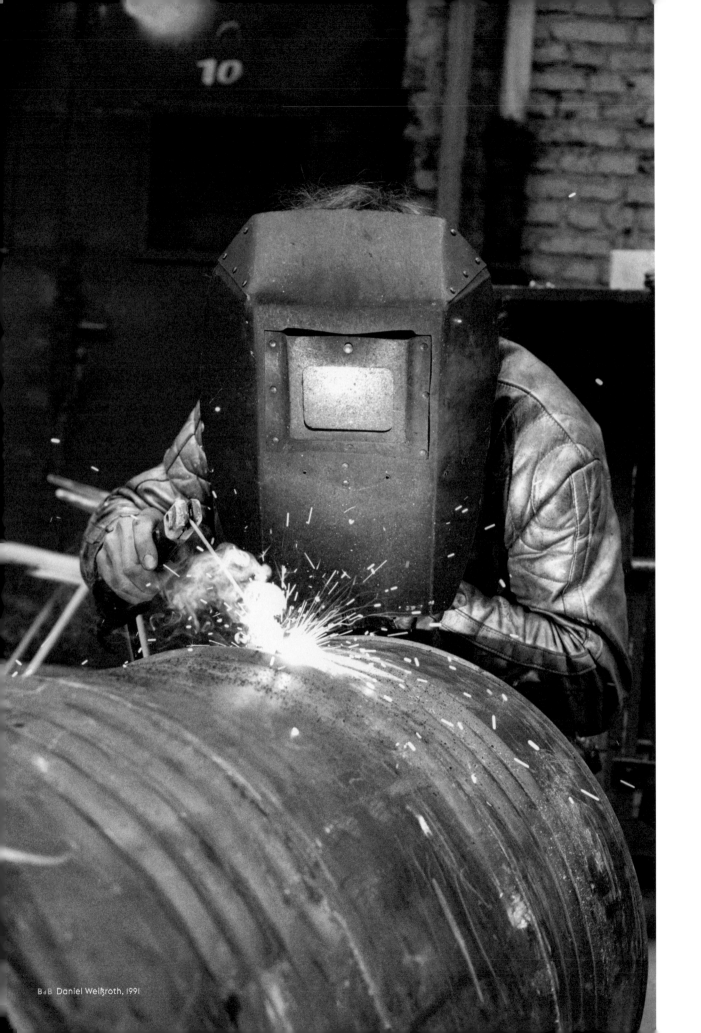

BdB Daniel Weißroth, 1991

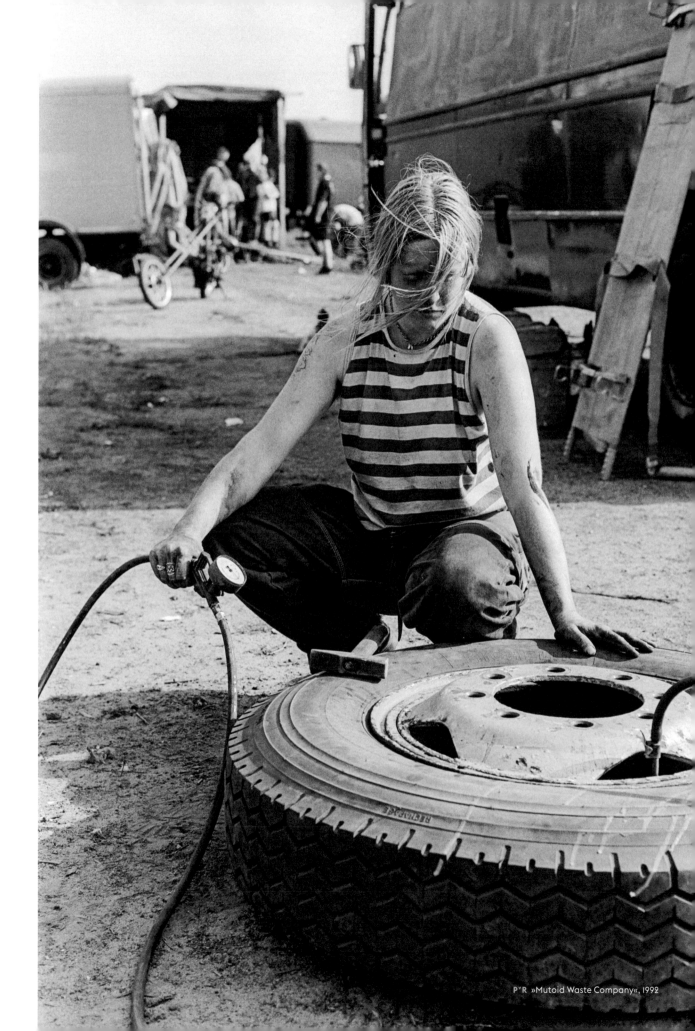

PˠR »Mutoid Waste Company«, 1992

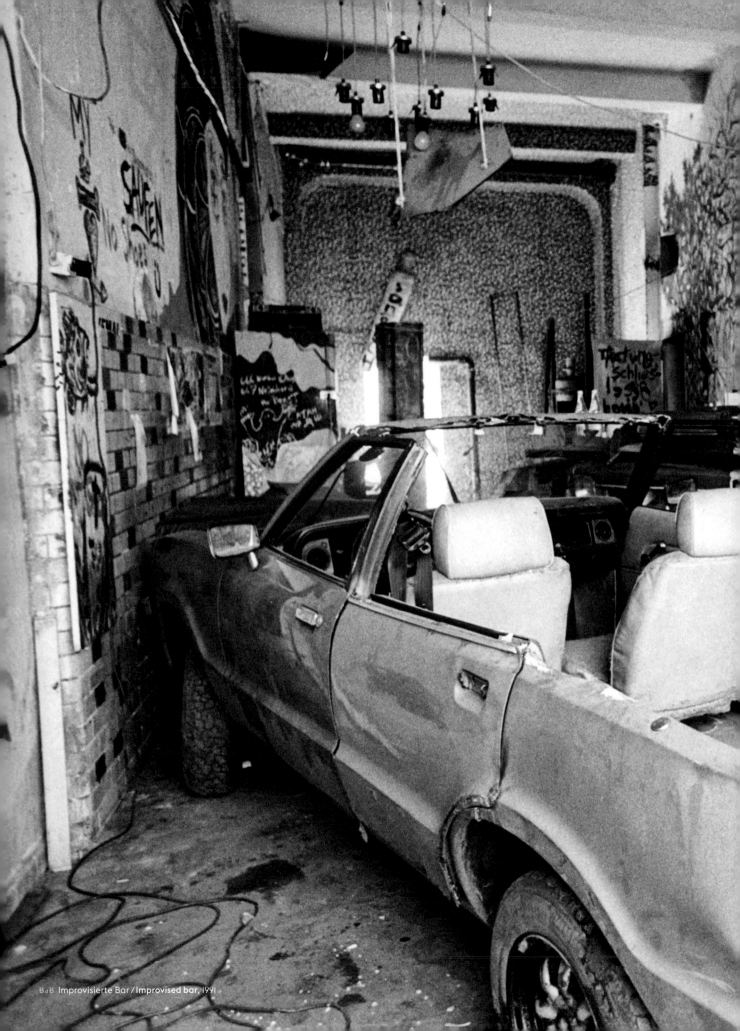

BdB Improvisierte Bar / Improvised bar, 1991

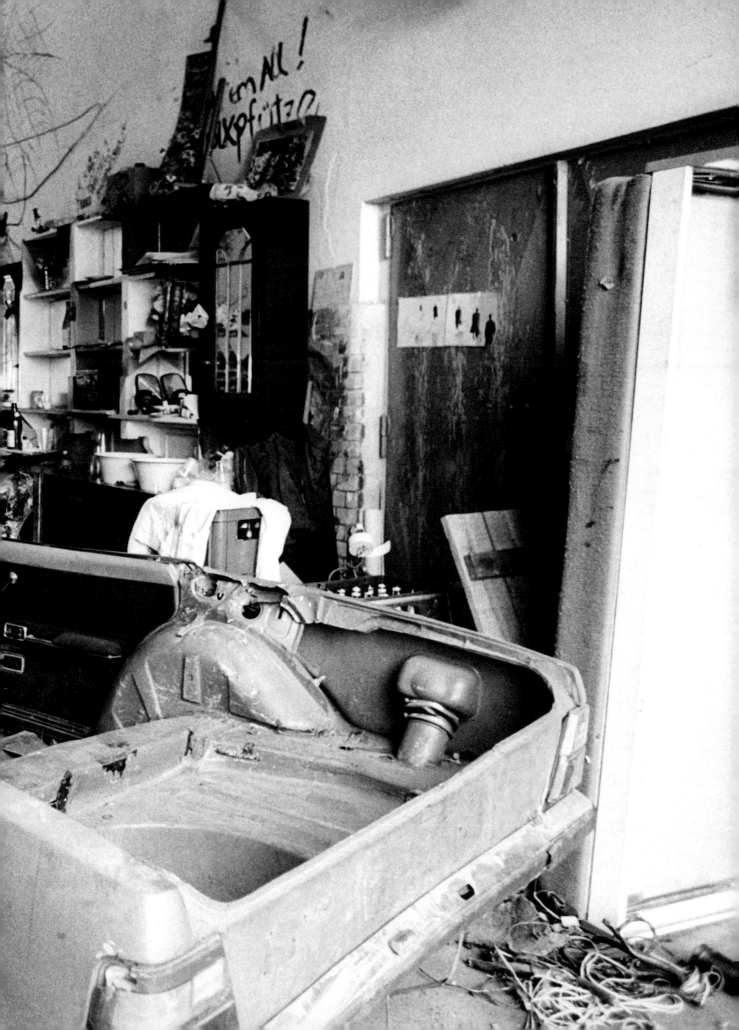

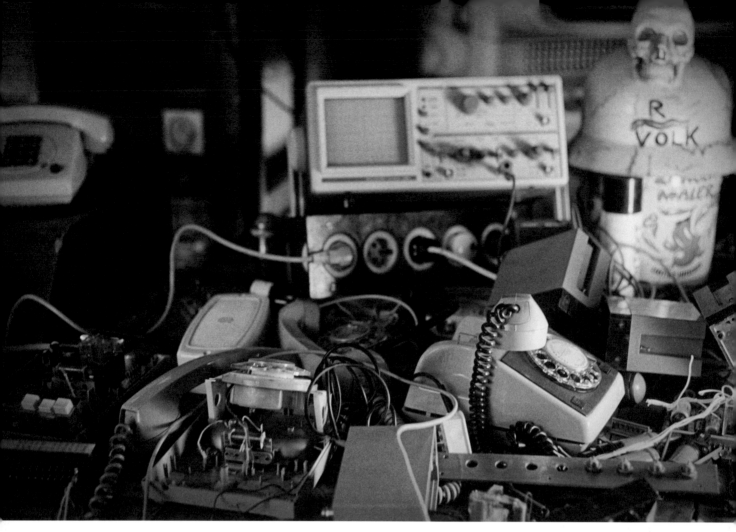

PᵛR ↑ »Blauer Salon«, »Tacheles«, 1992 BdB → Chris Keller, 1990

BRAD HWANG

}
}

Als die Telefonleitung hinter dem Tacheles gefunden wurde, standen die Leute in einer langen Schlange an. Jeder hatte irgendein altes Telefon in der Hand, mit durchgeschnittenem Kabel und den offenen Drähten. Das waren die ersten »Handys«, die ich gesehen habe. Alle haben da im Schnee gewartet, um nach Australien oder Amerika oder sonst wohin zu telefonieren.

When the telephone line behind Tacheles was discovered, people formed a long queue and waited their turn. Everyone brought along some battered old phone with a severed cable and the wires exposed. Those were the first »mobile phones« I ever saw. Everyone just stood around in the snow, waiting to make a call to Australia, America or wherever.

HARDY HARTENBERGER

}
}

1993 habe ich einen Antrag auf einen Telefonanschluss gestellt. 1996 hat mir die Telefongesellschaft einen Brief geschrieben, dass der Anschluss nun freigeschaltet sei.

In 1993 I sent off an application for a telephone connection. In 1996 I got a letter back from the phone company saying that the connection was now ready.

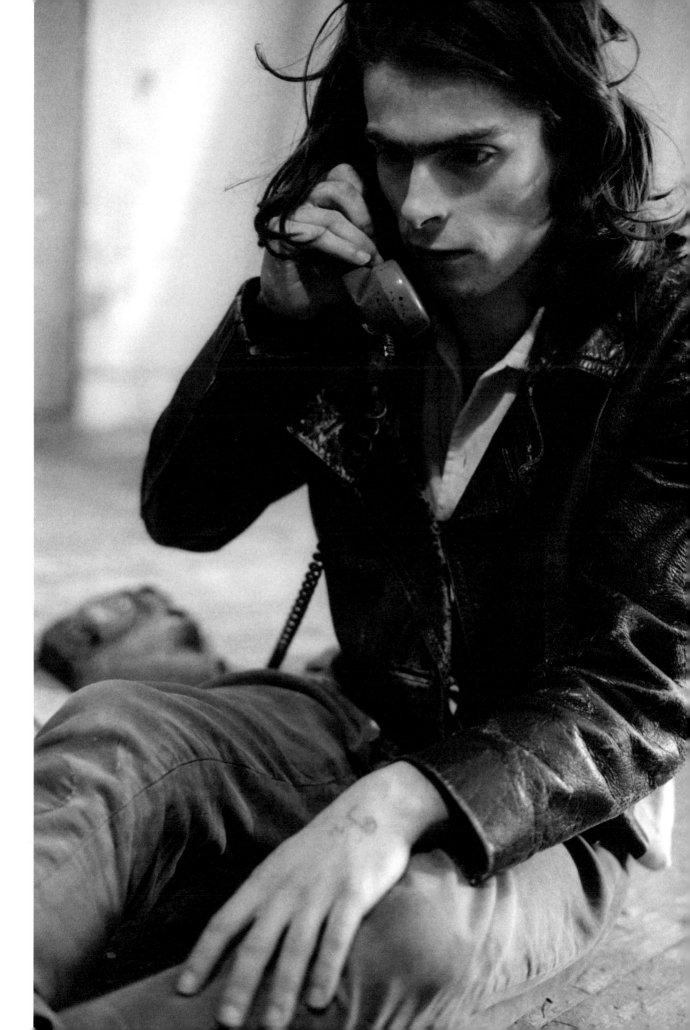

BdB Freunde / Friends, 1993/94

B↓B ↑ Bambi, »IM Eimer«-Hof / »IM Eimer« yard, 1993 → Selbstporträt / **Self-portrait**, 1993

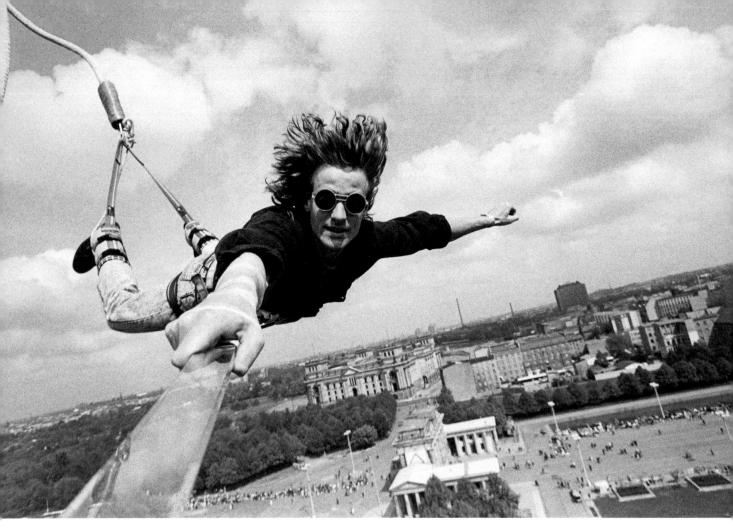

Bungee-Jumping, Pariser Platz, 1991

BRAD HWANG

Es gibt dieses Zitat, in dem es, glaube ich, eigentlich um den Spanischen Bürgerkrieg geht, dass jeder, der der Hoffnung ins Gesicht geschaut hat, es niemals wird vergessen können. Er wird überall auf der Welt Spuren davon suchen, bis zu seinem Tod. Genauso ist es mit dem Gefühl, das ich damals hatte. Es ändert einen grundsätzlich, es ändert, wie man denkt, es ändert, wie man die Welt sieht. Das hat es gemeinsam mit großer Kunst. Wenn du große Kunst erlebst, wird dein Leben nie wieder so sein wie zuvor. Und so war diese Zeit. Es gab kein Zurück zum Alltag. Es war wie ein LSD-Trip, der dein Bewusstsein auf den Kopf stellt.

There is a quotation – I believe it actually refers to the Spanish Civil War – to the effect that anyone who stares hope in the face can never subsequently forget it. That person will search the entire world for more traces until they die. This applies exactly to the feeling I had back then. It changes you fundamentally, it changes how you think, it changes how you see the world. This is something it shares with great art. If you experience truly great art, your life is transformed forever. Those times had a similar effect. There was no going back to everyday life. It was like an LSD trip that flips your consciousness upside down.

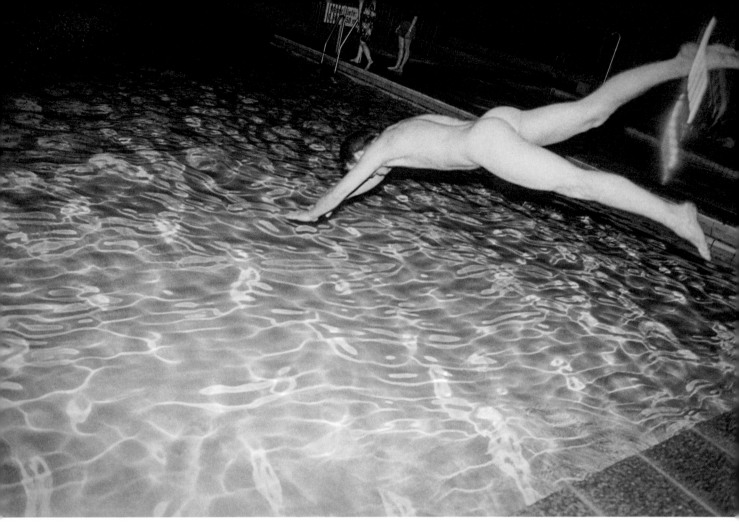

Freibad Monbijoupark, illegale Nachtparty / **Monbijoupark lido, illegal night party,** 1992

JOCHEN SANDIG

Wir haben Orte entdeckt und ihnen durch unsere künstlerische Arbeit eine Seele gegeben. Wir hatten alles – außer Geld. Das hatte niemand. Wir hatten Ideen, hatten Träume.

We discovered places and gave them a soul with our creative work. We had everything – apart from money. Nobody had any of that. But we had ideas, we had dreams.

PETER ZACH

Es war eine Zeitspalte, wie man sie selten findet. Alle, die drin waren, haben es genossen, und die, die draußen waren, haben voller Verwunderung hineingeschaut.

It was an extremely rare kind of time bubble. Everyone on the inside enjoyed being there, and people on the outside just stared in complete astonishment.

BdB »Tacheles«, 1990

OBST
& GEMÜSE
FRUIT
& VEG

Die DDR verschwand. Die Währungsunion am 1. Juli 1990 brachte die D-Mark, Werbeplakate begannen das Straßenbild zu verändern. Alteingesessene Geschäfte wurden zu Clubs, Cafés und Off-Bühnen und gaben diesen ihre Namen. Mit der Wiedervereinigung am 3. Oktober 1990 war das Ende des Niemandslands absehbar – nun galten die Gesetze der Bundesrepublik. Schon seit Juli wurde auch bei Hausbesetzungen in Ostberlin hart durchgegriffen, was zu Konfrontationen mit der Polizei führte und in der Straßenschlacht um die Räumung der Mainzer Straße im November gipfelte.

The GDR disappeared. Monetary union on July 1, 1990 brought with it the Deutschmark. Advertising posters began to alter the urban landscape. Long-established shops were turned into clubs, cafés and independent theatres, whilst retaining their original names. But with reunification on October 3, 1990, the end of this no man's land became inevitable – the laws of the Federal Republic were enforceable. There'd been crackdowns on squatters in East Berlin since July, which led to confrontations with the police and culminated in the clearing of the Mainzer Straße in November.

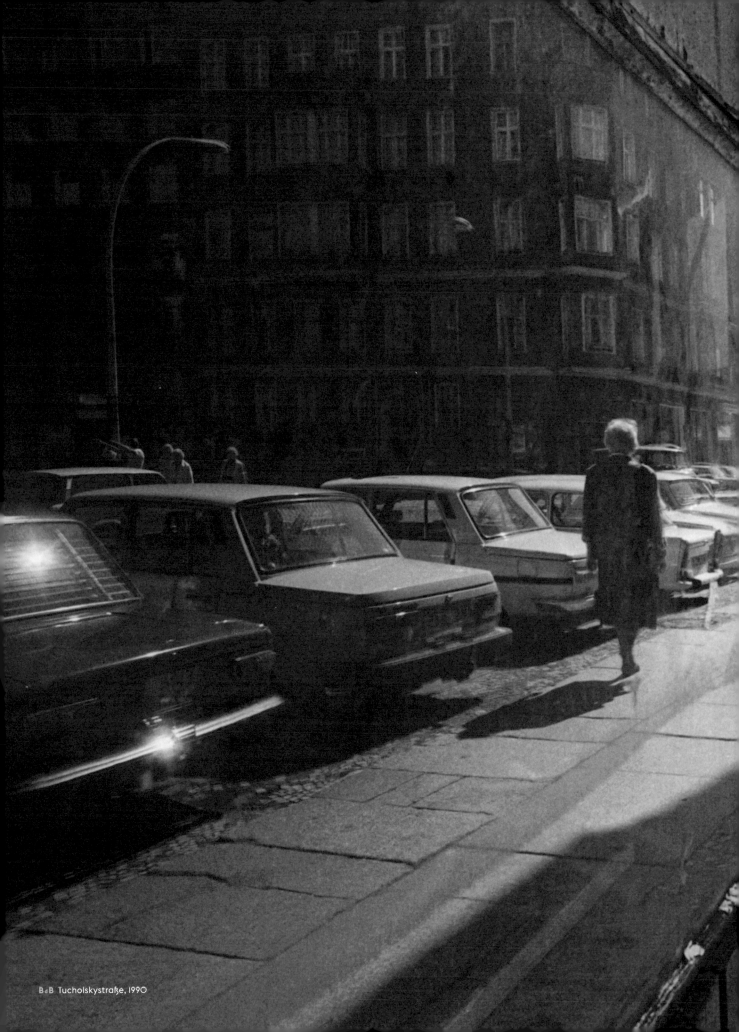

BdB Tucholskystraße, 1990

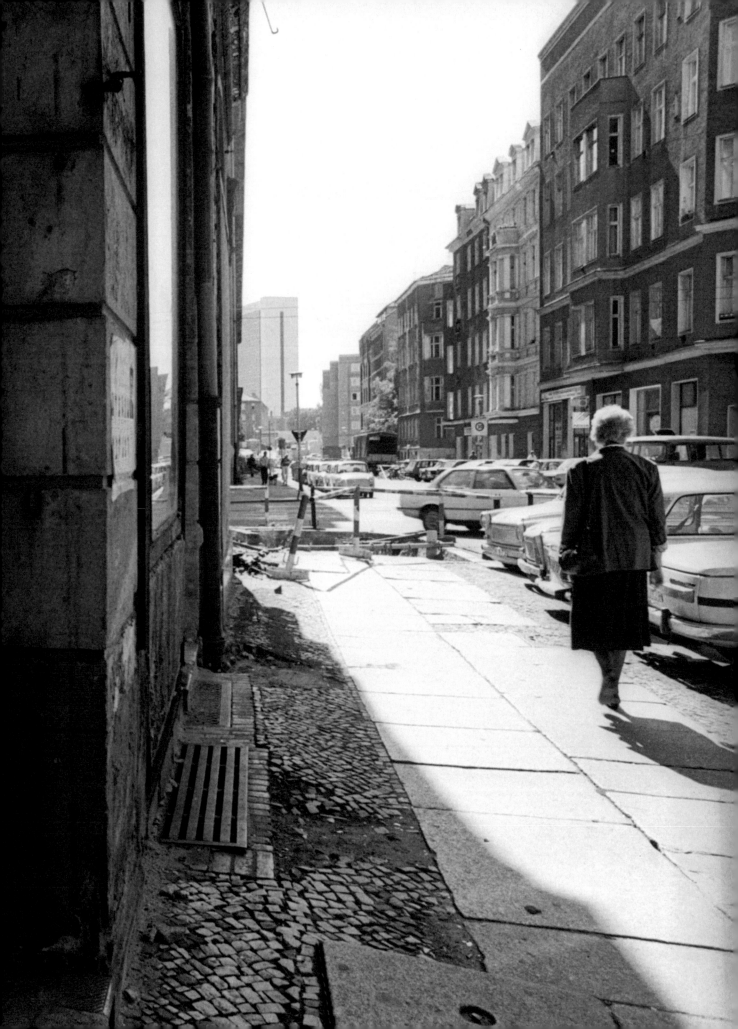

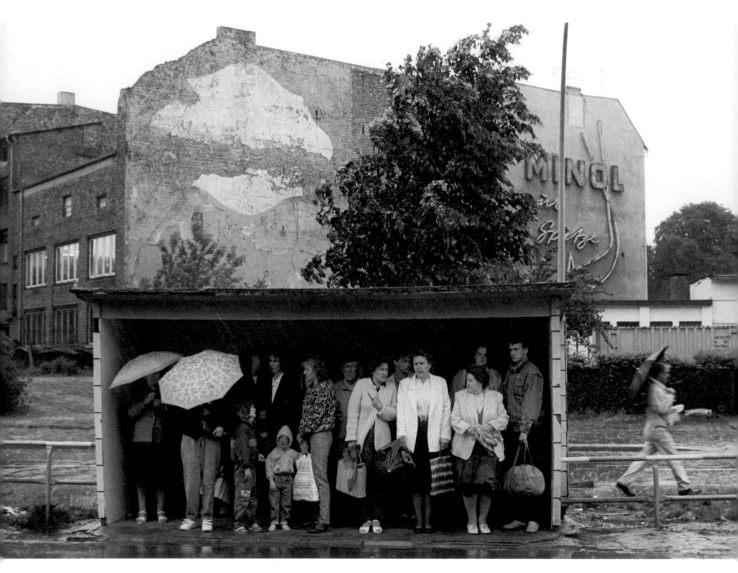

RZ Straßenbahnhaltestelle / **Tram stop**, 1990

INÉS BURDOW

Ich habe ja auch mein Land verloren, die DDR ist ja nicht mehr da. Ob ich darüber nun traurig bin oder nicht, ist eine andere Frage, aber Fakt ist, dass schnell mal ein ganzes Land abhandengekommen ist.

I lost my country too – the GDR no longer exists. Whether I'm unhappy about that or not is a different question, but the fact remains that an entire country suddenly went missing.

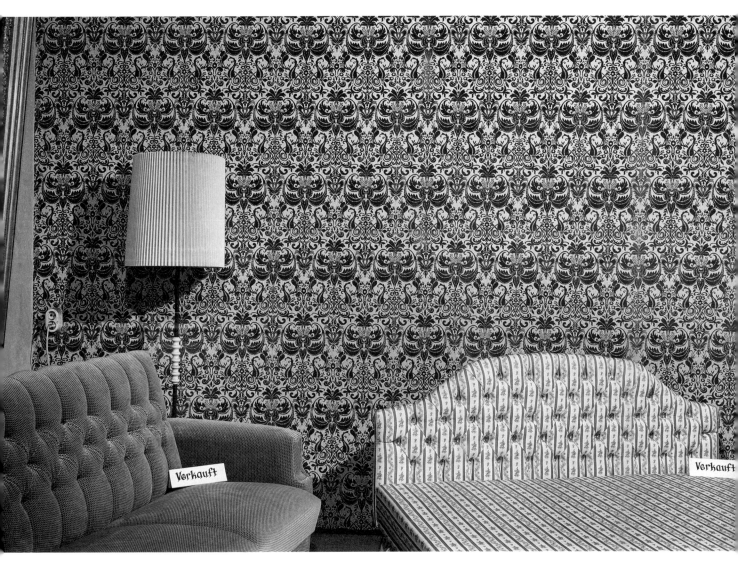

AT Möbelpolsterer-Geschäft / **Upholstery shop**, Greifswalder Straße 219, 1990

PAULO SAN MARTIN

Die DDR hat einfach aufgehört, und es sollte etwas Neues entstehen. Der Osten war unweigerlich verschwunden, und das unglaublich schnell. Vorher gab es eine Mauer, gegen die man anrennen konnte, und nun war das mit einem Schlag vorbei. Mit dem, was in den besetzten Häusern passierte, wollten wir dieses weiße Blatt füllen.

The GDR had simply ceased and something new was supposed to emerge. The East had vanished without trace at incredible speed. Previously there had been a wall you could run up against. Then, in one fell swoop, it was gone. The stuff that happened in those squats was our attempt to fill the vacuum.

b+b· Auguststraße, 1990

HR ↑ Ackerstraße, 1994 B↓B ↓ Kollwitzstraße, 1991

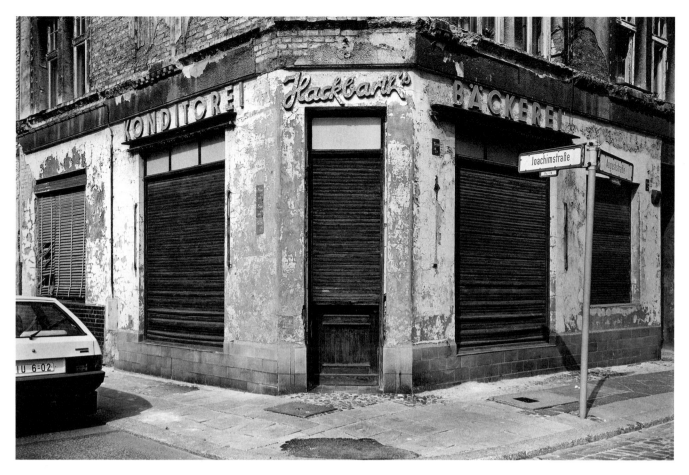

AT ↑ Das spätere / **The future** »Café Hackbarth's«, 1990 RZ ↓ Linienstraße, 1993

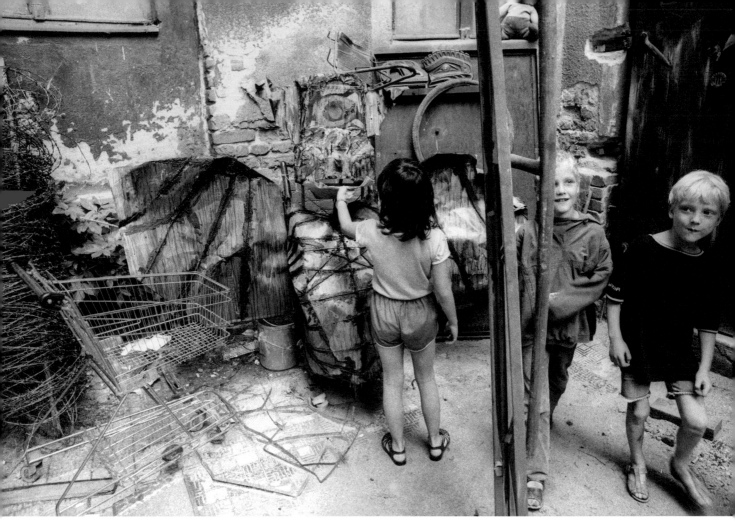

B d B Kleine Hamburger Straße 5, 1990

ULRIKE STEGLICH

Im Osten zerfiel plötzlich so vieles: Arbeitsplätze brachen massenweise weg, Eltern wurden arbeitslos, Familien lösten sich ebenso auf wie Wertesysteme. Nichts galt mehr, alles änderte sich: Schulsystem, Arbeitswelt, Umfeld. Für die Kids in Mitte waren die leeren Häuser und Ruinen früher ihre Spielplätze gewesen. Und plötzlich kamen die ganzen Besetzer und nahmen ihnen das auch noch weg. Daher richtete Mathias Ambellan auf eigene Initiative in der Augststraße einen Schülerladen ein. Denn er sah, dass die Kinder aus der Gegend gar keinen Anhaltspunkt mehr hatten – weder gesellschaftlich noch räumlich.

In the East, things suddenly fell apart. There were massive job losses, parents became unemployed, families and even entire value systems disintegrated. Nothing retained validity, everything was changing: the education system, the working world, the surroundings. For the kids in Mitte, the empty buildings and ruins used to be where they played. Then suddenly all these squatters turned up and took even that away from them. Which is why Mathias Ambellan took the initiative and set up a youth centre in Auguststraße. He realised that the kids in the area no longer had any meaningful reference points – either in terms of society or place.

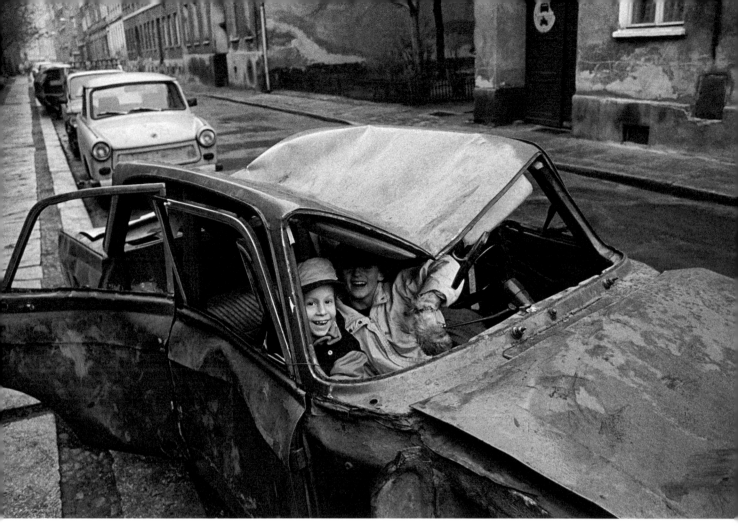

RZ Steinstraße, 1990

PAULO SAN MARTIN

Ich kann mich an diese Kommentare erinnern: »Du bist ja aus dem Westen und setzt dich hier ins gemachte Nest.« Dabei war ich ja gar nicht aus dem Westen. Außerdem: welches gemachte Nest?

I can remember comments like: »You're from the West and you've moved here into a ready-made nest.« But I wasn't from the West. And besides, what ready-made nest?

CEM ERGÜN-MÜLLER

Du hättest überall in den Straßen Nachkriegsfilme drehen können. All die kaputten Fassaden mit ihren Einschusslöchern – du fühltest dich sofort um Jahrzehnte zurückversetzt. Das hatte auch seinen Charme.

You could have filmed post-war movies in any of those streets. All those ruined façades with their bullet holes – you immediately felt you'd been catapulted back several decades. It had its own special charm.

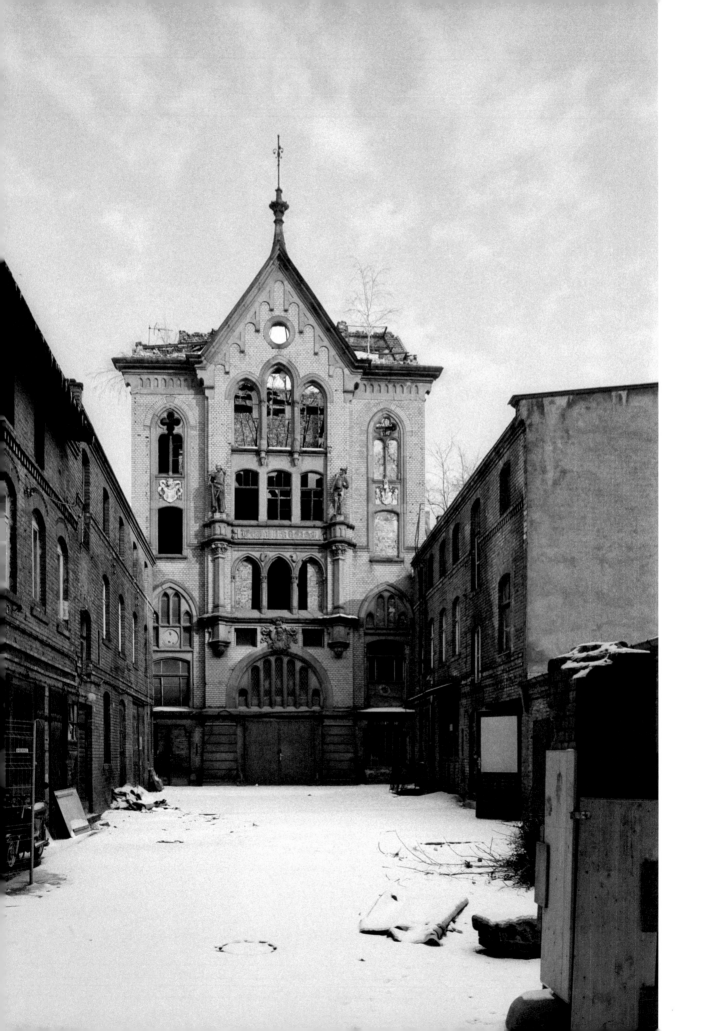

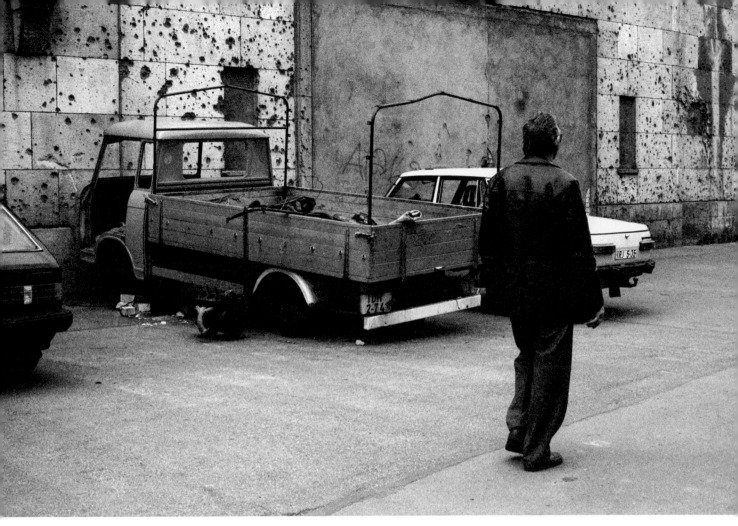

HR ← Ehemalige Brauerei / **Former brewery**, Bergstraße 22, 1994 BdB ↑ Nähe S-Bahn Friedrichstraße / **Near Friedrichstraße S-Bahn**, 1991

HENNER MERLE

}
{

Dadurch, dass die Spuren von Krieg und Zeit nicht von den Gebäuden getilgt waren, war die Geschichte zum Greifen nahe. Wir waren am Ort des Geschehens all jener Ereignisse, von denen wir vorher nur gelesen hatten. Das war auf der einen Seite beklemmend, aber auf der anderen Seite eröffneten sich uns ganz neue Perspektiven auf die Gegenwart.

Because the traces of war and time had not been erased from the buildings, there was a tangible sense of history. We were in the exact spot where all these events we'd only previously read about had taken place. On the one hand it was slightly oppressive, but on the other hand it opened up entirely new perspectives for us to view the present.

Alte Schönhauser Straße

3 – 11

RZ Sprengung / Demolition of Mulackstraße I, 1991

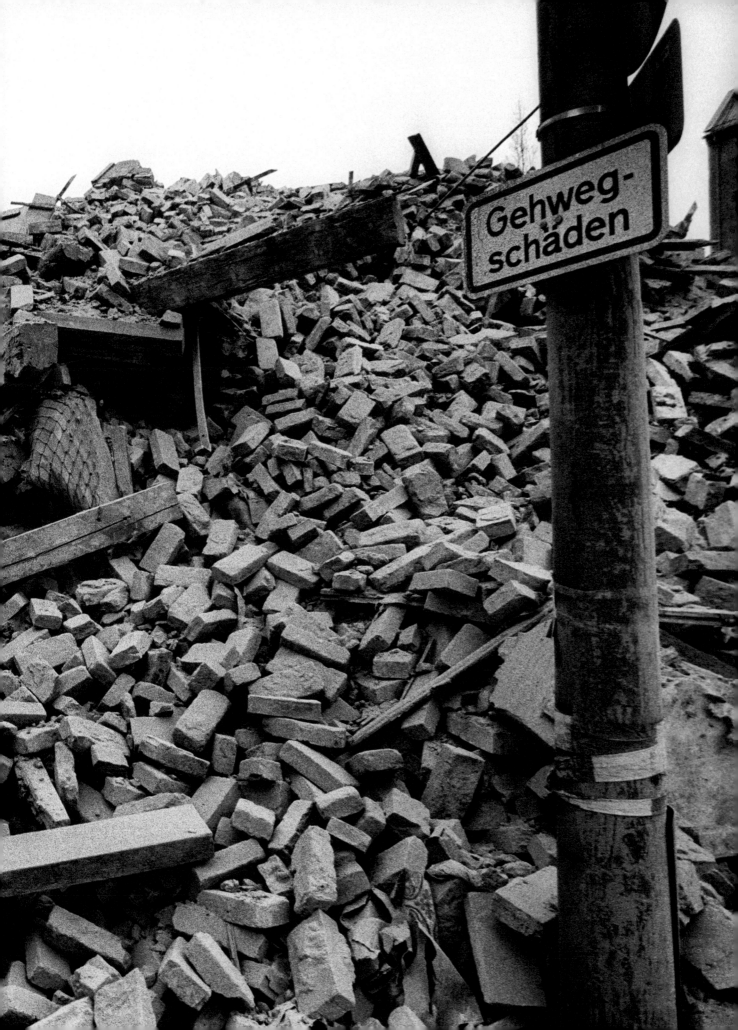

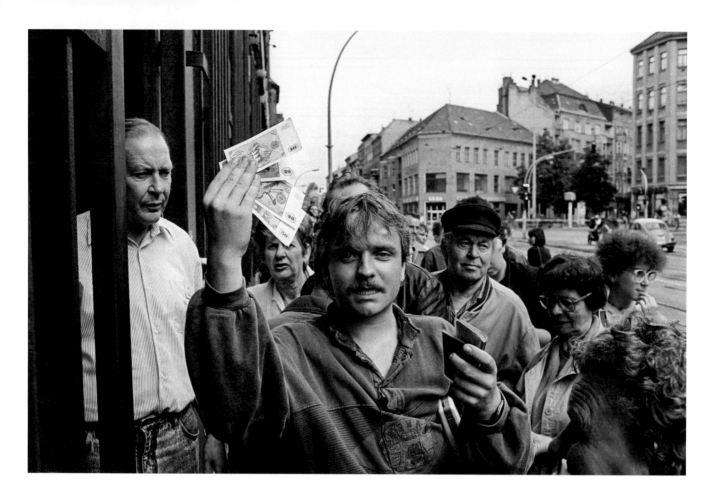

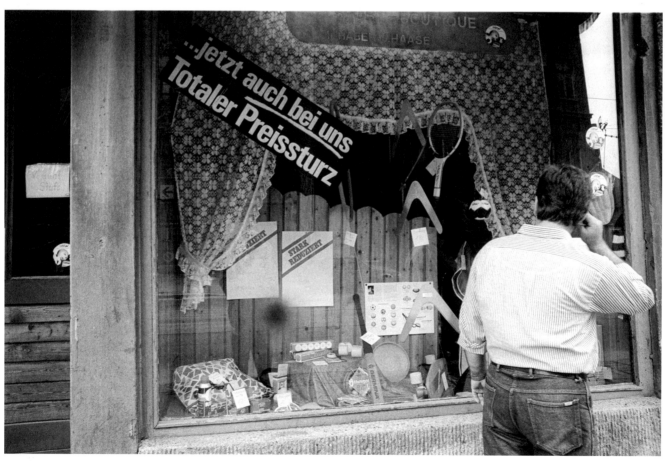

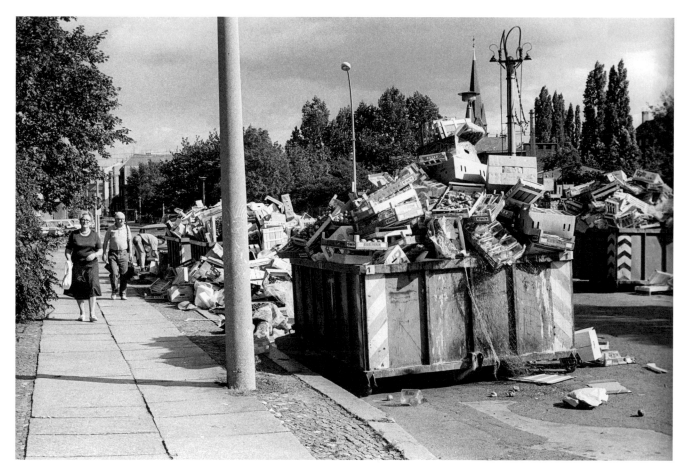

RZ ↖ Währungsunion / **Monetary union**, 1990 BdB ↙ Ausverkauf / **Clearance sale**, 1990 ↑ Verpackungsmüll / **Waste packaging**, Gartenstraße, Juli / **July** 1990

ULRIKE STEGLICH

}
}

Die Währungsunion war ein Kulturschock. Buchstäblich über Nacht landeten wir in einem anderen Land. Ich weiß nicht, wie die es geschafft haben, die Waren in den Kaufhallen binnen zwei Tagen auszutauschen. Jedenfalls war am 1. Juli 1990 die komplette Westwarenwelt im Osten angekommen.

Monetary unification was a culture shock. Literally overnight we found ourselves in a different country. I don't know how they managed to swap out all the goods in the stores within two days. But on July 1, 1990, the entire world of Western consumerism had arrived in the East.

RZ Ernst-Thälmann-Park, 1993

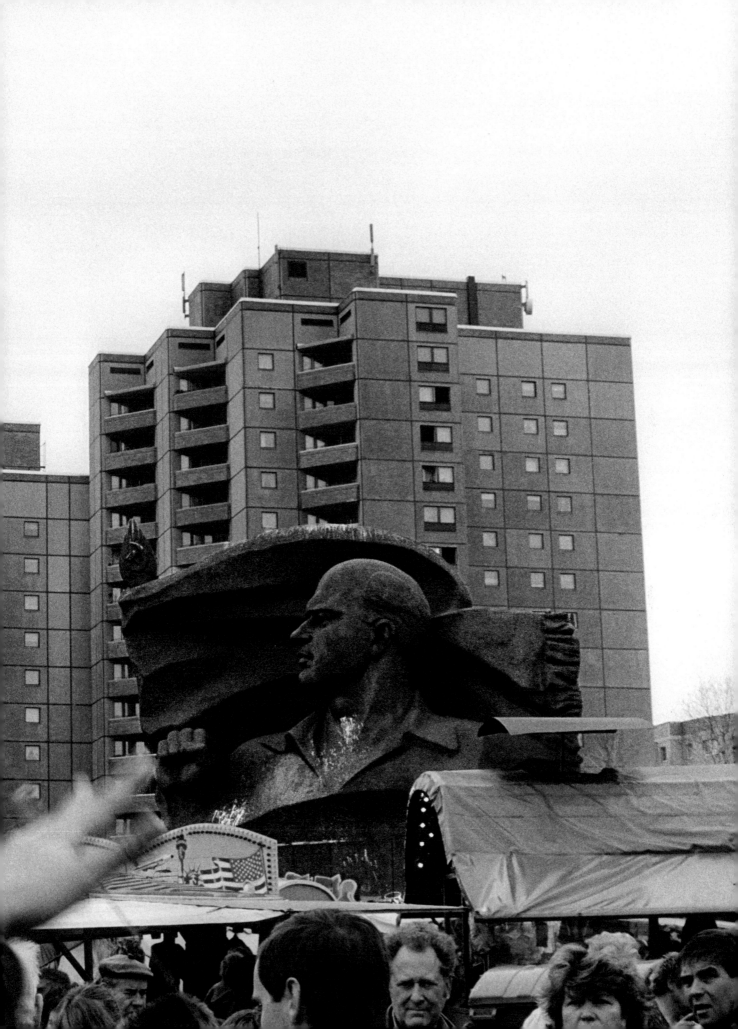

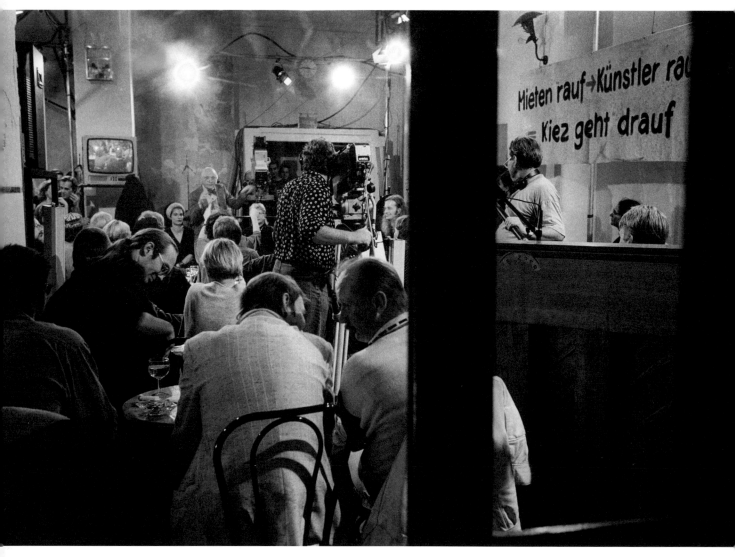

RZ ↑ »Café Zapata«, »Tacheles«, Fernsehsendung / **TV broadcast**, 1992 → Dunckerstraße, 1993

ULRIKE STEGLICH

1994 wurde unser Haus versteigert, wegen aufgekaufter Rückübertragungsansprüche. Bis dahin hatten wir in enger Nachbarschaft gelebt und das Haus immer ganz selbstverständlich »unser Haus« genannt. Dann wurde es an einen Typen im roten Samtwestchen versteigert, der mit geschwollener Brust davonstolzierte – und ich dachte, okay, so läuft das jetzt also in diesem neuen Land.

Our building was auctioned in 1994 after the reconveyance claims had been sold off. Until then, we had been part of a close-knit community and had always naturally referred to the building as being »our house«. Then it was auctioned off to some guy in a red velvet waistcoat who pranced off with a bulging sense of pride – and I thought, ok, so that's how things work in this new country.

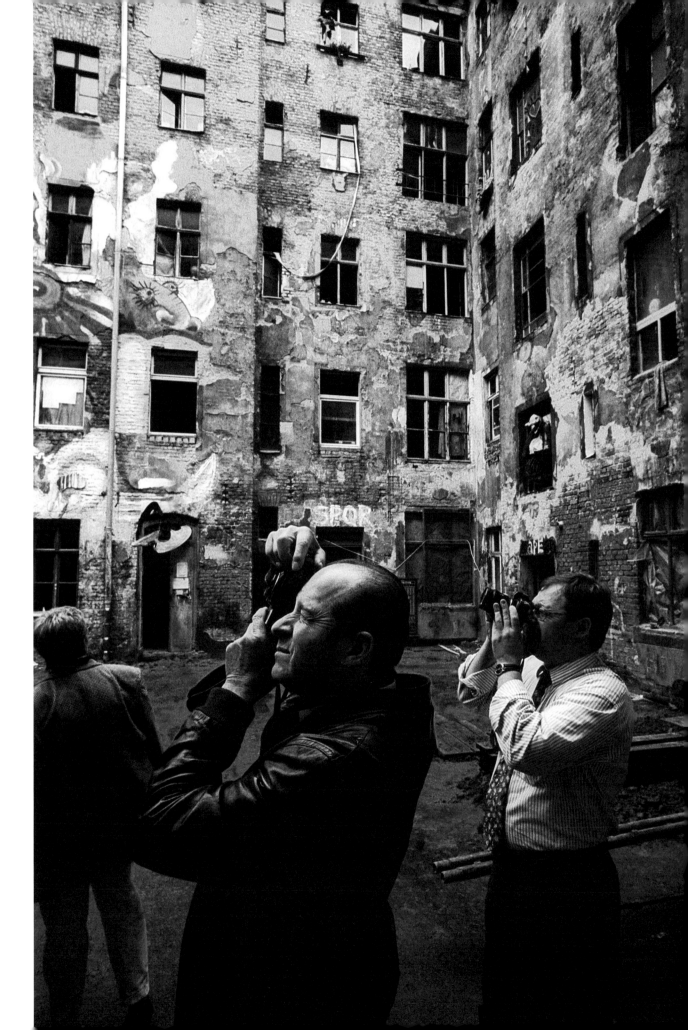

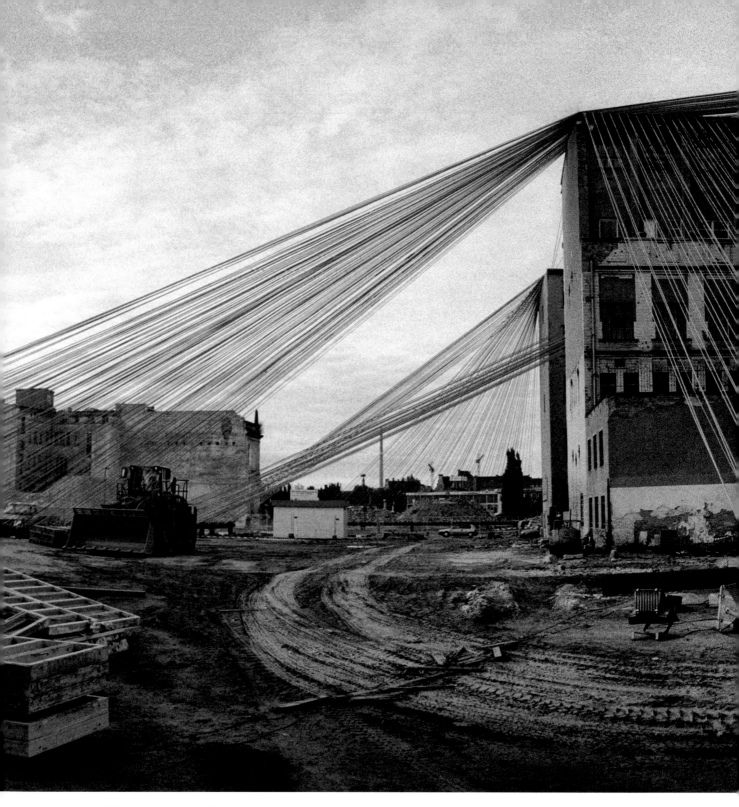

S'S Baustelle / **Building site,** Berlin-Mitte, 1993

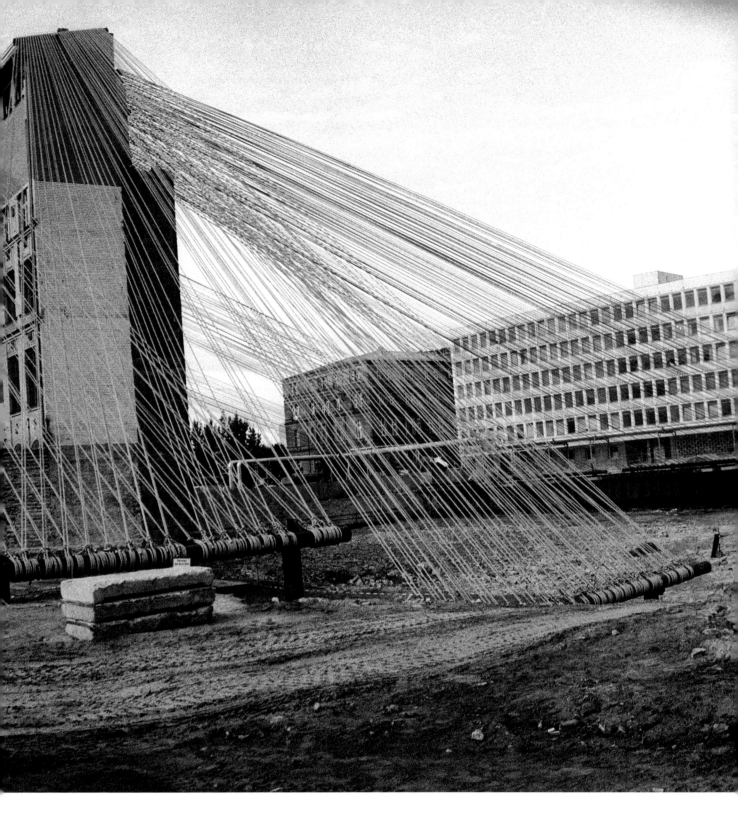

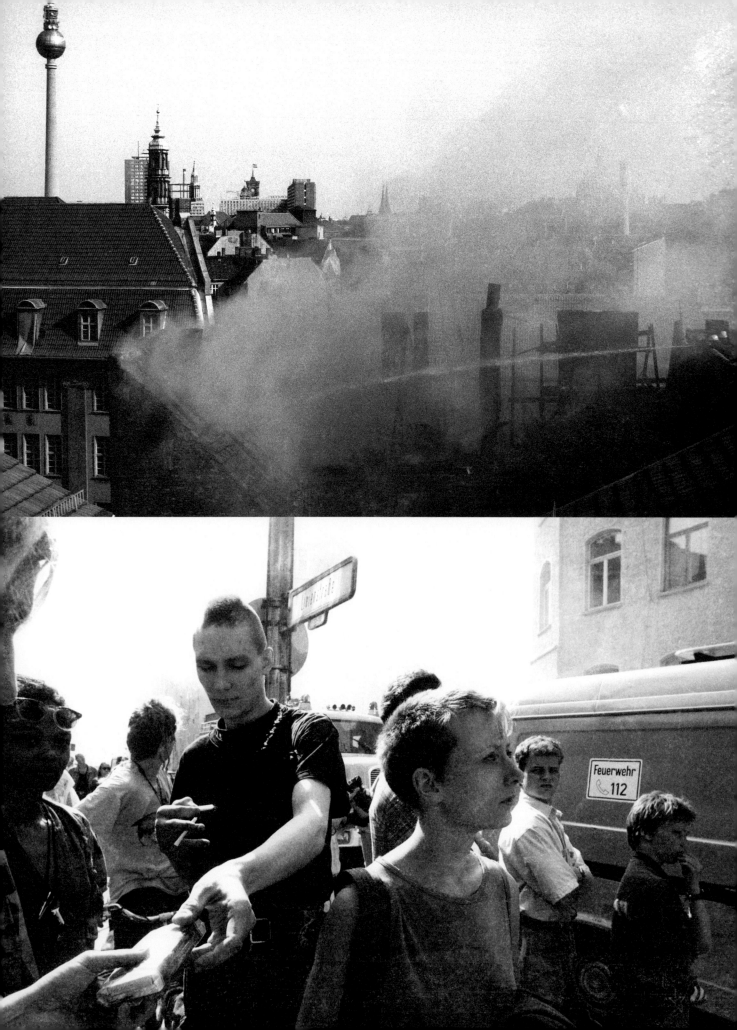

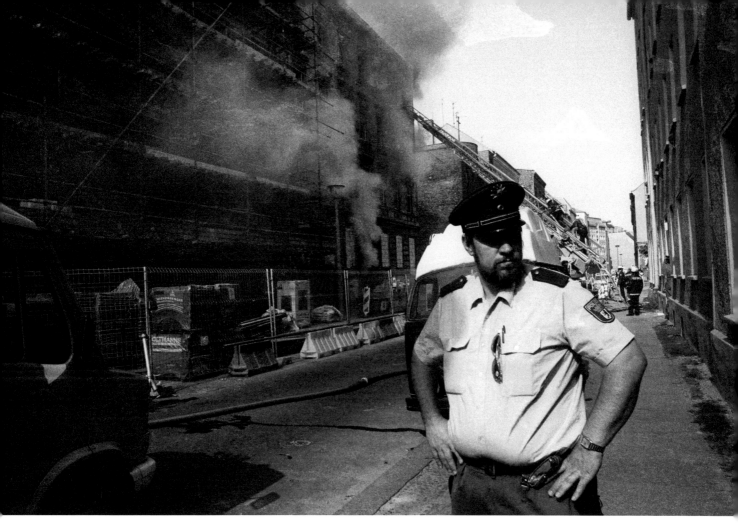

BdB ↖ ↙ ↑ Feuer in / **Fire in** Berlin-Mitte, 1991

UTA RÜGNER

}
}

Auf einmal brannte es dauernd. Es wurden genauso unbewohnte wie bewohnte Häuser angezündet. So standen auch die beiden Wohnhäuser neben dem Tacheles plötzlich in Flammen und wurden unbewohn-bar. Feuer wurde zum Mittel, strittige Immobilienfragen zu lösen.

Suddenly there were fires all the time. Both vacant and occupied buildings were set alight. The two residential buildings next to Tacheles went up in flames, leaving them uninhabitable. Fire became a means of resolving contentious real-estate issues.

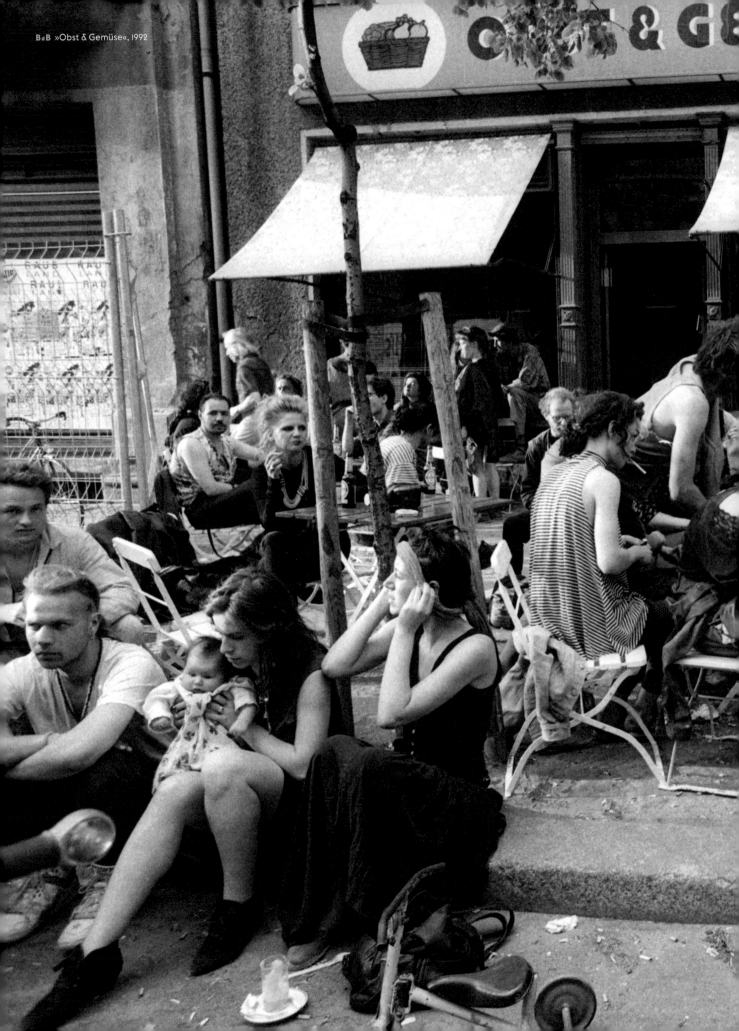

BdB »Obst & Gemüse«, 1992

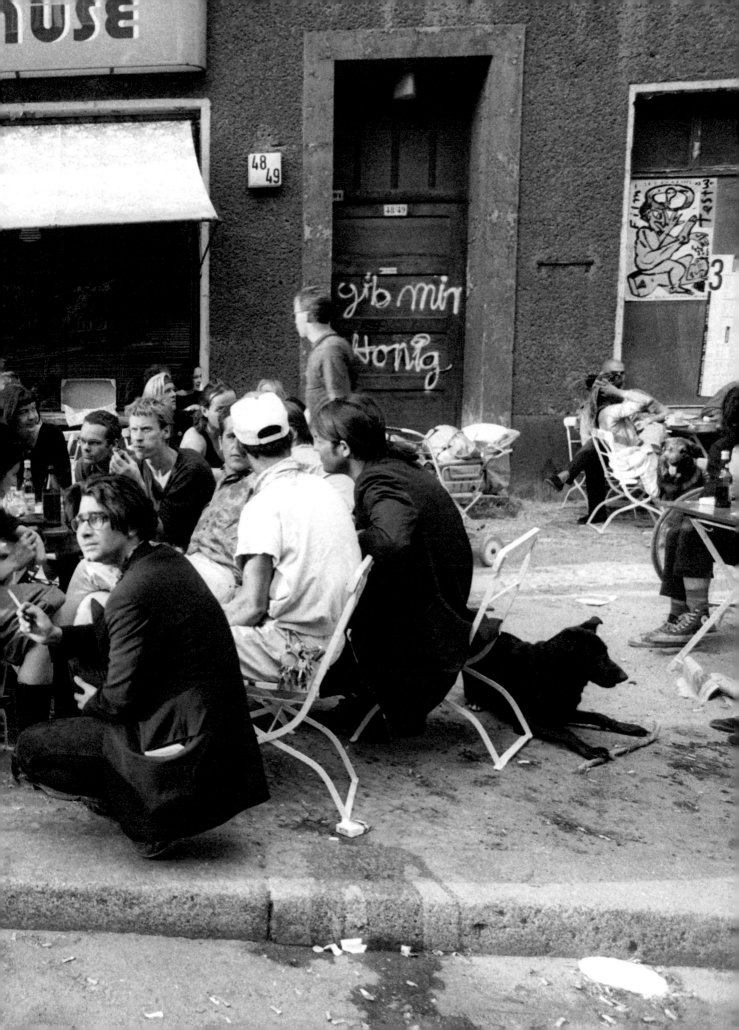

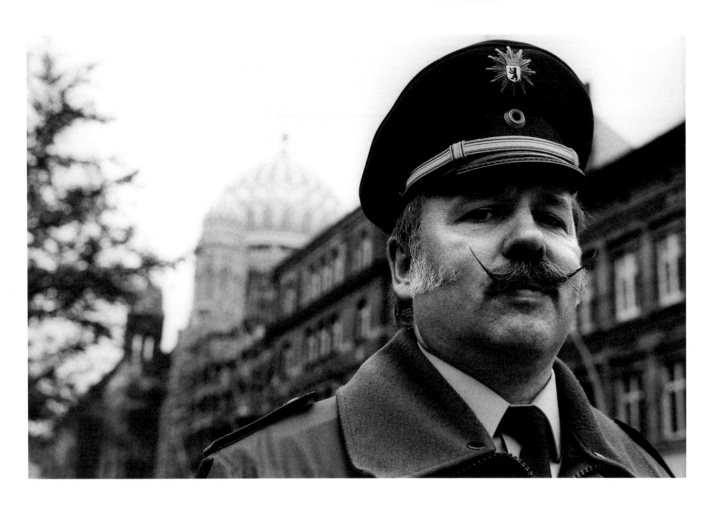

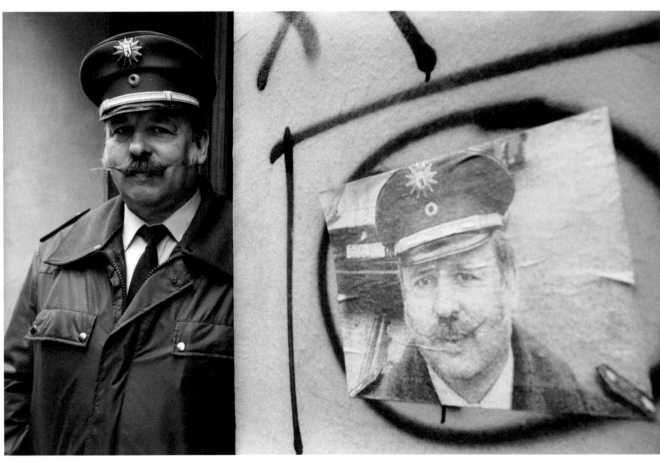

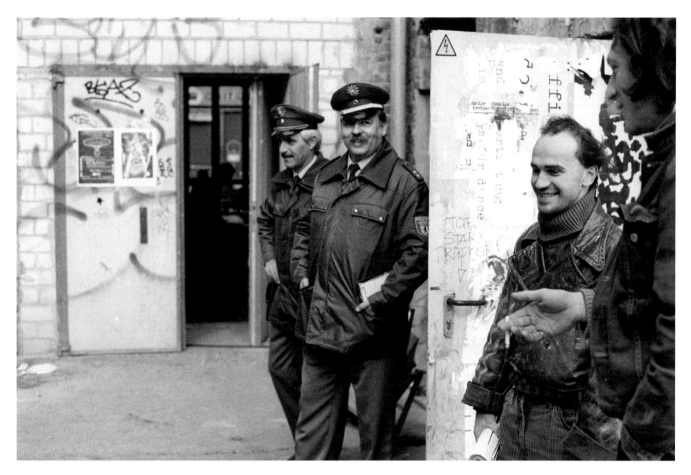

RZ ↖ Egon-Joachim Kellotat, 1992 ↙ 1993 S↕S ↑ Egon-Joachim Kellotat, Clemens Wallrodt & Tom Sojka, »Tacheles«, 1992

ULRIKE STEGLICH

}
}

Egon-Joachim Kellotat war als Kontaktbereichsbeamter von Charlottenburg nach Mitte versetzt worden, um die Ostkollegen anzulernen und die Weststandards einzuführen. Er war aus seinem gutbürgerlich gepflegten Charlottenburg nach Mitte gekommen – mitten zwischen zerschossene graue Nachkriegsfassaden, wo es wegen der fehlenden Beleuchtung abends stockfinster war und seltsame Gestalten herumsprangen, die Häuser besetzten, Kultur und alle möglichen Projekte machten. Dazu die oppositionsfreudigen, alteingesessenen Ostler. Das war für ihn sehr gewöhnungsbedürftig.

Egon-Joachim Kellotat was a police officer who was transferred from Charlottenburg to Mitte in order to mentor the East German colleagues and to help introduce West German standards. He came from his neat and bourgeois Charlottenburg to the district of Mitte – home of grey, bullet-ridden, post-war façades where it was pitch-black at night due to a lack of street light, and where strange characters were now milling about, squatting buildings and setting up cultural projects and whatnot. All exacerbated by the old-time East Berliners with their oppositional mindset. It took him a while to get accustomed.

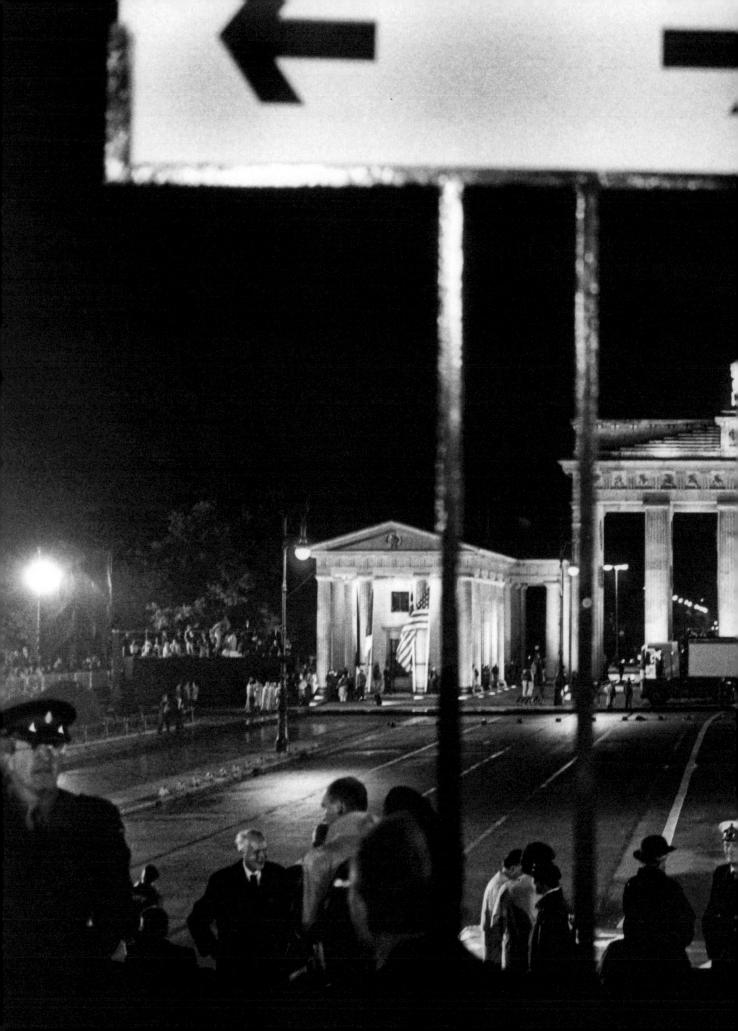

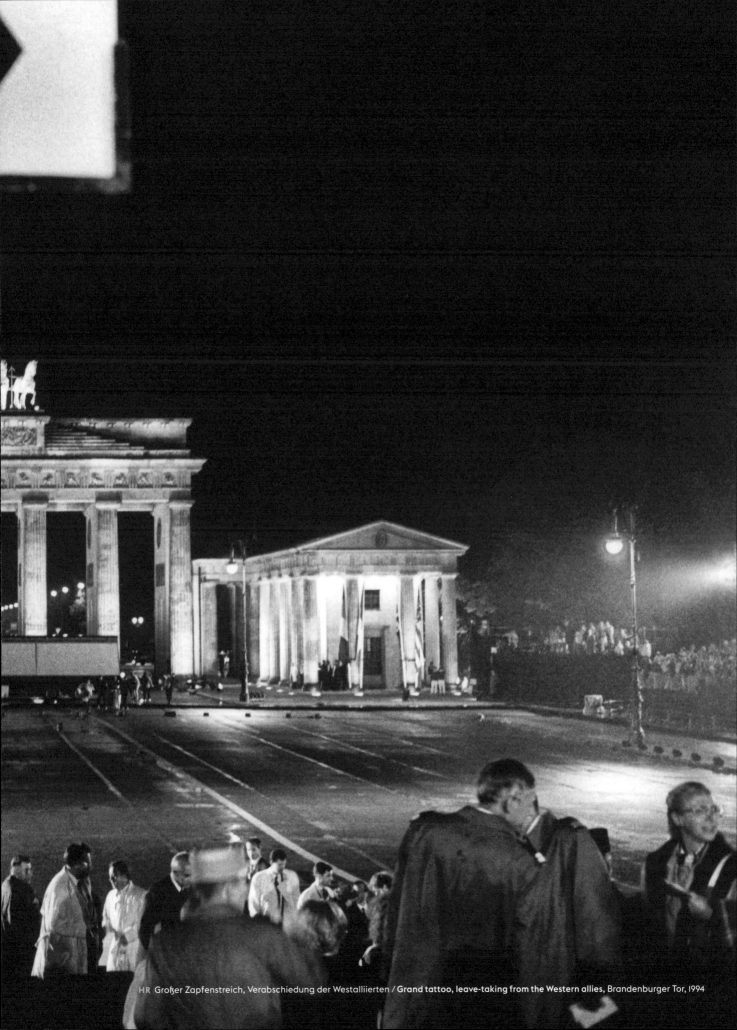

HR Großer Zapfenstreich, Verabschiedung der Westalliierten / **Grand tattoo, leave-taking from the Western allies, Brandenburger Tor, 1994**

HR ↑ Sportplatz Auguststraße / **Auguststraße sports ground**, 1993 → Neonazis, 1993

PAULO SAN MARTIN

Wir haben anders gelebt, in unserem Aussehen, in unseren Haltungen. Wenn es darum ging, auf eine Anti-Nazi-Demo zu gehen, ist man hingegangen. Da hat man nicht Fanfaren klingen lassen und Fahnen rausgeholt, da ist man einfach hingegangen.

The way we lived was different – different in our appearance, different in our attitudes. If the plan was to attend an anti-Nazi demonstration, we just attended. There were no trumpet fanfares, no flags were unfurled, we just went along.

UTA RÜGNER

Eine echte Bedrohung war die immer stärker werdende rechtsradikale Szene, die sich ziemlich rasch formierte – was für uns zunächst unverständlich war. Regelmäßig, meist im Anschluss an Fußballspiele im Stadion an der Max-Schmeling-Halle, marodierten die rechten Horden durch Prenzlauer Berg und Mitte und griffen Projekte wie Eimer, Tacheles und verschiedene besetzte Häuser an, die auf ihrem Weg lagen. Deshalb versuchte man, die Häuser, auch die Kleine Hamburger Straße, mit Barrikaden zu schützen. Und mehrmals zeigte sich, dass das bitter nötig war.

One real threat was the right-wing extremist scene that had been quick to form and was continuing to grow – something we couldn't understand at first. After football matches in the stadium near the Max-Schmeling-Halle, right-wing mobs often went on the rampage through Prenzlauer Berg and Mitte, attacking projects like Eimer, Tacheles and the various squats along their route. That's why people tried to protect the buildings and Kleine Hamburger Straße with barricades. On several occasions this proved bitterly necessary.

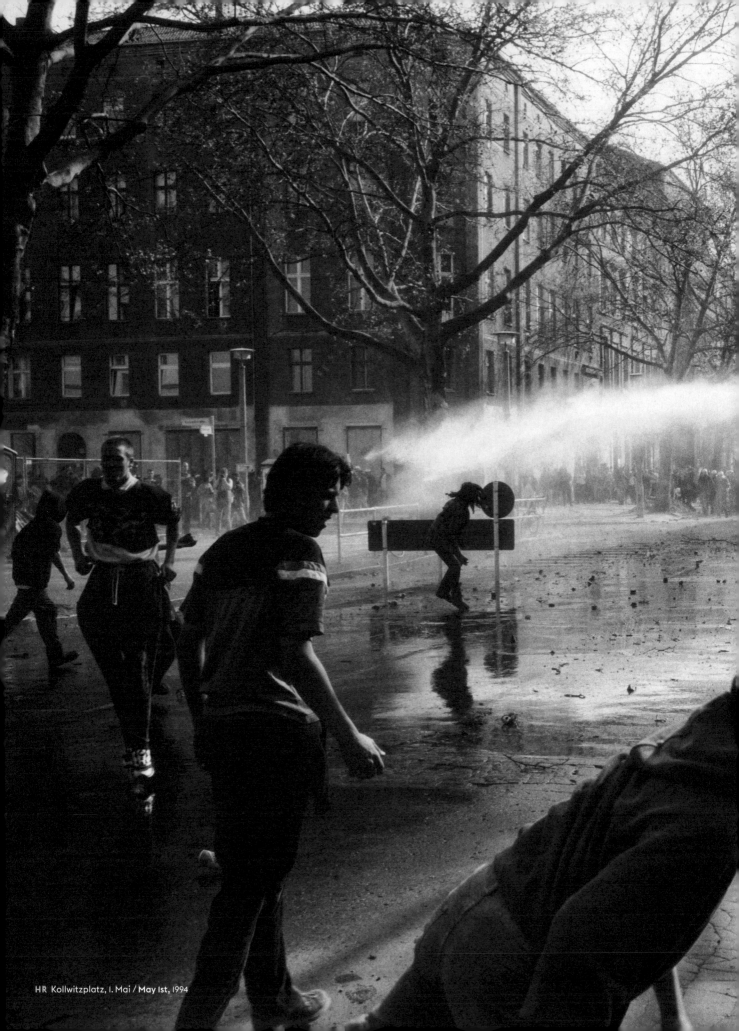

HR Kollwitzplatz, 1. Mai / May 1st, 1994

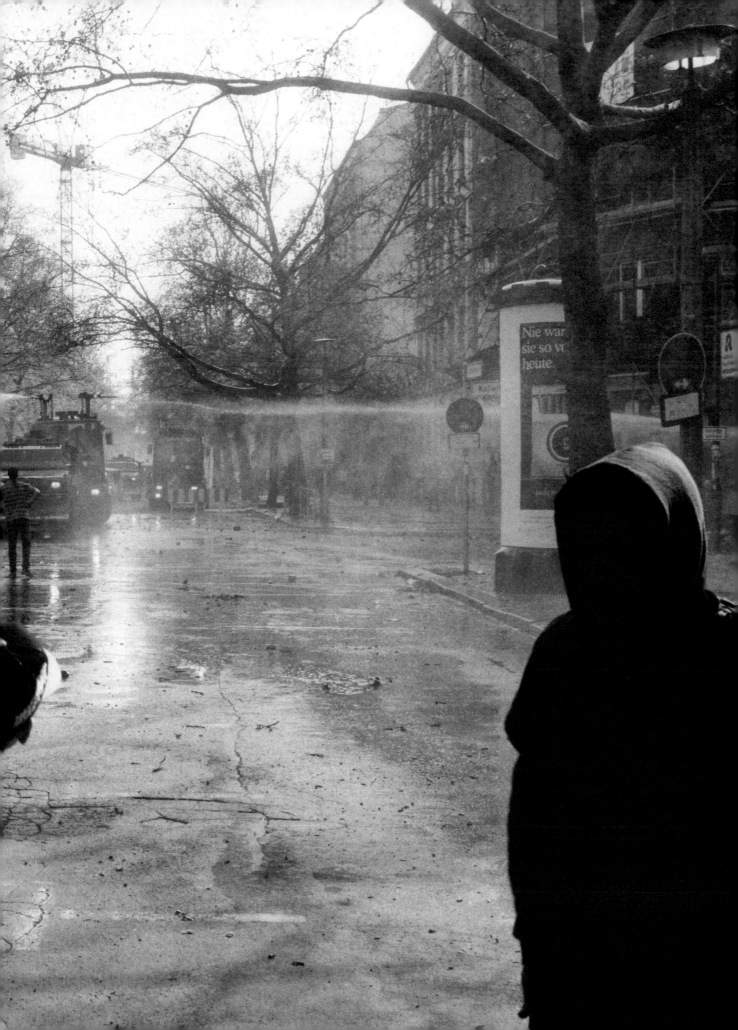

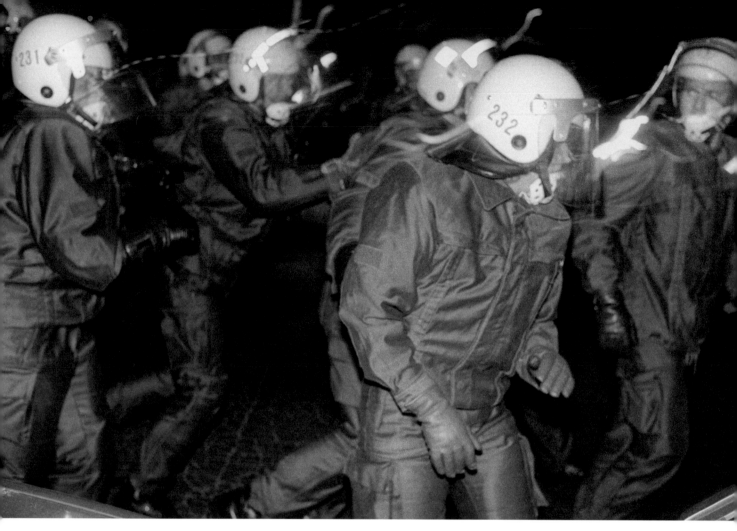

HR ↑ → Demonstration nach Räumung einer Wagenburg / **Demonstration after eviction of trailer commune, 1993**

MARC WEISER

Die Mainzer Straße war ein europaweiter Magnet. Es hätte eine Hafenstraße hoch zehn werden können, immerhin war es ein ganzer besetzter Block. Die Stimmung bei der Räumung war natürlich sehr aufgeheizt und die Reaktionen auf beiden Seiten massiv.

Mainzer Straße was a European-wide magnet. It could've been like Hafenstraße to the power of ten – it was a whole block of squats. The atmosphere during its clearing was obviously extremely tense and there were massive reactions on both sides.

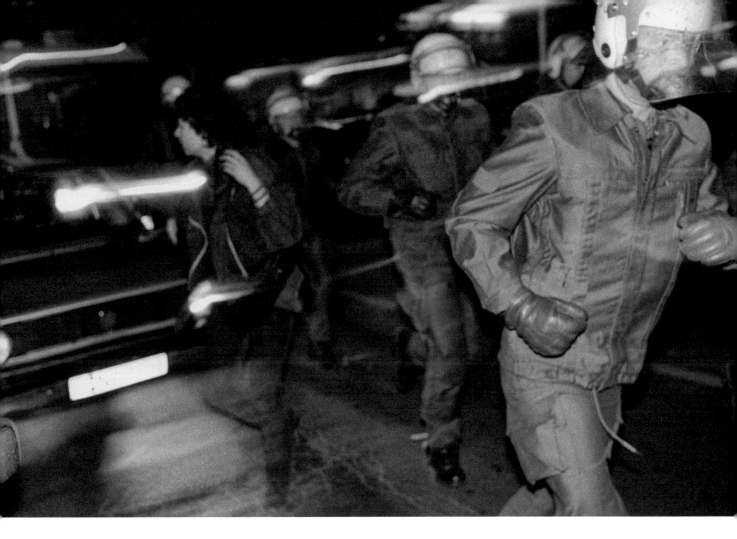

UTA RÜGNER
}
}

Die Räumung der Mainzer Straße hatte eine ernüchternde und desillusionierende Wirkung auf viele Leute, vor allem, weil sie so gefährlich war für Leib und Leben. Man hat ganz klar gemerkt: jetzt wird es richtig ernst. Es wurde ja ein ganzer Straßenzug geräumt, und das hat – auch bildlich – eine Schneise in die Bewegung geschlagen und dazu geführt, dass viele Hausprojekte danach sofort Mietverträge abgeschlossen haben.

The clearing of Mainzer Straße had a sobering and disenchanting effect on many, mainly because it posed such danger to life and limb. It was clear that things had suddenly turned serious. An entire residential street had been cleared, cutting a huge gash through the movement both physically and symbolically. The upshot was that many residential projects took immediate steps to sign tenancy agreements.

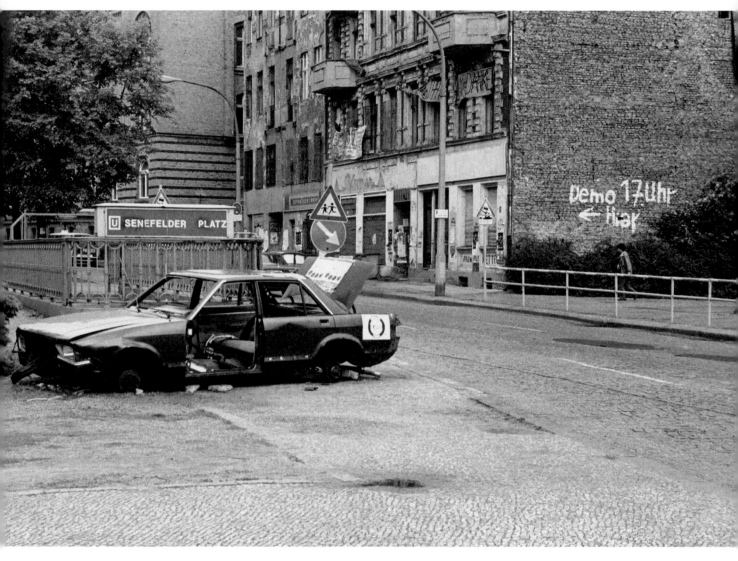

B d B Senefelderplatz, 1991

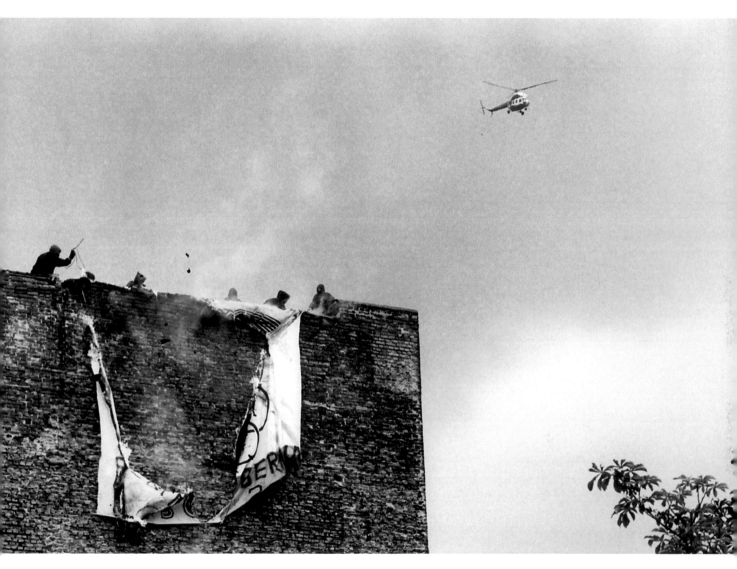

RZ Senefelderplatz, 1993

DER
ZWEIF

HR Marienburger Straße, 1992

ABRÜSTUNGS EXPERTEN

DISARMAMENT EXPERTS

Im Kalten Krieg teilte die Berliner Mauer die Stadt in Ost und West. Jahrzehntelang hatten die Konfliktparteien auf beiden Seiten aufgerüstet, nach dem Mauerfall 1989 schienen manche Überbleibsel dieser Geschichte sich selbst überlassen. Zurückgelassene Militaria wurden zum Rohmaterial für Künstler, die Kampfjets und Panzer für ihre Installationen und Aktionen umfunktionierten.

In the Cold War, the city was divided into East and West by the Berlin Wall. Both sides of the conflict were locked in an arms race for decades. When the Wall came down in 1989, the odd remnant of this era simply got left behind. Abandoned military equipment became raw material for artists, who repurposed the tanks and jet fighters for their own installations and initiatives.

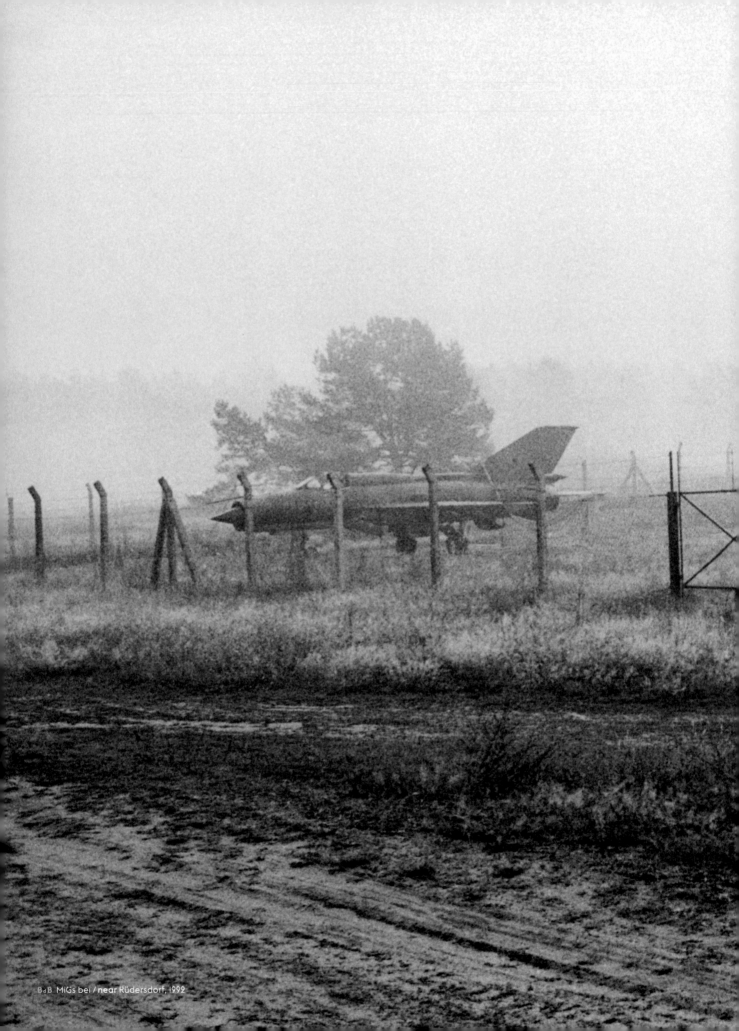

BdB MiGs bei / near Rüdersdorf, 1992

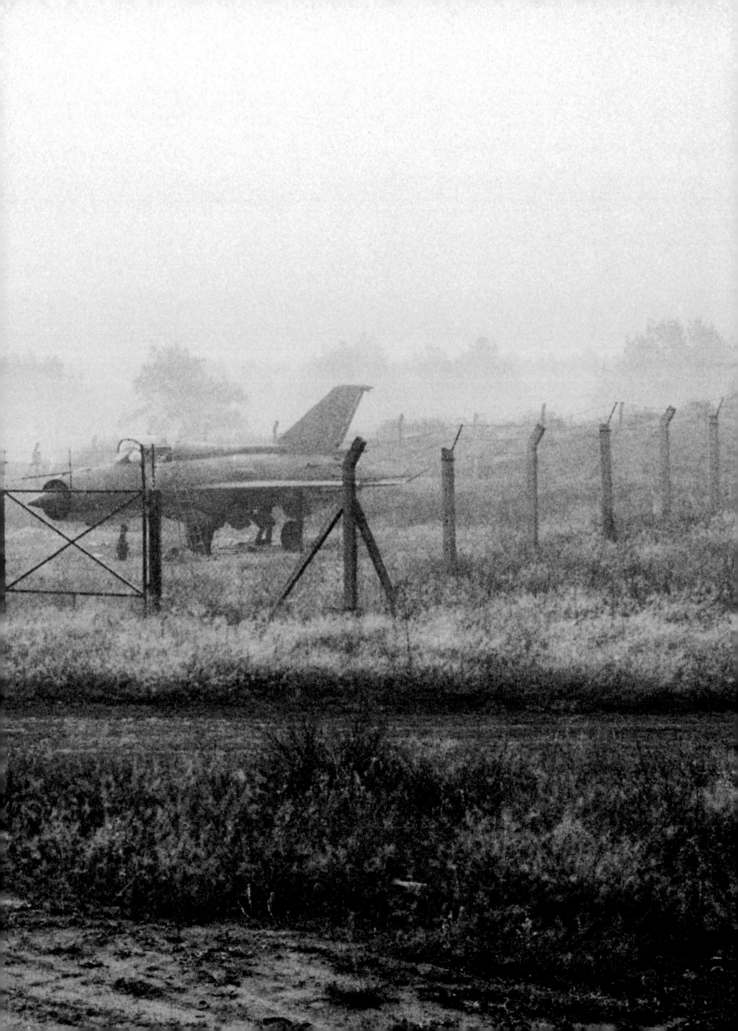

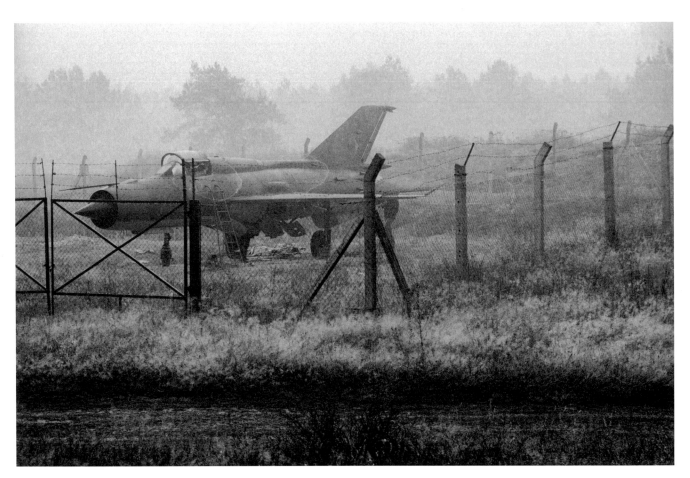

B d B ↑ ↗ ↘ MiGs bei / **near** Rüdersdorf, 1992

PETER RAMPAZZO

Ein Freund von mir, der in der Nähe von Rüdersdorf einen Schrottplatz betrieb, gab mir den Tipp, dass im Wald zwei verlassene MiGs stünden, um die sich keiner mehr zu kümmern schien. Also sind wir mit einigen Leuten hingefahren und haben uns umgeschaut. Es war ein militärisches Sperrgebiet – voller Schilder, auf denen stand, dass ohne Warnung scharf geschossen würde. Allerdings war das Gelände wirklich verlassen. Mitten im Wald fanden wir dann zwei MiG-21-Düsenjäger. Sie waren schon ohne Bewaffnung und Triebwerke. Die NVA hatte dort wohl geübt, wie man Jets auf Eisenbahnwagen verlädt.

Die Information über den Fund gelangte zur Mutoid Waste Company, einer internationalen Künstlergruppe. Als Nächstes tauchten die MiGs mitten in Berlin auf.

A friend of mine who ran a junkyard near Rüdersdorf tipped me off about these two MiGs that had been abandoned in a forest and that nobody seemed to care about any more. So a group of us drove out there to have a look around. It was a restricted military zone – full of signs about getting shot with live ammunition without warning. But the whole area really had been abandoned. We found the two MiG 21 jet fighters in the middle of the woods. The weapons and engines had already been removed. The NVA had apparently used them for practicing how to load jets onto railway wagons.

News about the discovery found its way back to the Mutoid Waste Company, an international artist collective. The next thing we knew, the MiGs showed up in the centre of Berlin.

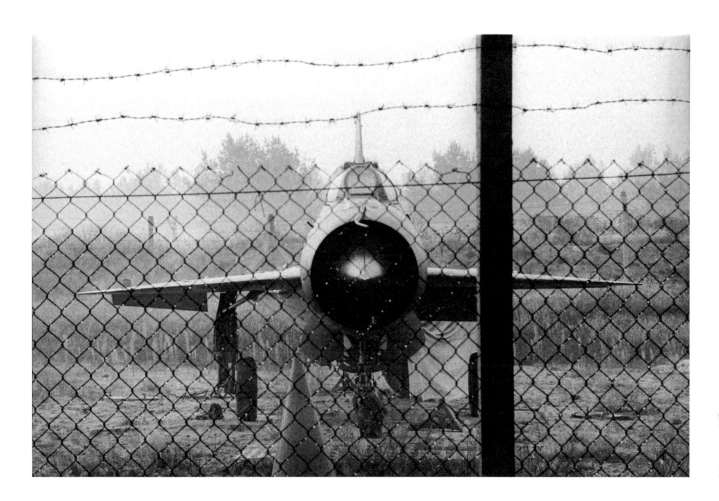

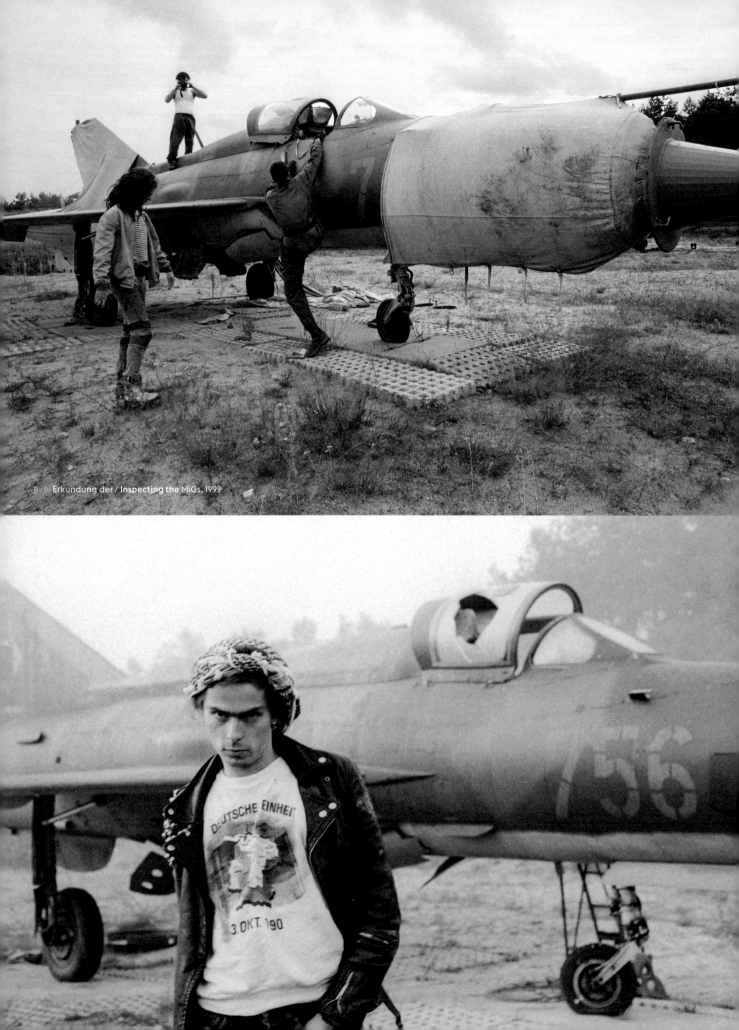

B&B Erkundung der / Inspecting the MiGs, 1992

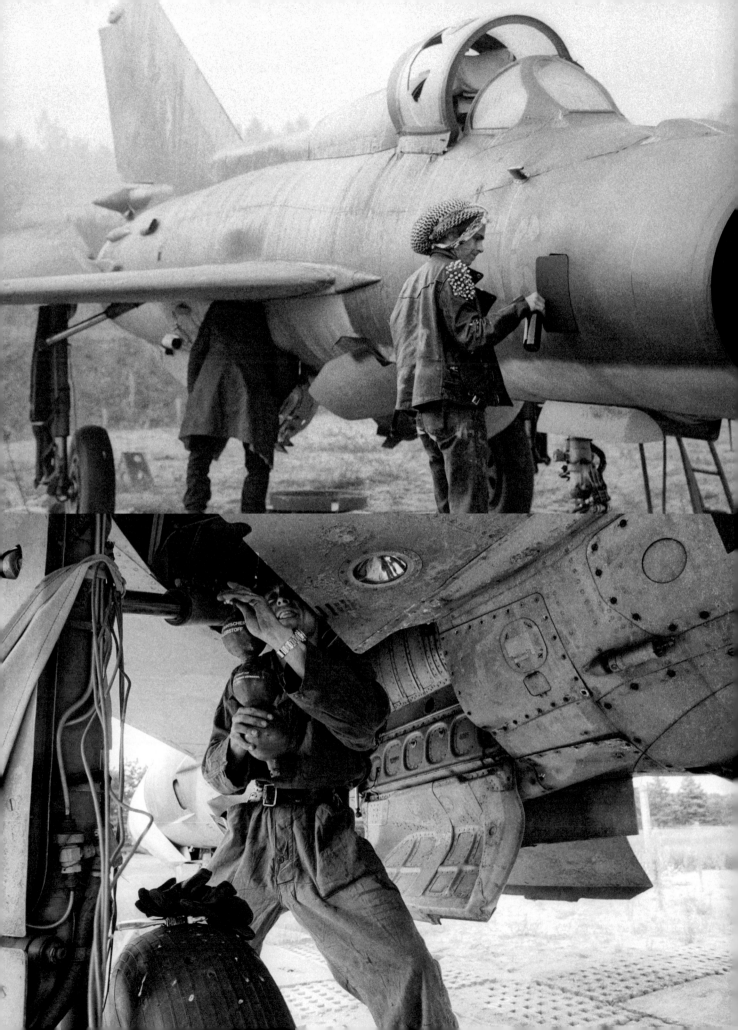

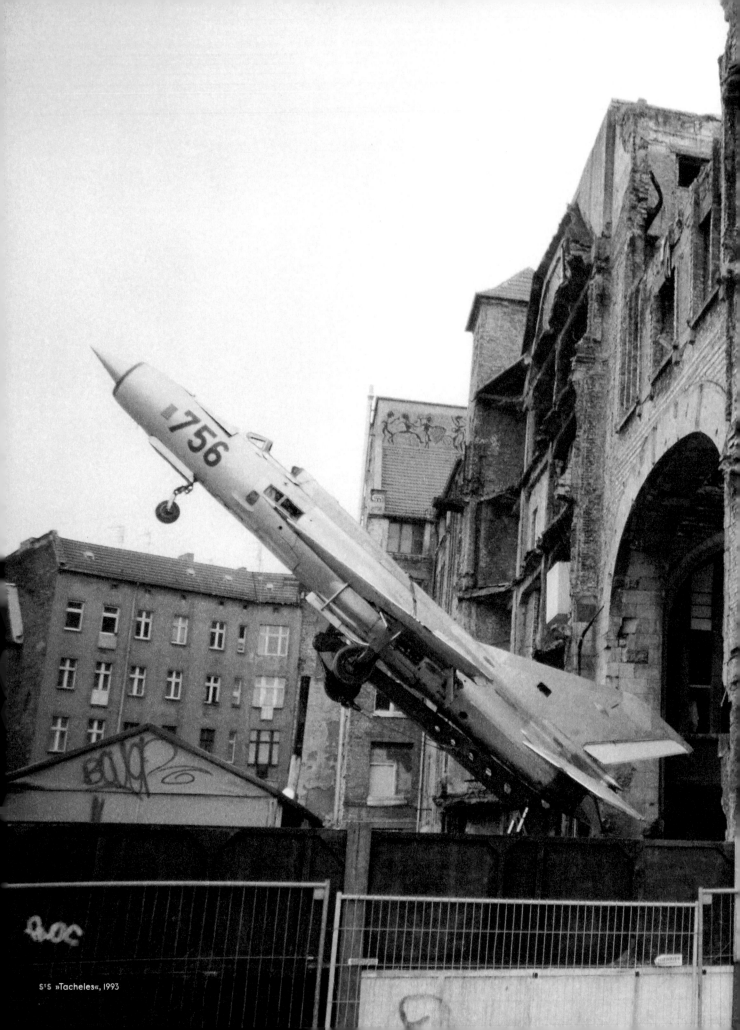

S⁺S »Tacheles«, 1993

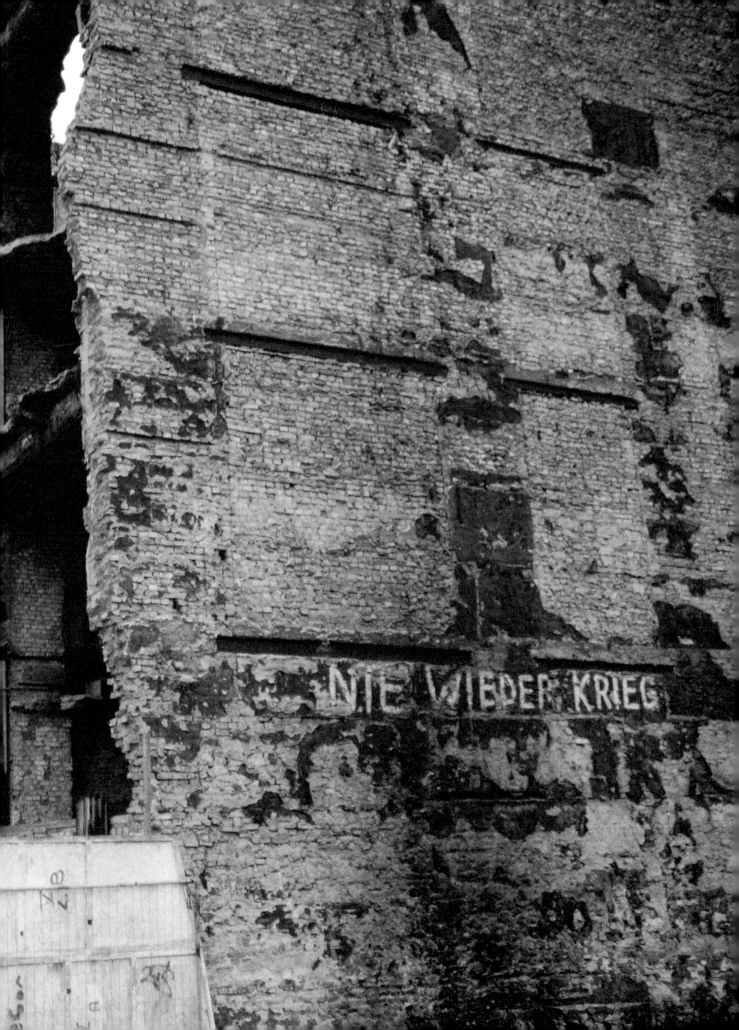

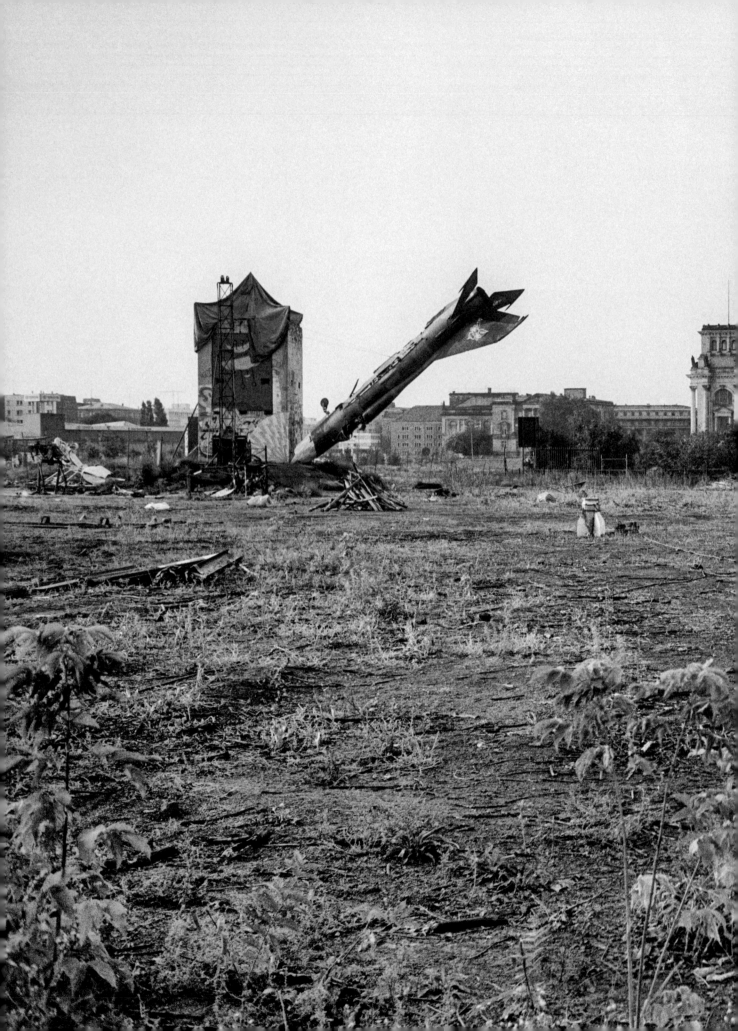

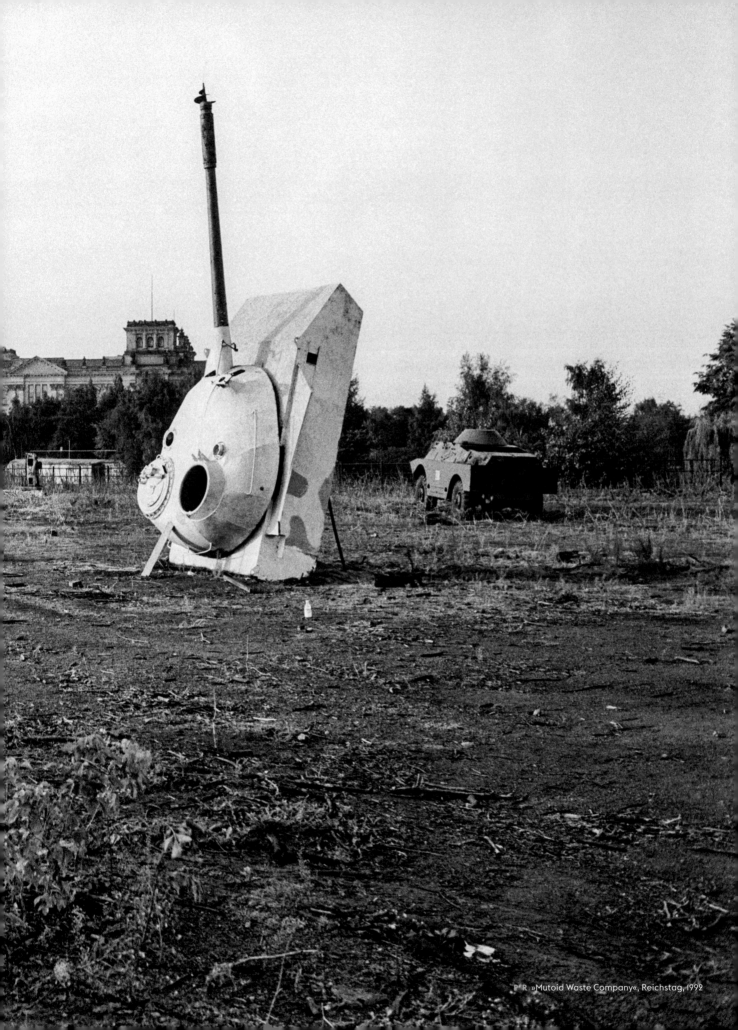

P R »Mutoid Waste Company«, Reichstag, 1992

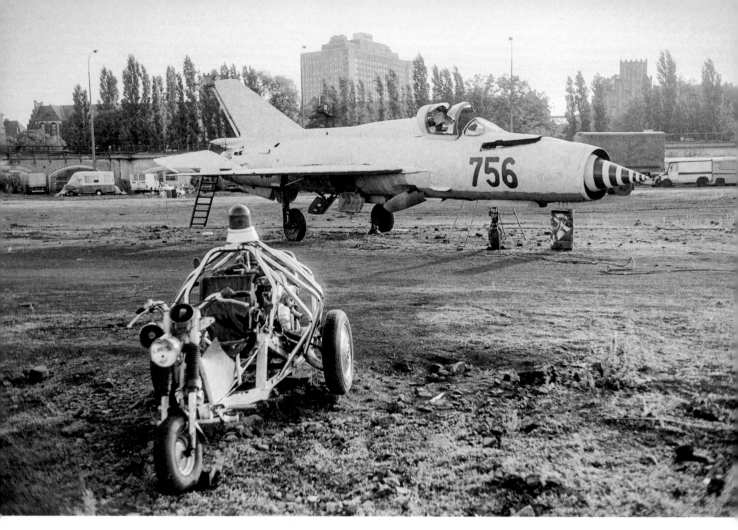

P'R ↑ ↘ »Mutoid Waste Company«, Reichstag, 1992 HS ↗ »Mutoid Waste Company«, »Tankhenge«, 1992

TOM DIEZEL

Die MiGs nach Berlin zu holen, war kein leichtes Unter-fangen, nicht nur wegen ihres Gewichts von zwei Tonnen. Wir hatten dafür Sattelschlepper und einen Kranwagen, die man damals günstig bei ostdeutschen Baufirmen erstehen konnte. Nach dem Aufladen im Wald sind wir in einer Kolonne mit den Jets und schwe-rem Gerät durch die Stadt gefahren und keiner hat uns angehalten. Es hat zwei Wochen gedauert, bis die Bundeswehr gemerkt hat, dass ihr zwei MiGs fehlen. Da waren aus den Flugzeugen schon Kunstwerke gegen den Militarismus geworden.

Getting the MiGs to Berlin was no easy task, not least because they weighed two tonnes each. We used semi-trailer trucks and a mobile crane, all of which were cheaply available from East German construction companies at the time. After loading up in the woods, we rumbled into the city in a convoy with the jets and the heavy equipment. Nobody stopped us. It was a fortnight before the armed forces realised that two of their MiGs had gone missing. But by that time, the aircraft had already been turned into anti-military works of art.

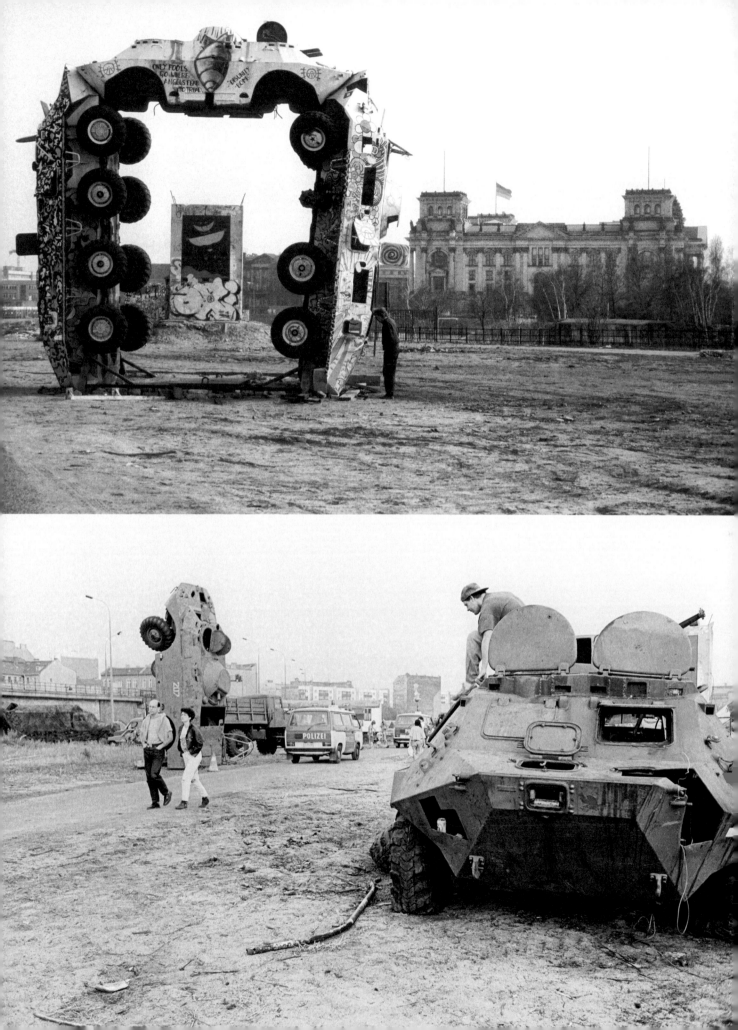

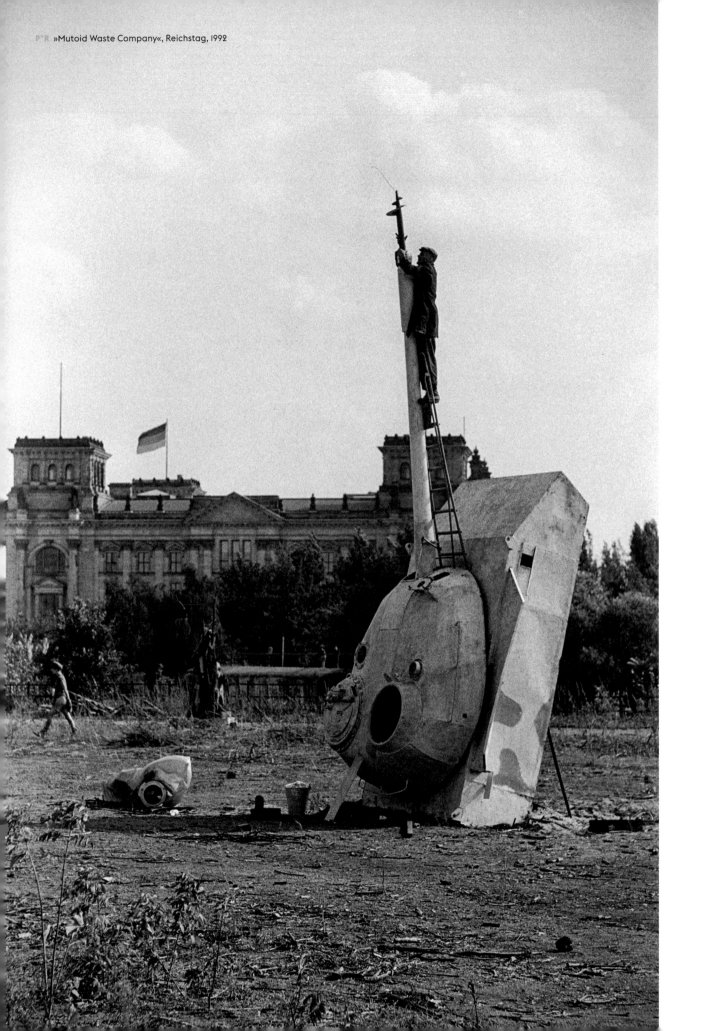

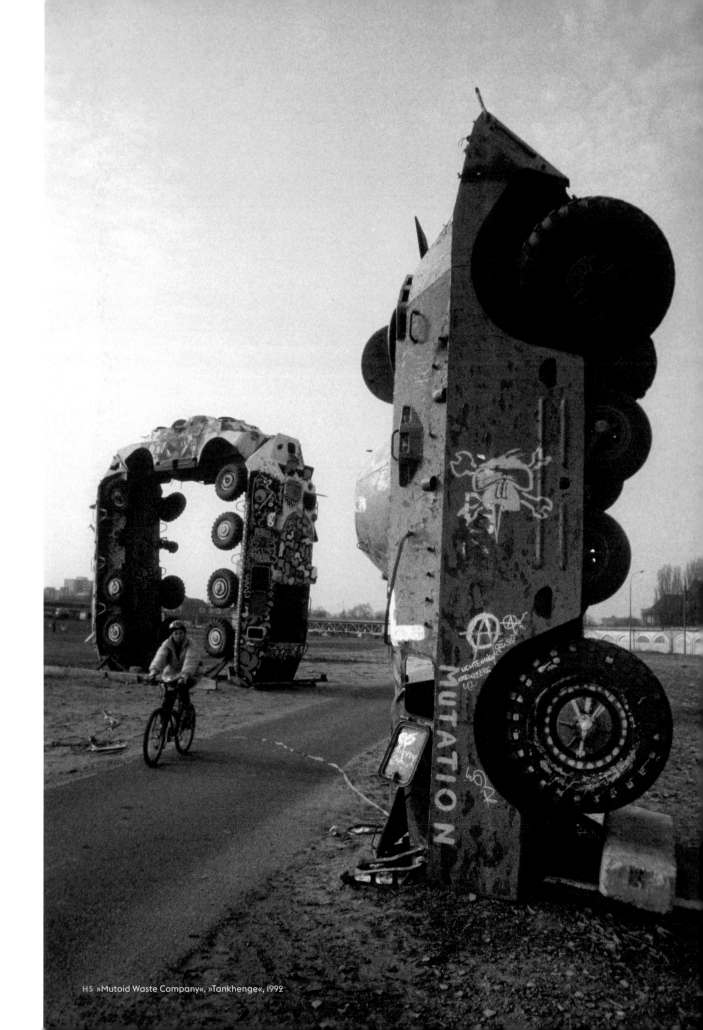

HS »Mutoid Waste Company«, »Tankhenge«, 1992

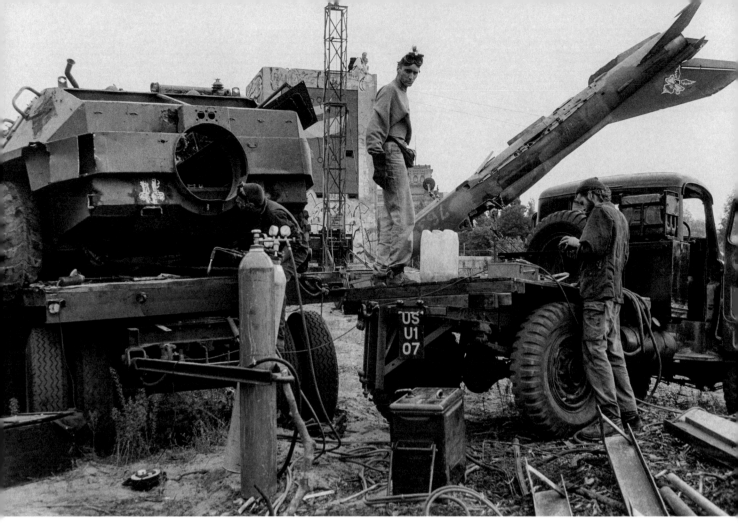

»Mutoid Waste Company«, Reichstag, 1992

TOM DIEZEL

Die Polizei hat die Sache mit den MiGs noch relativ gelassen genommen, auch wenn sie die Maschinen offiziell beschlagnahmt hat, aber die Bundeswehr war wirklich sauer. Also sind 40 Mutoids mit Freunden und Groupies auf die Wache gegangen und haben sich selbst angezeigt. Irgendwann verlief die Angelegenheit im Sande.

The police took a relatively laid-back attitude towards the whole MiG thing, even if they did officially confiscate the aircraft. But the military went through the roof. So 40 Mutoids along with various friends and groupies showed up at a police station and voluntarily reported themselves. Eventually the matter just fizzled out.

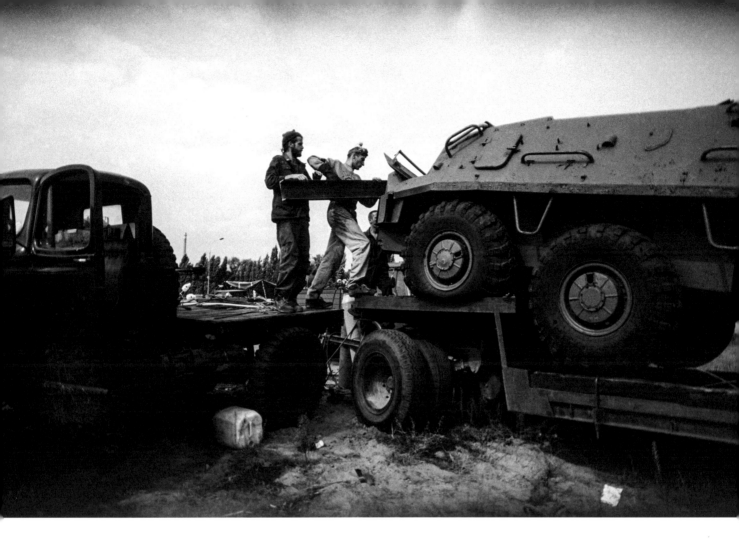

Beim Olympischen Dorf bei Dallgow-Döberitz gab es ein russisches Militärlager und auf einem Feld daneben standen haufenweise Panzer herum. Wir zeigten ein paar Mutoid-Portfolios und durften sie dann mitnehmen. Weiß nicht mehr genau, wer den Deal klargemacht hat, aber wir haben sie einfach bekommen.

We found another place by the Olympic Village which was an army camp. On a field next to it were just fucking piles and piles of these tanks. We showed them some Mutoid portfolios and they gave us permission to take these. Can't remember who did the deal but we got them anyway.

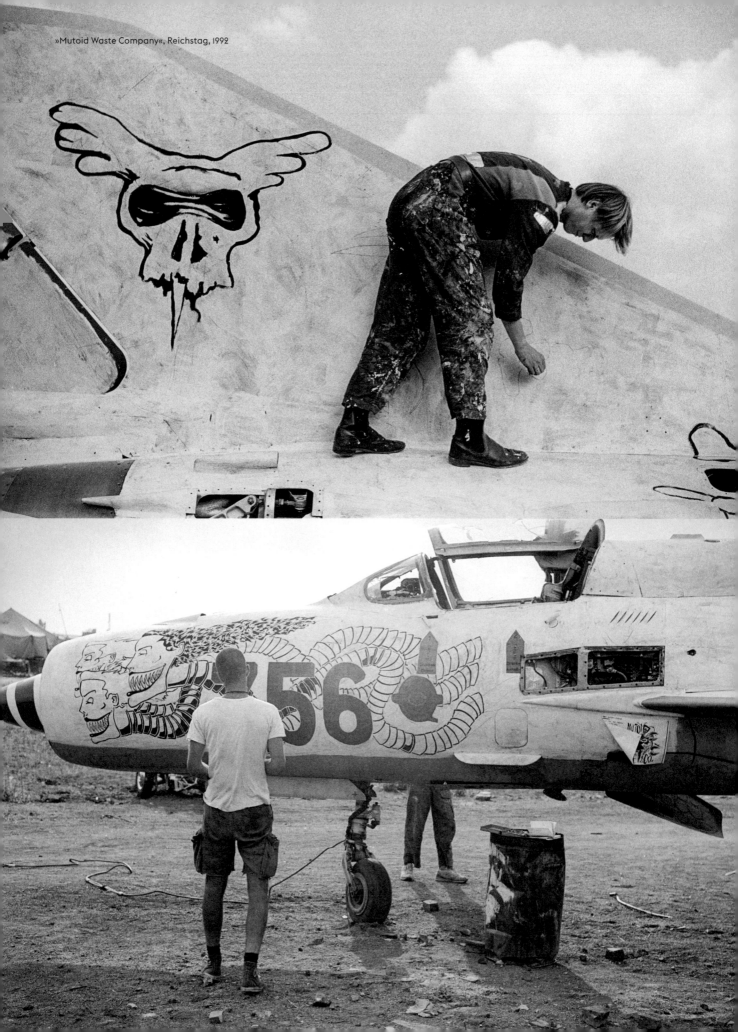

»Mutoid Waste Company«, Reichstag, 1992

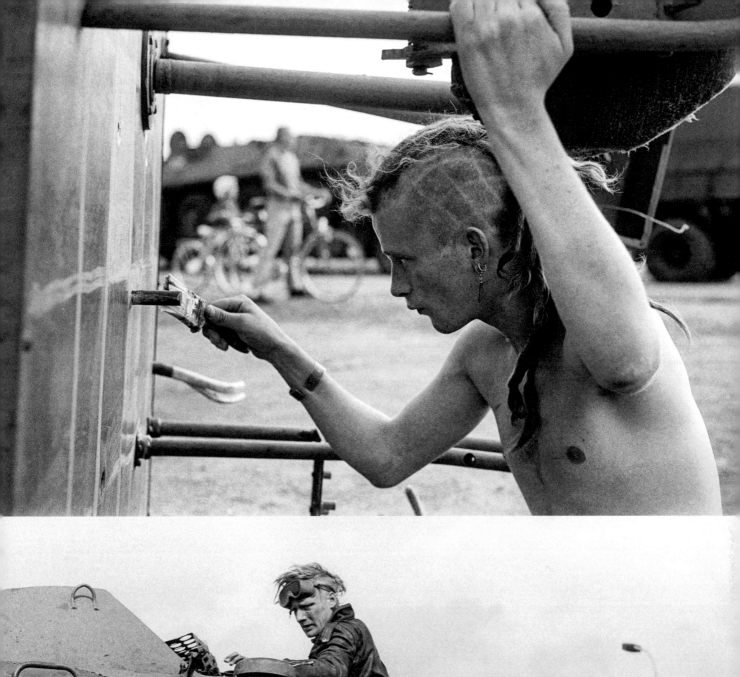
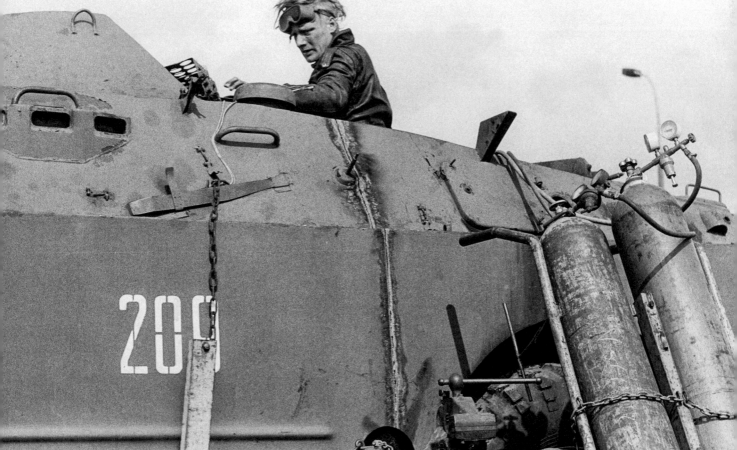

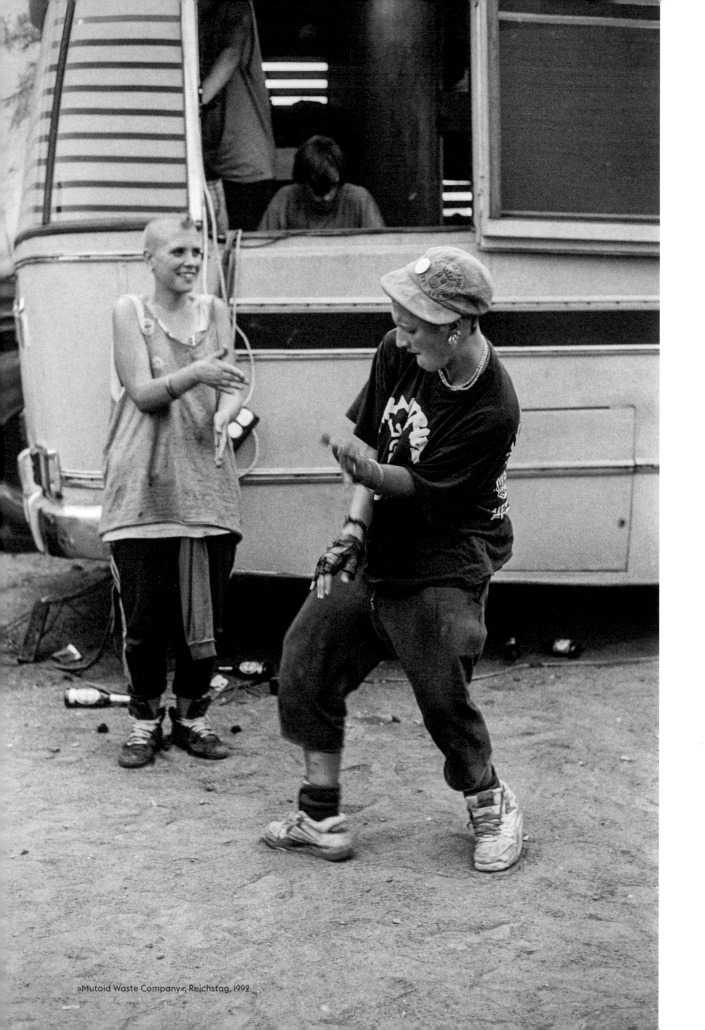

»Mutoid Waste Company«, Reichstag, 1992

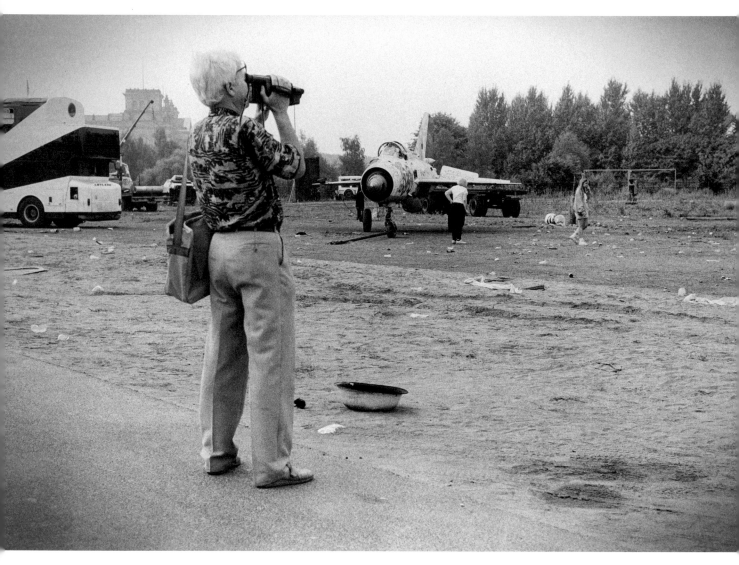

P'R ↑ → »Mutoid Waste Company«, Reichstag, 1992

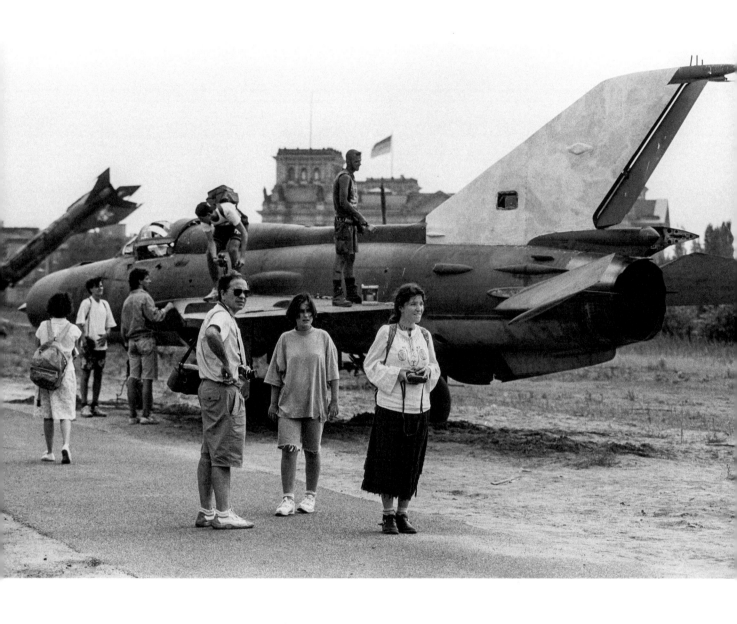

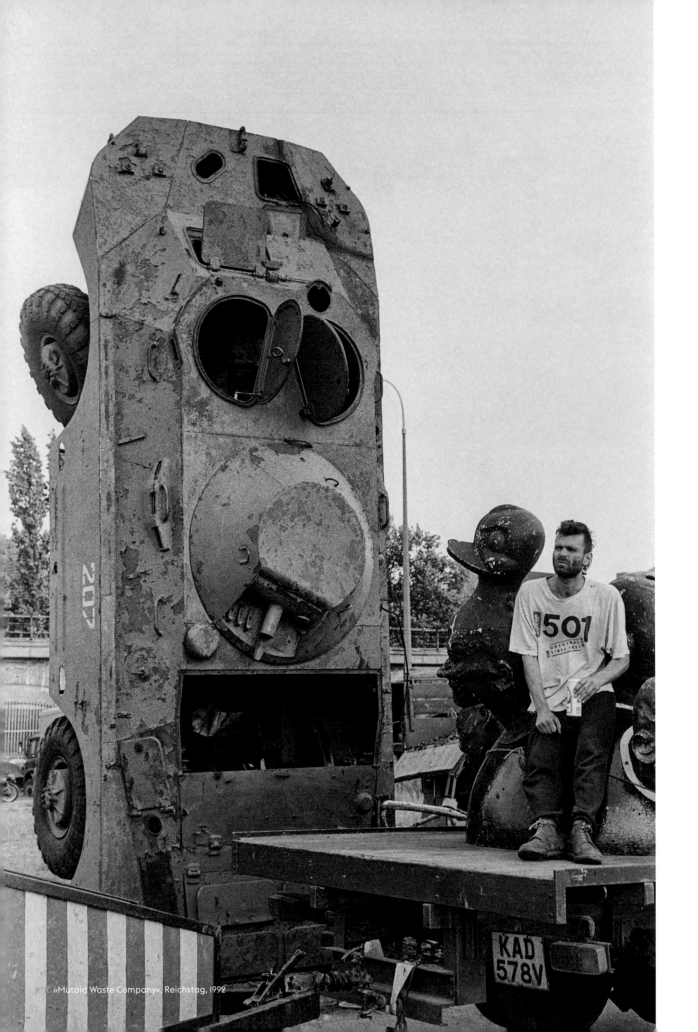

»Mutoid Waste Company« Reichstag, 1992

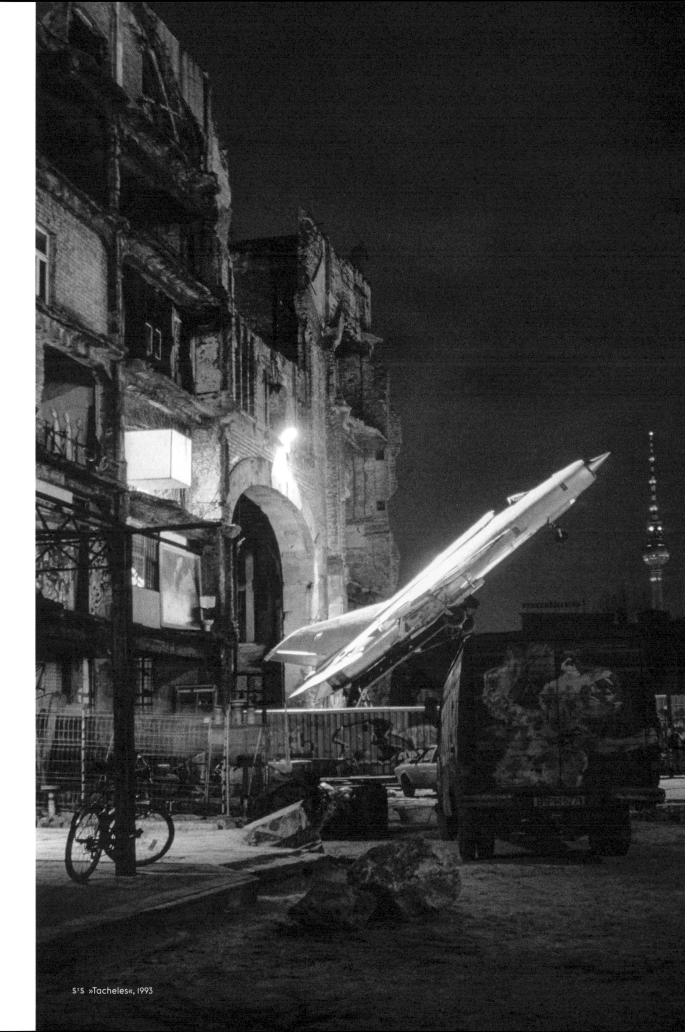

S°S »Tacheles«, 1993

STADT ALS BÜHNE

CITY AS STAGE

Die Straßen der Stadt wurden zur Bühne, die Menschen eigneten sich den öffentlichen Raum an: für Straßentheater, Performances, Konzerte und Installationen. Es entstand eine Clubszene, deren musikalische Impulse die Stadt zu einem Mekka der elektronischen Musik werden ließen. Galerien verwandelten das ehemalige Arbeiterquartier um die Auguststraße zu einem neuen Standort des hauptstädtischen Kunstbetriebs. Kreative Energien wie diese trugen viel zur neuen Anziehungskraft Berlins bei, sodass etwa Heiner Müller im Kunsthaus Tacheles – statt im Brandenburger Tor – ein Symbol des wiedervereinigten Berlins erkannte.

The streets of the city turned into a stage, people appropriated public spaces for street-theatre, performances, concerts and installations. A club-scene was born, and its musical impulses made the city a Mecca of electronic music. Galleries transformed the former working-class quarter around Auguststraße into a new focal point of the capital's art sector. Such creative energy contributed much to the attraction of Berlin – Heiner Müller even went so far as to say that Kunsthaus Tacheles, rather than the Brandenburg Gate, was the symbol of reunified Berlin.

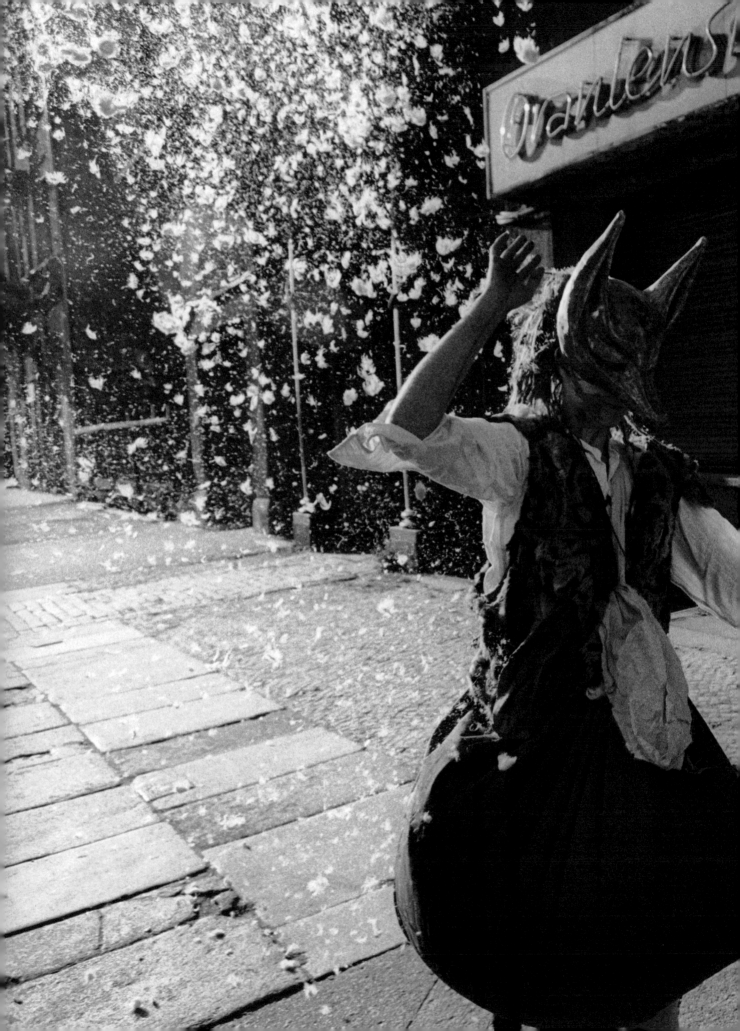

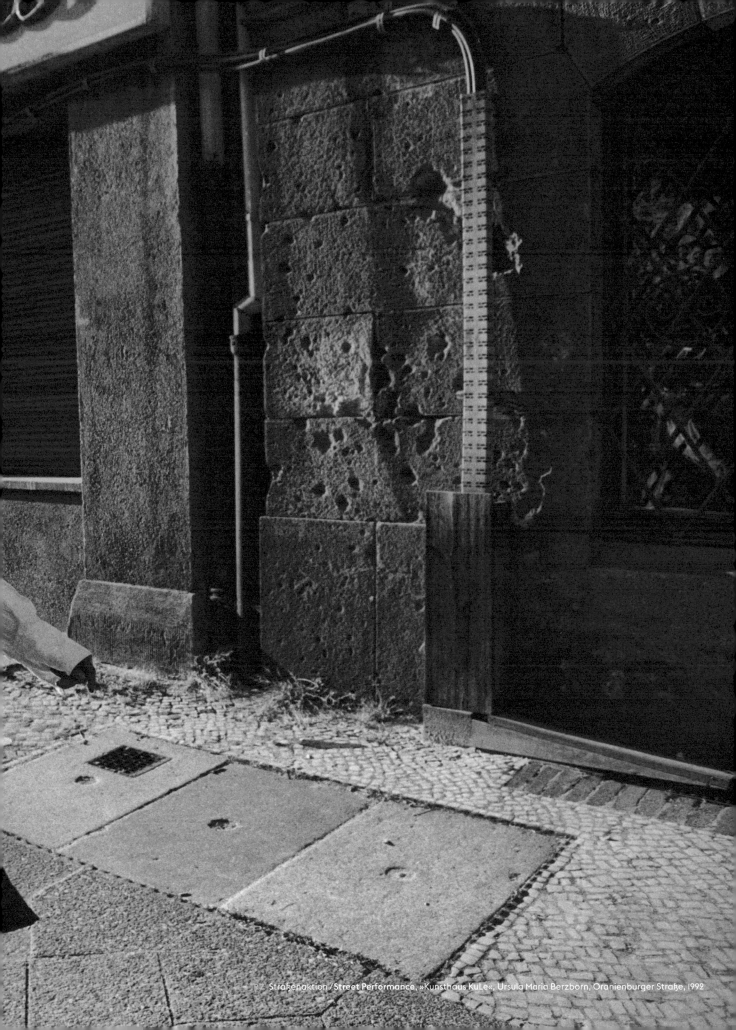

P 2 Straßenaktion / Street Performance, »Kunsthaus KuLe«, Ursula Maria Berzborn, Oranienburger Straße, 1992

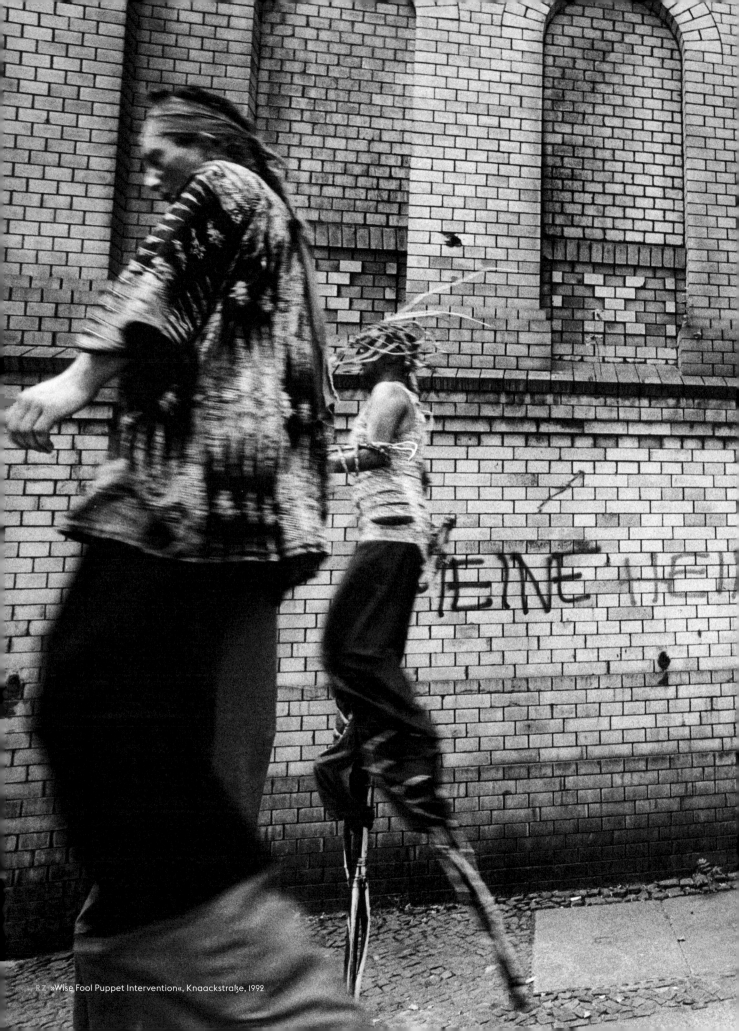

R Z »Wise Fool Puppet Intervention«, Knaackstraße, 1992

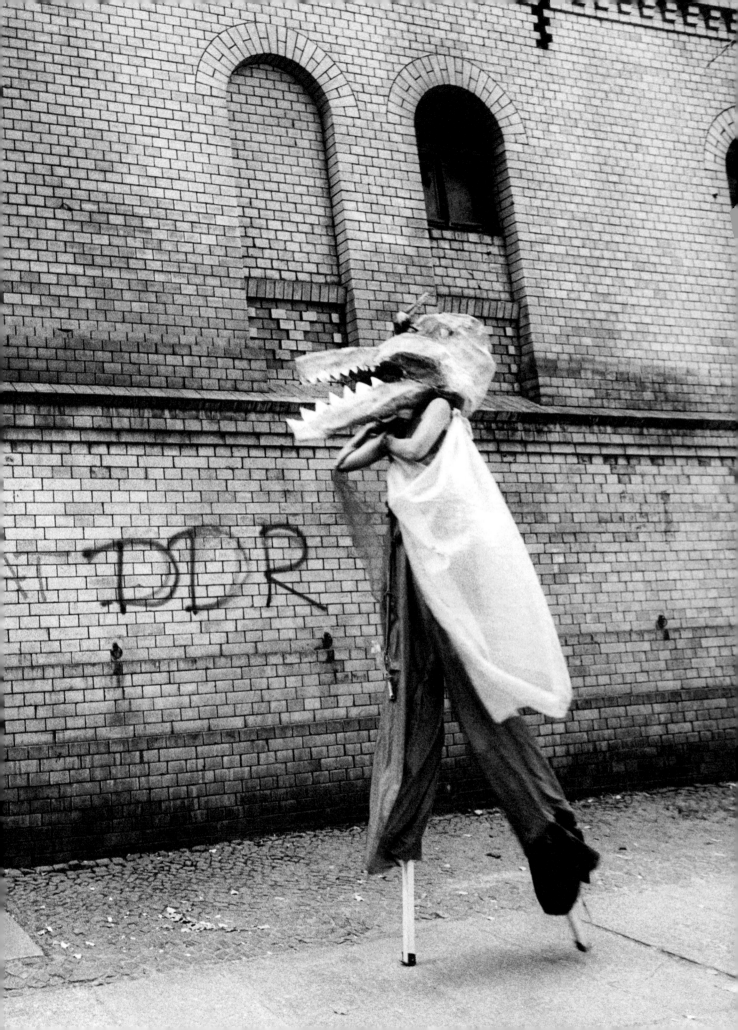

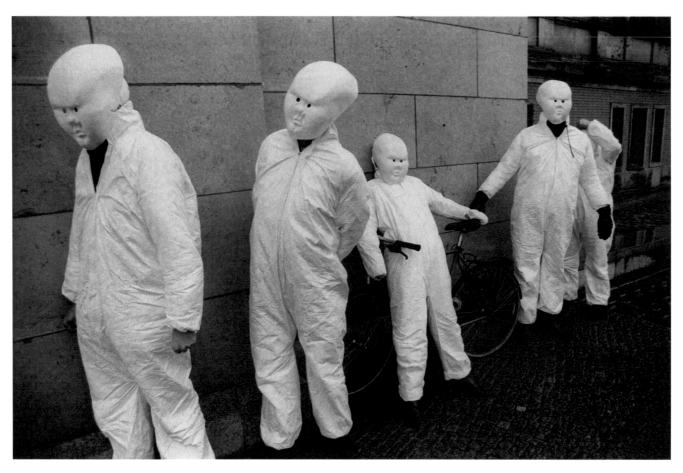

RZ ↑ Performance, 1991 P'R ↓ Straßenaktion / **Street Performance**, »Kunsthaus KuLe«, Steffi Weismann, Auguststraße, 1992

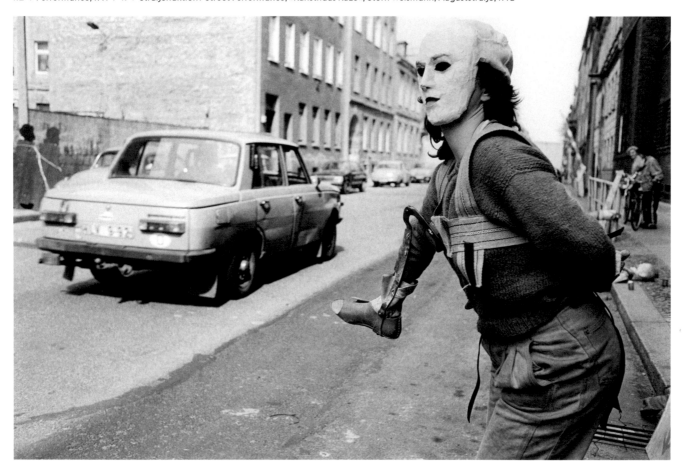

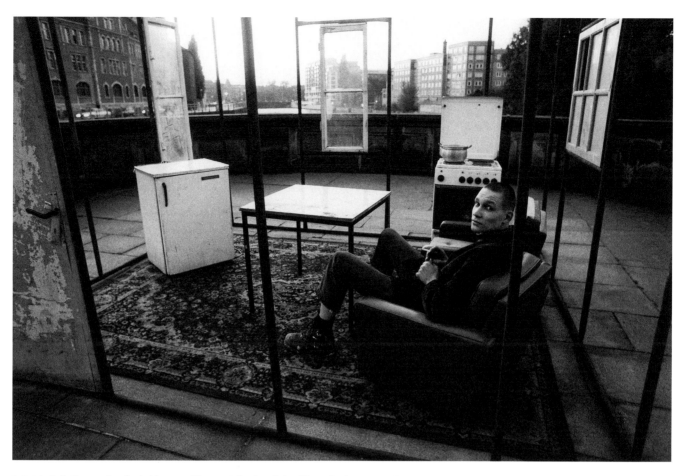

B_dB ↑ Installation vor dem Bode-Museum, 1991 P^vR ↓ Straßenaktion / **Street Performance**, »Kunsthaus KuLe«, Nils Dümcke, Auguststraße, 1992

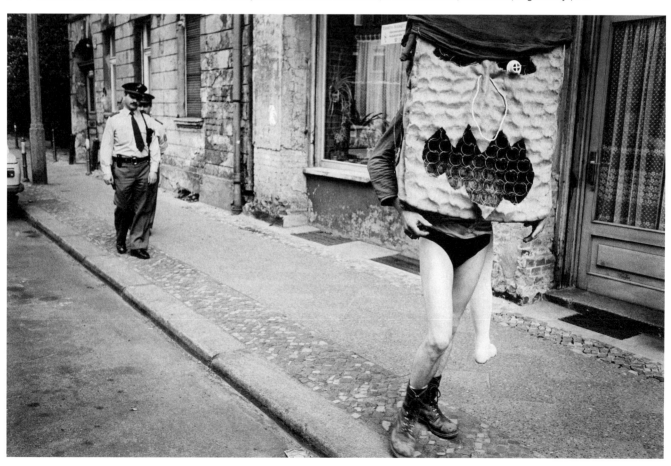

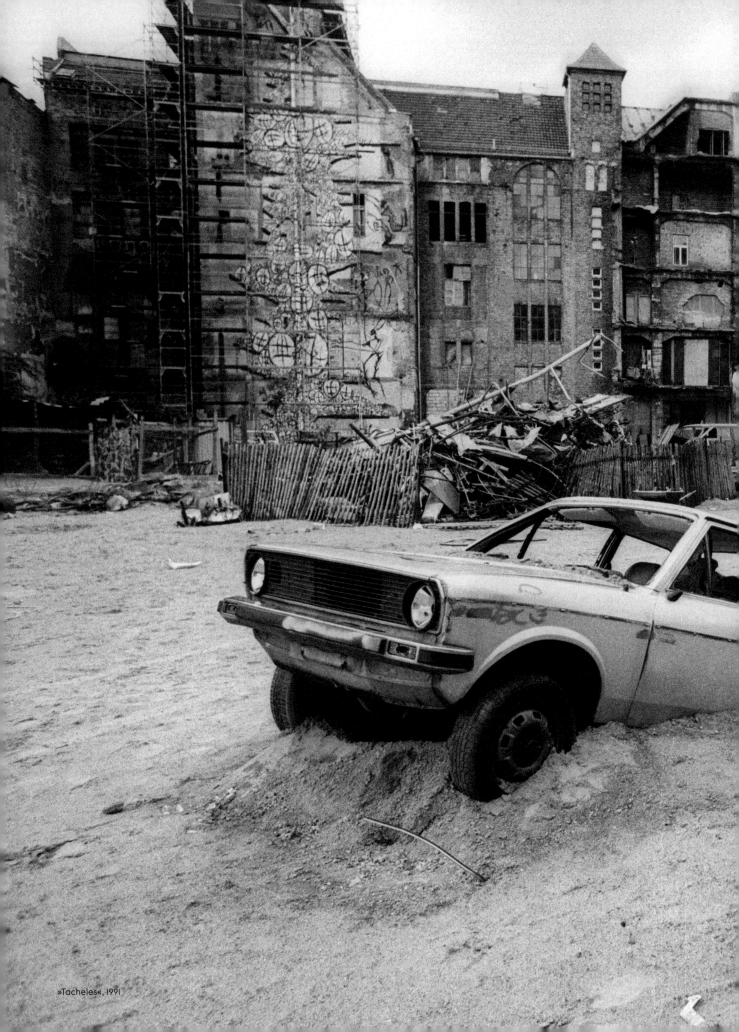

»Tacheles«, 1991

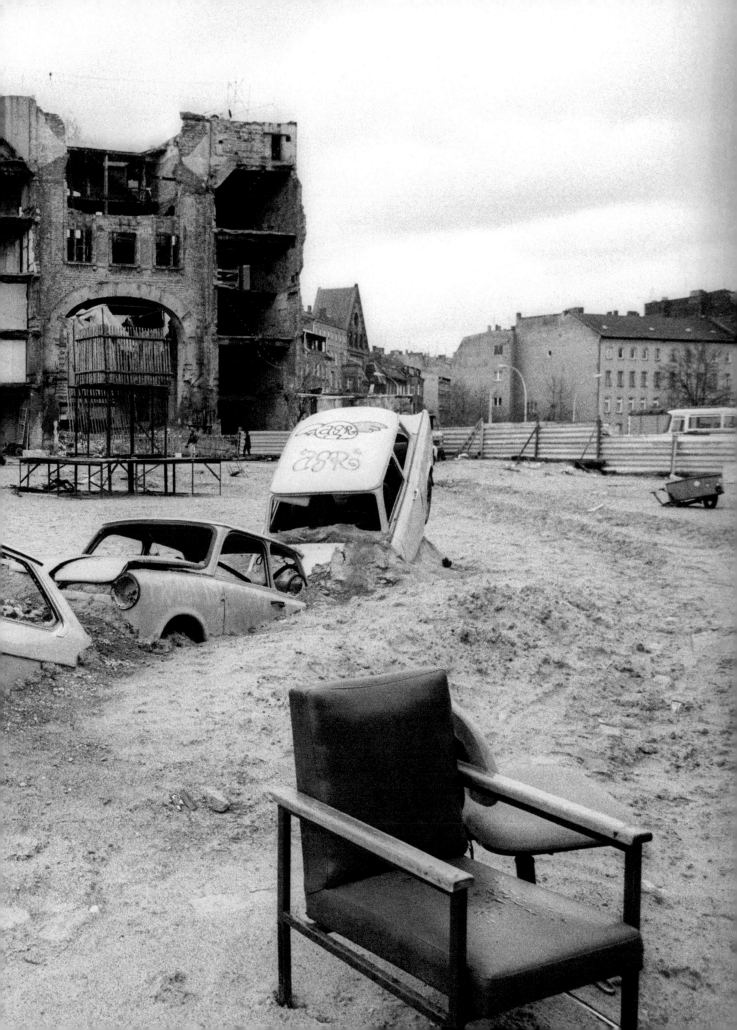

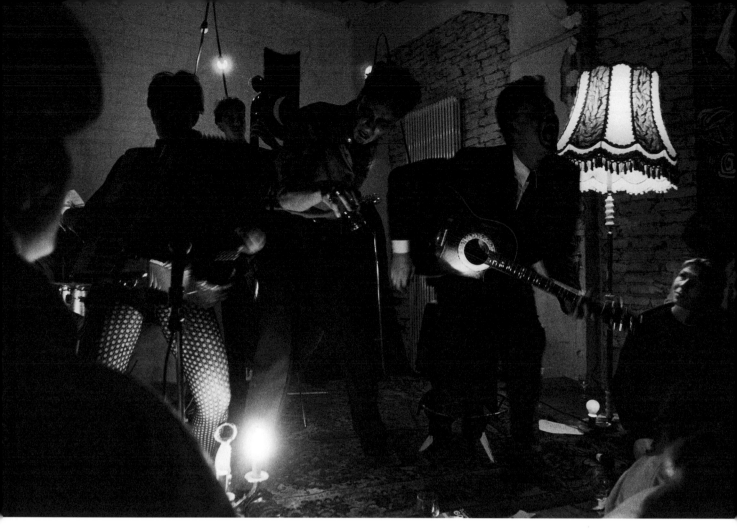

B d B Konzert / **Concert** »Il Gran Teatro Amaro«, »Café Zapata«, »Tacheles«, 1991

ROBERTA POSSAMAI

Ich erinnere mich gut an unseren ersten Auftritt im Café Zapata. Bei diesem Konzert haben wir verstanden, wie wir unsere akustischen Instrumente zum Widerhall der Wut, Stärke und Liebe machen konnten, die wir in uns trugen. Der Raum war voll mit exzentrischen Leuten, es war laut und wir versuchten verzweifelt, uns Gehör zu verschaffen. Wir kamen gegen den Geräuschpegel nicht an, also schalteten wir die Mikrofone aus und horchten in den Raum. Da begannen die Leute ebenfalls zu lauschen. Ich werde diesen Moment nie vergessen. Wir spielten das Konzert komplett unverstärkt. Und wir haben uns in das Publikum in Ostberlin verliebt.

I can still clearly remember our first performance in Café Zapata. That was the concert where we discovered how to make our acoustic instruments reverberate with all the anger, the strength and the love we had inside. The room was packed with eccentric characters. It was incredibly loud and we made a desperate attempt to make ourselves heard. But it was impossible to make any headway against the noise so we switched off the microphones and started listening into the space. Then the people started listening back. I'll never forget that moment. We played the concert entirely unplugged. And we fell in love with the East Berlin audience.

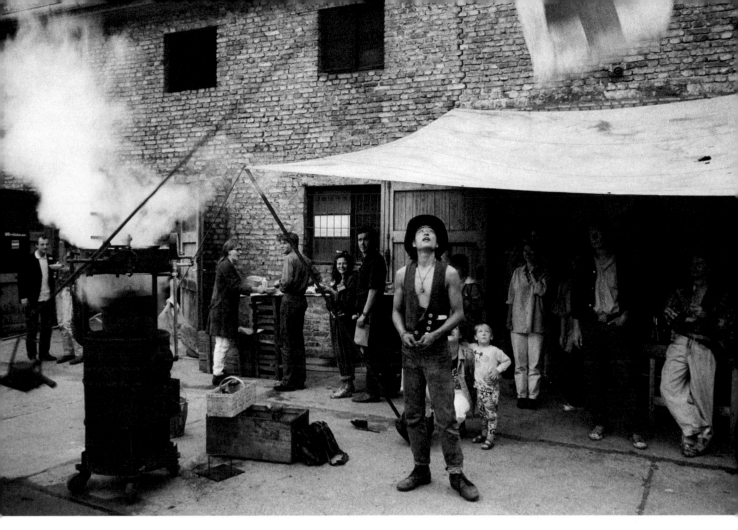

RZ Kunstaktion von / **Art initiative by** Brad Hwang, Heckmannhöfe, 1992

Meine Idee war, einen Ofen zu bauen, ihn anzufeuern und so eine Riesenmenge Linsensuppe zu kochen. Die anderen Leute im Tacheles fragten: »Was willst du verlangen?« Ich sagte: »Es ist eine Aktion, ich will nichts verkaufen, ich will einfach, dass Menschen etwas Warmes essen können.« Und sie sagten: »Oh, okay, dann geben wir dir Geld, um einzukaufen.« Wenn es kostenlos und kreativ war, dann gaben sie dir Geld oder was auch immer, aber wenn du Profit machen wolltest – dann waren sie skeptisch. Das war der Geist dieser Zeit.

My idea was to build an oven, get a fire going, and cook up a huge amount of lentil soup. The other people in Tacheles asked: »How much are you going to charge?« I said: »It's an initiative. I'm not going to charge anything, I just want to make sure that people have something warm to eat.« And they said: »Oh, ok. Then we'll give you some money to help you buy stuff.« If things were free of charge and creative, then they gave you money or whatever – but if you wanted to make a profit, they were sceptical. That was the spirit of the time.

B d B Performance »Moving M³«, Theatersaal / **Theatre**, »Tacheles«

PAULO SAN MARTIN

Der Theatersaal des Tacheles war meine Schule – ich habe dort alles gelernt, was man wissen muss. Nicht nur in technischer Hinsicht, sondern auch im Hinblick auf die Kommunikation, auf die Auseinandersetzung und den Umgang mit den beteiligten Personen.

The theatre space in Tacheles was my school – it was where I learned everything you need to know. Not just on a technical level, but also in terms of communication – how to negotiate, how to argue, and how to get along with those involved.

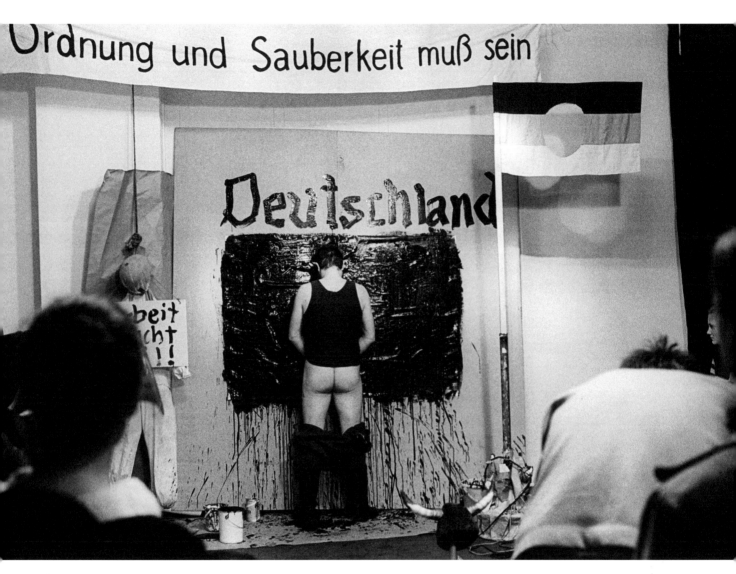

RZ Performance von / by Kurt Buchwald, »Galerie Weißer Elefant«, 1990

JOCHEN SANDIG

Was ich am Tacheles immer toll fand: Jede Kunstform hatte ihren Platz. Es war ein sehr vielfältiger Ort, und diese Vielfalt war aufregend. Aber er hatte auch eine brutale und destruktive Seite. Denn jeder von uns träumte ein anderes Tacheles, jeder hatte eine andere Vision dieses Ortes.

One thing I always found great about Tacheles was that every art form had its place. It was an immensely diverse location and this diversity was exciting. But it also had a brutal and destructive side. Because each of us dreamed about a different Tacheles. Everyone had a different vision for the place.

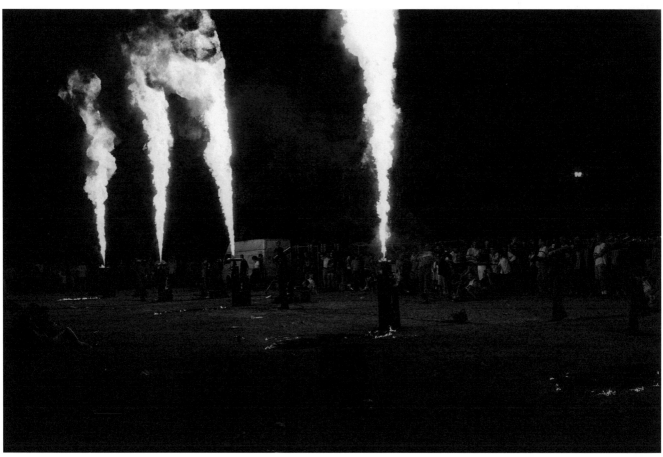

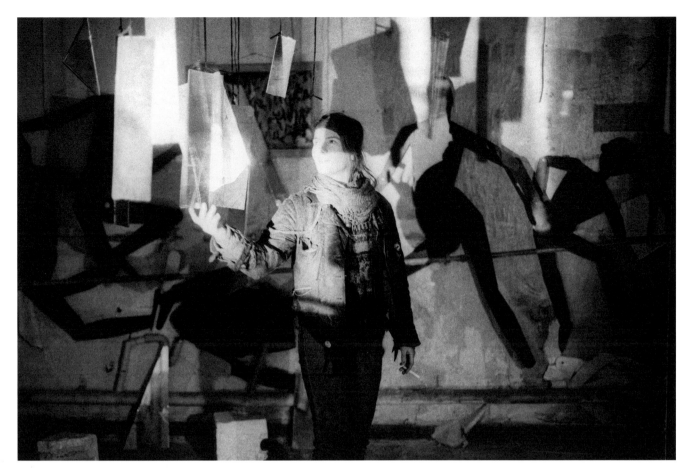

B d B ← »Dante Organ«, »Tacheles«, 1995 ↑ ↓ Performance Line & Angela, »Tacheles«, 1991

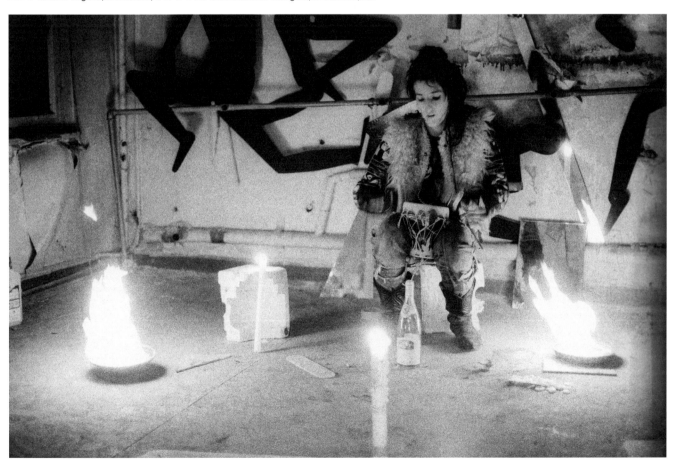

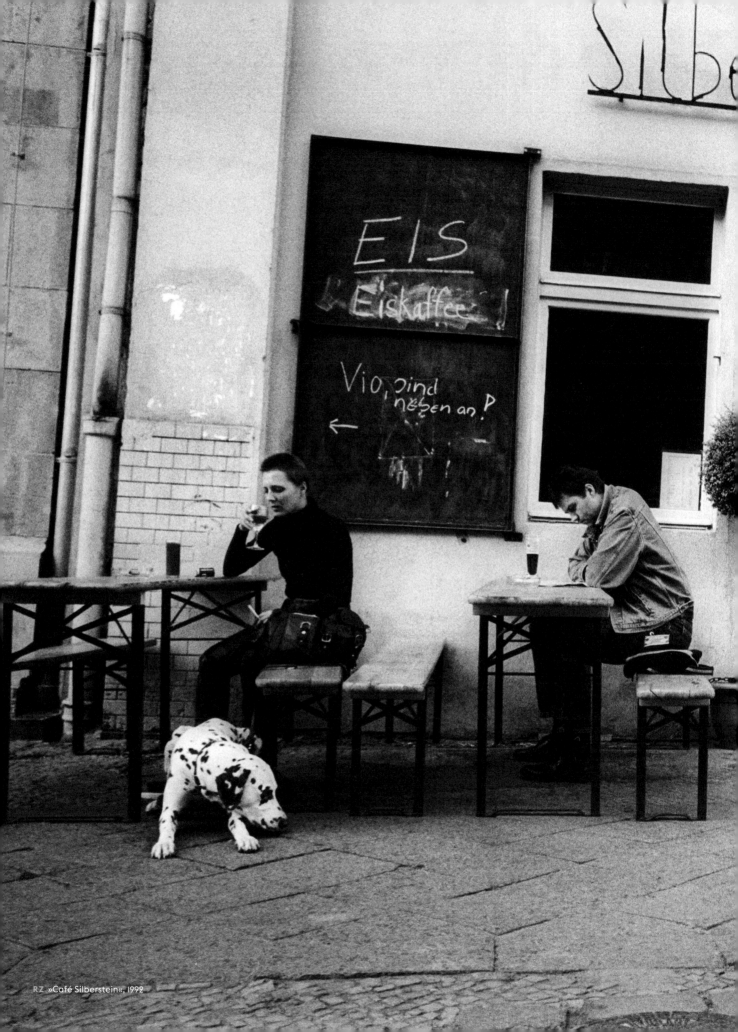

RZ »Café Silberstein«, 1992

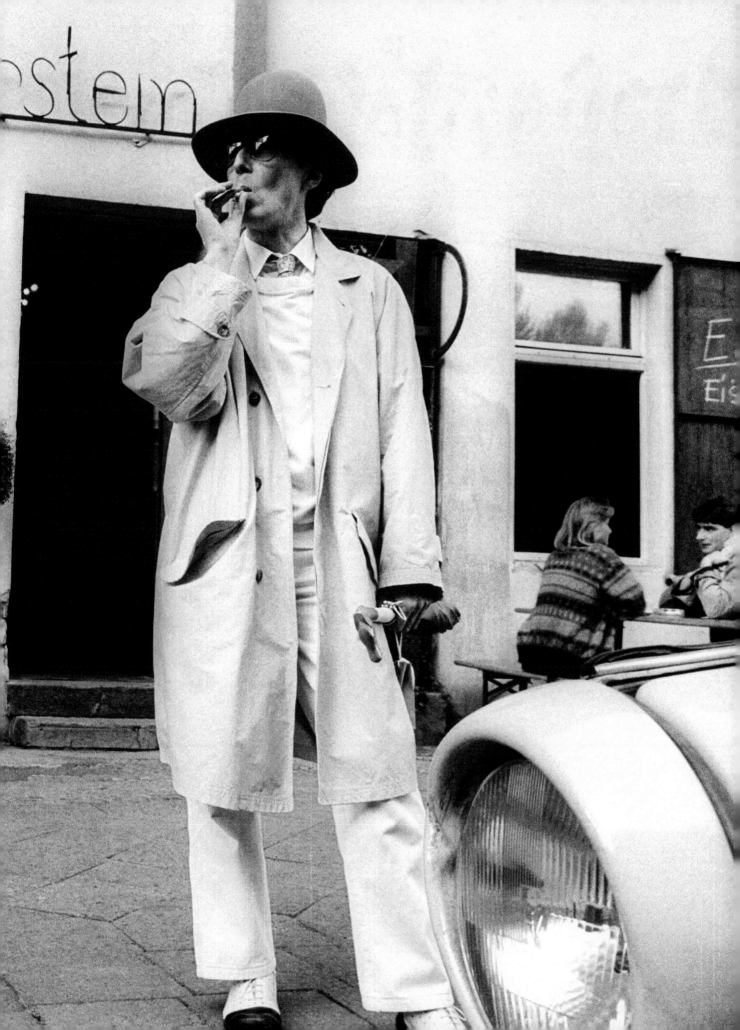

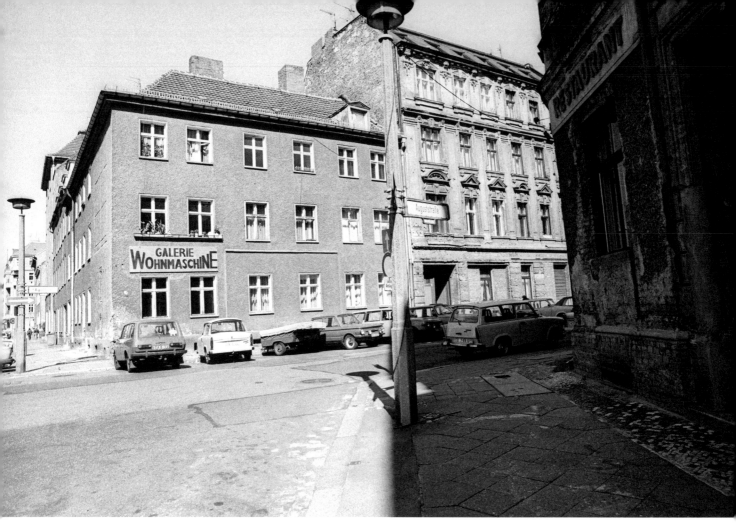

B d B Auguststraße, Ecke / **meets** Tucholskystraße, 1990

FRIEDRICH LOOCK

1988 hatte ich von einer Bekannten, die in den Westen geflüchtet war, ihre Wohnung in der Auguststraße übernommen. Die Wohnung war leer, und so kam ich auf den Gedanken, man könnte dort erst einmal eine Party oder eine Ausstellung machen. So entstand die Galerie Wohnmaschine.

In 1988 I took over an apartment in Auguststraße that had previously belonged to an acquaintance who'd escaped to the West. The apartment was empty, so I had the idea of getting started by throwing a party or organising an exhibition. That's how the Wohnmaschine gallery was born.

RZ Friedrich Loock, »Galerie Wohnmaschine«, 1992

FRIEDRICH LOOCK

Die Situation in der Auguststraße war einfach perfekt. Eine Straße mit viel Leerstand, die wie ein Vakuum die unterschiedlichsten Leute mit ihren Ideen aufsaugte. Es war eine Konkurrenzsituation im produktivsten Sinne, weil die Startlinie für alle die gleiche war. Aus der Neugier am anderen entstand eine Kommunikation und es wurde auch gemeinsam überlegt, wie man den Standort entwickeln kann. Dieser Moment, den wir miteinander erlebt haben, war sehr intensiv.

The situation in Auguststraße was simply perfect – a street with loads of unoccupied space that worked like a vacuum, sucking in a huge variety of people and their ideas. It was a competitive situation in the most productive sense because the starting line was the same for everyone. Mutual curiosity soon turned into communication, and there was even some collective thinking about how the whole area could be developed. It was an extremely intense phase that we experienced together.

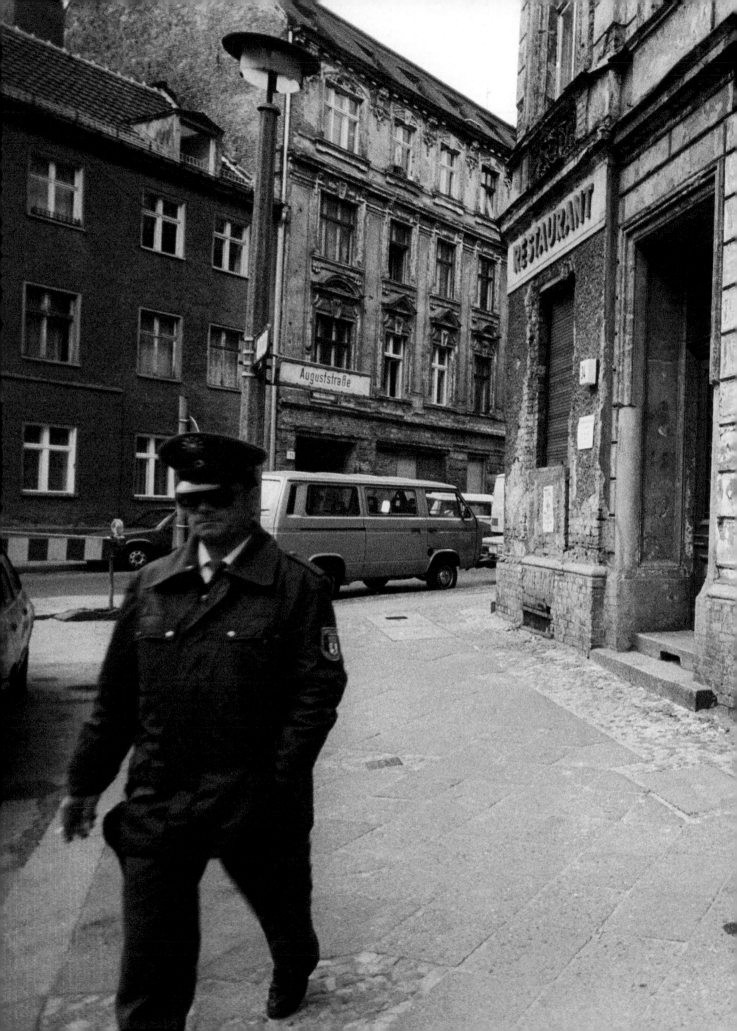

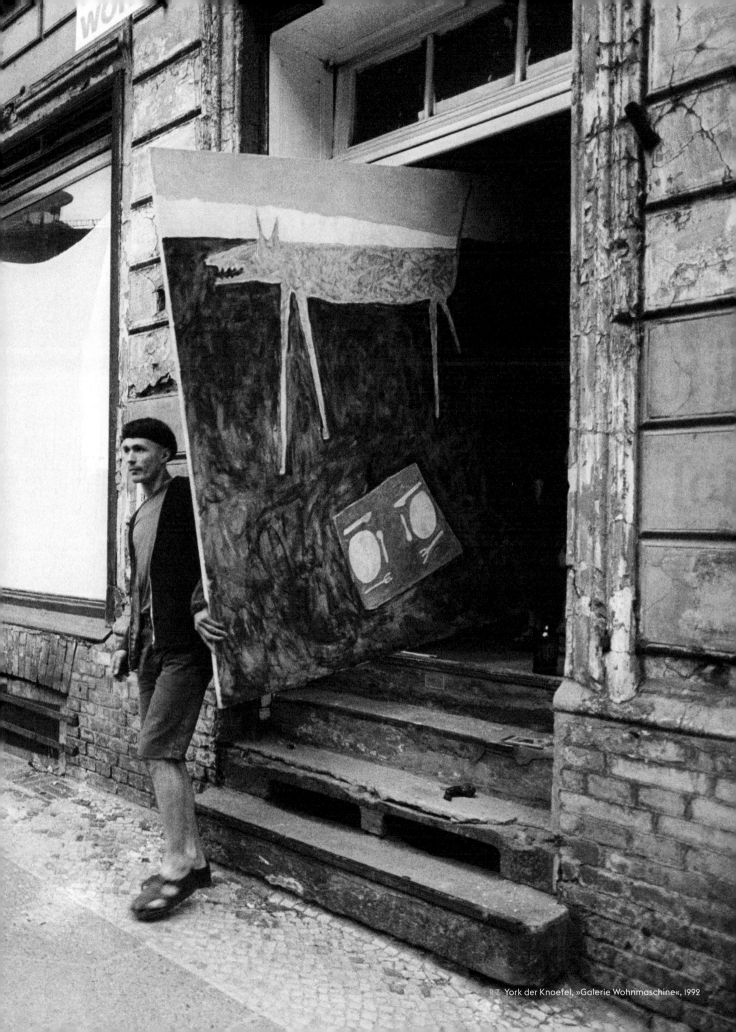

Konrad Becker, »Synsation«, Kunstaktion »37 Räume« / »37 Rooms« art initiative, 1992

JOCHEN SANDIG

}
}

Jutta Weitz, die Zuständige für die Gewerbeflächen bei der Kommunalen Wohnungsverwaltung KWV, später WBM, hatte die Schlüsselgewalt für viele Räume. Sie war eigentlich eine Art Jeanne d'Arc des Scheunenviertels. Sie hat mit sehr viel Sorgfalt und leidenschaftlicher Hingabe für die Inhalte intuitiv agiert. Sie hat den Künstlern ihre Räume zur Zwischennutzung gegeben und so viele Projekte erst ermöglicht. Sie war buchstäblich die zentrale Schlüsselfigur für die kulturelle Entwicklung von Mitte.

Jutta Weitz – who was responsible for commercial property at the KWV municipal housing authority (later the WBM) – held the keys to many different spaces. She was essentially a Joan of Arc of the Scheunenviertel. Acting with great diligence and dedication, she provided intuitive support for numerous ideas. She granted the artists temporary use of the properties under her control, thus enabling many projects to get off the ground. She was literally the key figure behind Mitte's cultural development.

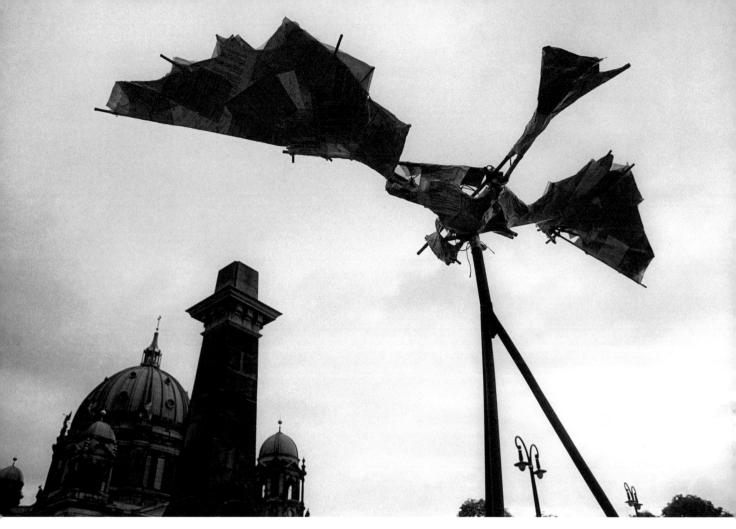

RZ Kunstaktion des / **Art initiative by** »Tacheles«, Friedrichsbrücke, 1991

Klaus Biesenbach von den Kunstwerken hat im Frühjahr 1992 die Ausstellung »37 Räume« konzipiert. Er hatte gemeinsam mit Jutta Weitz 37 leer stehende Räume ausgemacht und dann Kuratoren eingeladen, sie mit Projekten zu bespielen. Die Eröffnung war ein großes Volksfest, die Ausstellung selbst gab die Initialzündung für die Entwicklung, die die Auguststraße zur Galerienmeile machte.

Klaus Biesenbach from the Kunstwerke put together the »37 Rooms« exhibition in spring 1992. With the help of Jutta Weitz, he gained access to thirty-seven vacant spaces and invited curators to fill them with various projects. The opening was like a big public festival and the exhibition itself served as a catalyst that triggered the development of Auguststraße into a gallery district.

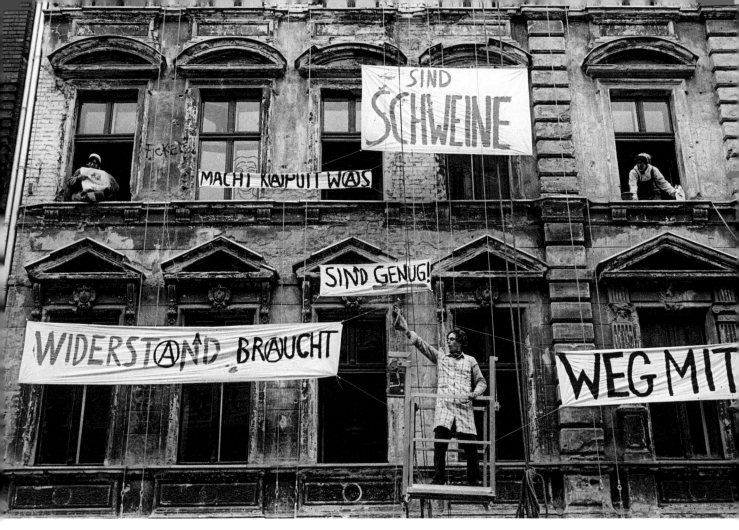

»Kunsthaus KuLe«, Eröffnung Fassadengalerie / **Opening Facade Gallery,** Uta Kollmann, Stefan Vens, Nina Sidow, Auguststraße 10

BRAD HWANG

Es war so, als hätte sich die ganze Menschheit gleichzeitig entschieden, einfach mal beiseitezutreten und jeden Moment zu erleben, wie er kommt. Das Leben war in der Warteschleife. Es gab ein Vakuum – ein kulturelles Vakuum, ein gesellschaftliches, ein politisches, ein ökonomisches. Und wir haben es als Erste gefüllt.

It was like the whole of mankind had simultaneously decided to just take a step back and allow each moment to resonate with whatever it happened to bring. Life had been put on hold. There was a vacuum – a cultural, social, political and economic vacuum. And we were the first people to fill it.

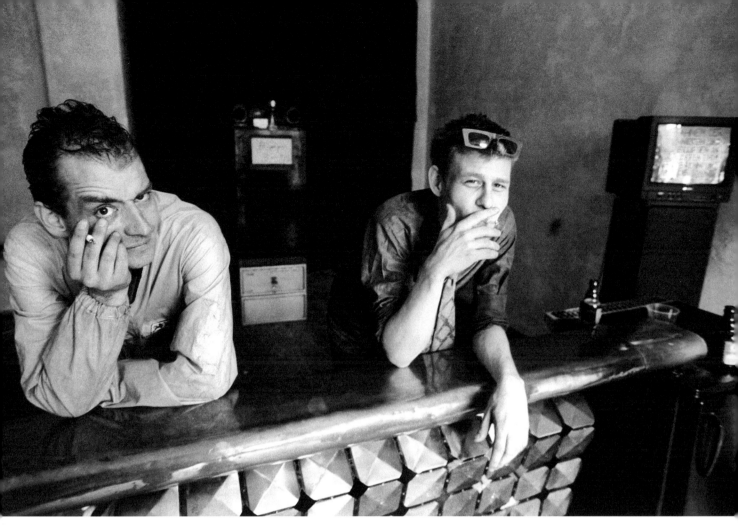

RZ »All Girls Galerie«, Kunstaktion »37 Räume« / »37 Rooms« art initiative, Auguststraße, 1992

An einer Haustür klebte ein Schild, auf dem stand: »Heute hier keine Kunst. 3 Ostler«. Und eine Wand wurde von einem sehr weitsichtigen Graffiti geschmückt: »Kunst kommt geht bleibt Kapital«.

There was a sign on a door that said: »No art here today. 3 Easterners«. Then there was a wall with some extremely prophetic graffiti: »Art comes goes remains capital«.

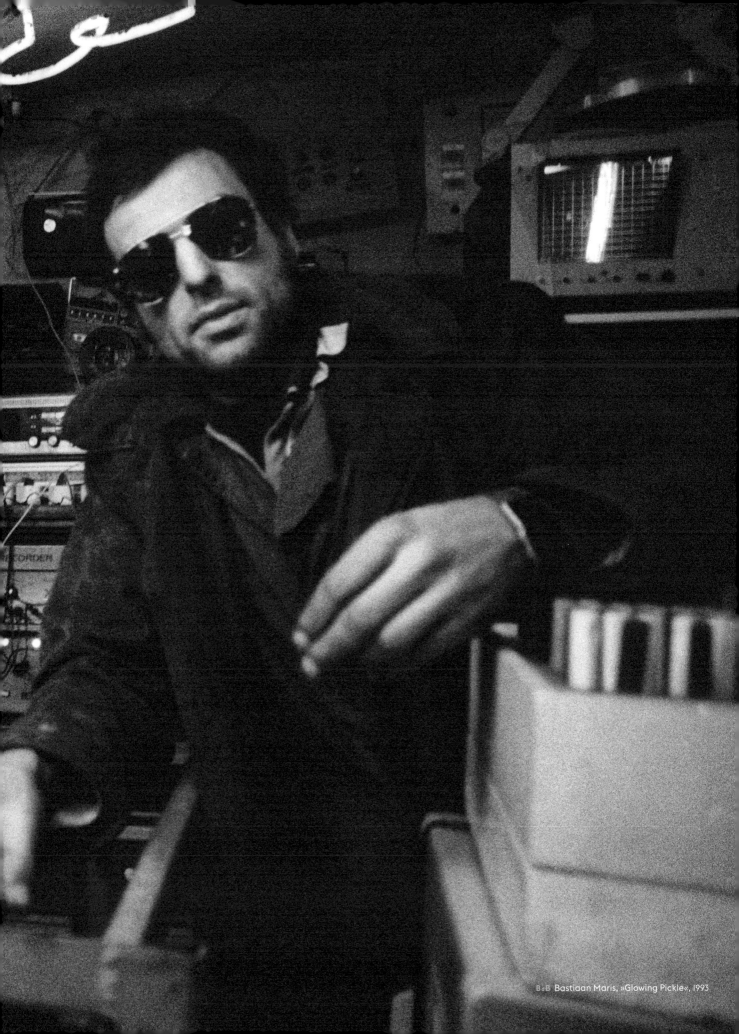

BaB Bastiaan Maris, »Glowing Pickle«, 1993

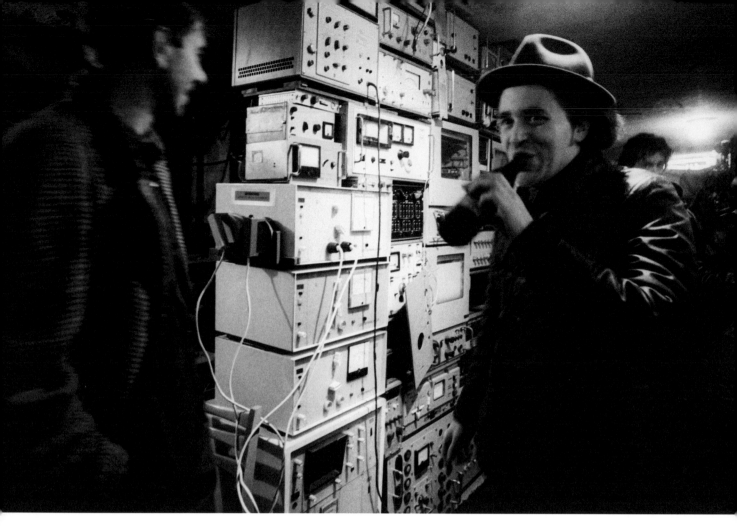

B d B ↑ »Glowing Pickle«, 1993 → Lars Rudolph & Laura Kikauka, »Glowing Pickle«, 1993

BASTIAAN MARIS

Die Humboldt-Uni war damals dabei, 40 Jahre DDR in Form von wissenschaftlichen Geräten zu entsorgen, egal, ob sie noch funktionierten oder nicht. Wir sind mittwochs immer mit einem VW-Bus bei dem Container vorbeigefahren, haben das Auto vollgeladen und die Sachen dann im Glowing Pickle installiert. Am Donnerstag hatten wir dann alles bereit für unsere Gäste.

The Humboldt University was busy discarding 40 years of GDR history in the form of scientific equipment, regardless of whether it was still functional or not. So every Wednesday, we drove past the skip in a VW bus, packed the vehicle to the brim, and installed all the bits and pieces in Glowing Pickle. By Thursday we always had everything ready for the visiting public.

Im Glowing Pickle konnte man die unfassbarsten Sachen finden und kaufen. Ein total ausgeklinkter Typ sagte: »Ey Mann, das ist total cool, das musst du unbedingt haben. Ja, wow, guck mal, was man damit machen kann.« Und dann hatte er da eine Installation, in der 500 Relais hintereinandergeschaltet waren. Du warfst einen Groschen ein, ein Relais schaltete das andere in einer einzigen Kettenreaktion und er klopfte sich auf die Schenkel und lachte sich tot. Und du standst da und kapiertest überhaupt nichts.

In Glowing Pickle you could find the most mind-blowing things and buy them. This totally spaced-out character would say: »Hey man, that's so cool, you've got to have that. Oh wow, look what you can do with it.« Then he had this installation with 500 relays connected together in a series. You inserted a coin and then one relay activated the next one in a massive chain reaction and he'd be slapping his thigh and laughing himself stupid. And you just stood there and didn't have a clue what it was all about.

BdB Captain Space Sex, 1993

Man ist in irgendwelche Bars gegangen, die hießen dann Superbar, Wunderbar oder Erneuerbar und waren total skurril. Eine aufgebrochene Tür, eine leere Wohnung mit einem Schild, auf dem »Wunderbar« stand, und drinnen gab es einen kleinen Tresen, an dem Bier aus der Kiste verkauft wurde. Gut möglich, dass die Bar eine Woche später schon nicht mehr existierte. Dafür gab es dann einen neuen Geheimtipp.

People went out to these random bars. They had names like Superbar, Wunderbar and Erneuerbar and they were totally oddball. A prised-open door, an empty apartment with a sign saying »Wunderbar«, and inside there'd be a small counter selling beer straight from the crate. One week later the bar might have disappeared but there would be another insider tip somewhere else.

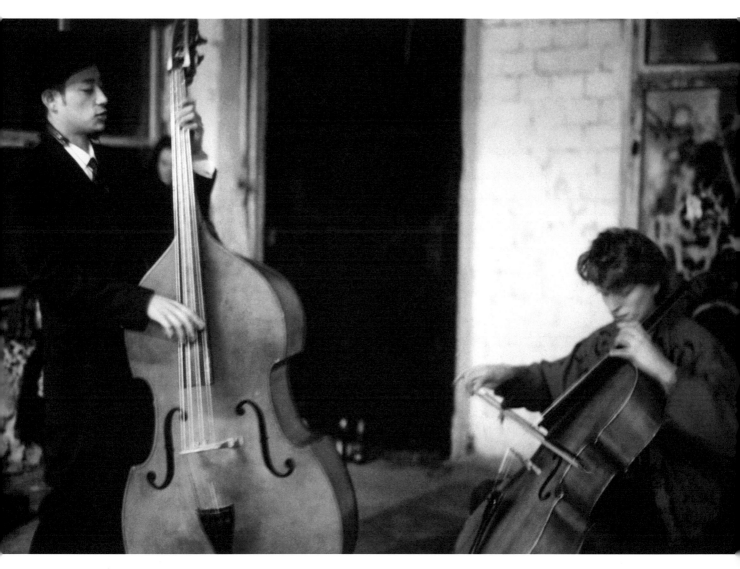

BdB Brad Hwang & Niklas Bussmann, 1992

PETER ZACH

Diese ungewöhnlichen Namen der Orte und Clubs fand ich klasse, das war typisch Ostberlin: Friseur, Obst und Gemüse, Bunker, Tresor, Freudenhaus, Club for Chunk, Eimer, Schokoladen, Boudoir, Glowing Pickle, Elektro, Sexiland.

I loved all those weird names that the clubs and locations had, it was so typical East Berlin: Friseur, Obst und Gemüse, Bunker, Tresor, Freudenhaus, Club for Chunk, Eimer, Schokoladen, Boudoir, Glowing Pickle, Elektro, Sexiland.

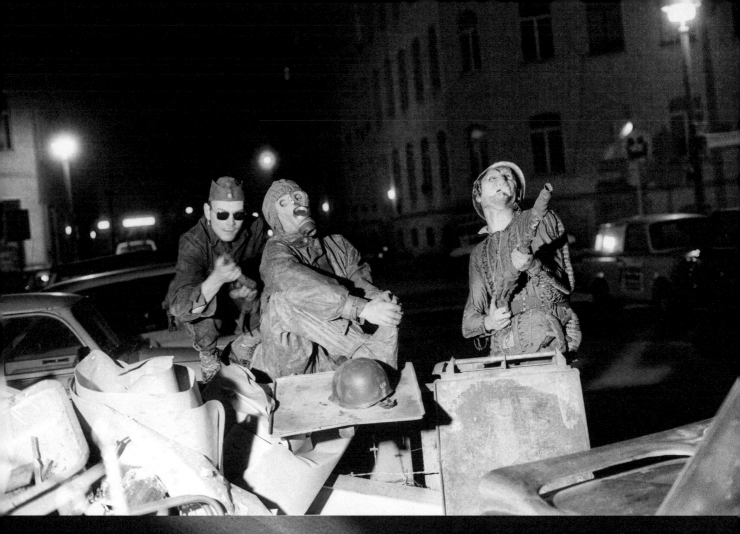

BₐB ↓ Performance, Linienstraße, 1992 ↑ »Elektronauten«, 1992 ↗ »Bekennende Kapitalisten«, 1991 ↘ »Marva Maschin Klan«, 1992

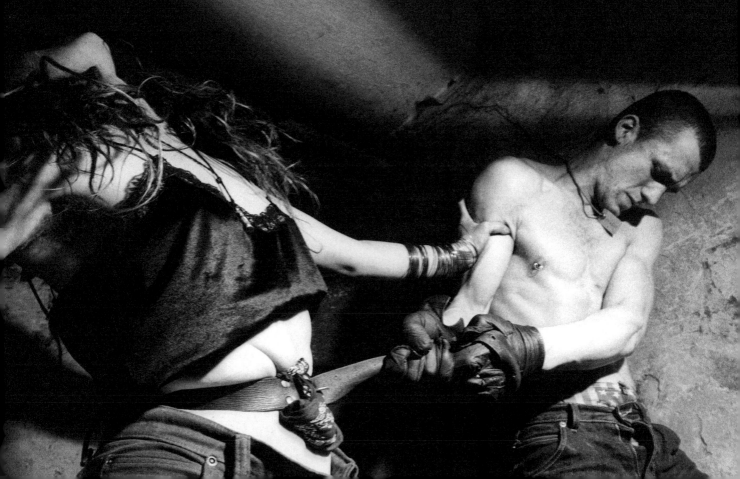

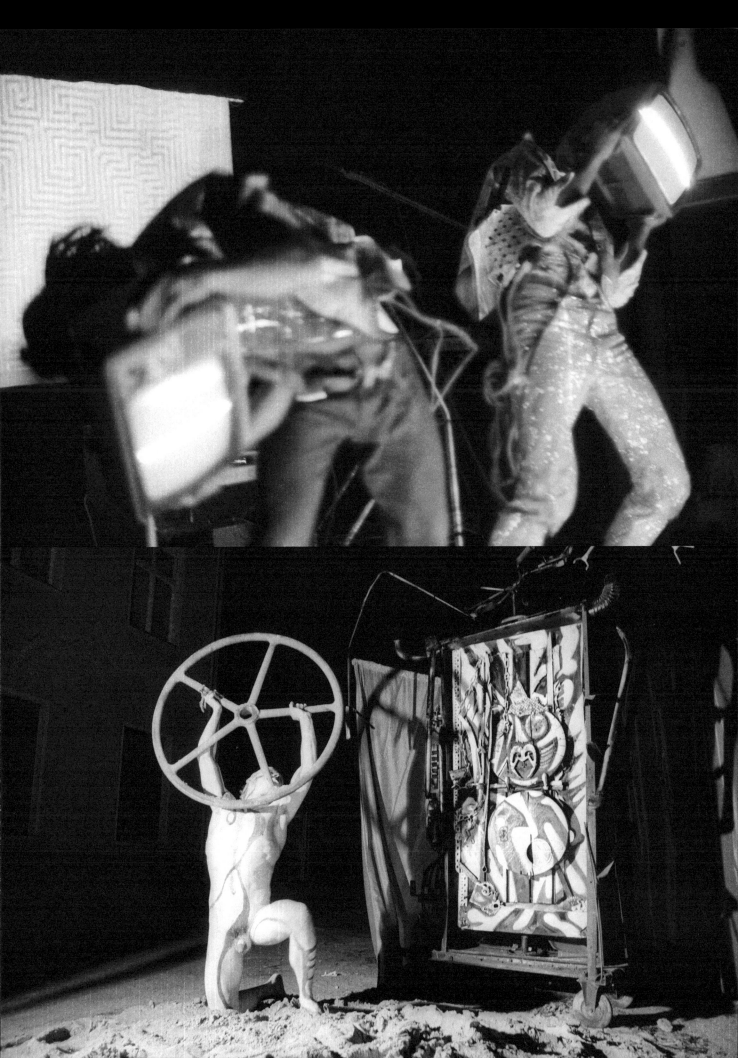

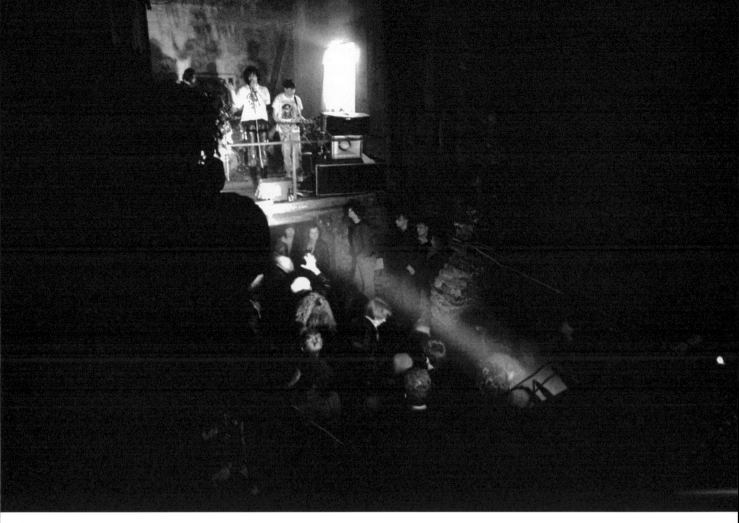

BdB ← ↑ »IM Eimer«, 1994

ROBIN HEMINGWAY

}
}

Mich hat am Gebäude des Eimers am meisten faszi-
niert, wie sich dieser Ort immer wieder neu erfunden
hat. Kurz vorm Ende des 19. Jahrhunderts war es ein
Hotel, der Märkische Hof. In den 1920er-Jahren gab
es oben einen Puff, geführt von Madame Franke, und
unten einen sehr eleganten Schwulenclub.

Oft war ich im Eimer ganz alleine. Wenn man ein Haus
als Wesen versteht, dann war dieses ein sehr freund-
liches. Und wie in allen Häusern gab es Geister. Ganz
gleich, ob als buchstäbliche, die einem manchmal
erscheinen, oder als symbolische Geister in Form von
Spuren der Vergangenheit – im Eimer waren die Geister
immer präsent. Und sie waren sehr liebenswert und
sind noch immer da.

I was surprised by the building of Eimer, that it was
always renewing itself. It had been a hotel just before
the end of the 19th century, called Märkischer Hof. In
the 1920s there was a brothel upstairs run by Madame
Franke and downstairs there was a very elegant homo-
sexual club.

There were many times I was the only one in that build-
ing. If you look upon a building as being an animate
object, meaning that it has a life, then it was a very
friendly building. And as in all buildings there are
ghosts. Whether they're literal and you can see them
or whether they're figurative and it's just the past
history, there are ghosts. And the ghosts in Eimer, they
were very nice and they are still there.

191

BdB »IM Eimer«, 1994

ROBIN HEMINGWAY

Alle, die regelmäßig im Eimer gearbeitet oder gespielt haben, haben sich danach großartig weiterentwickelt. Und das ist schön zu wissen. Ich warte auf meinen Moment.

Everybody who has gone through Eimer – working there or playing regularly there – has gone on to greater heights, nicer things and it's nice to know that. I am waiting for my turn.

RZ »IM Eimer«, 1990

MARC WEISER

Der Eimer war ein Raumschiff, mit mehreren Triebwerken und wechselnder Besatzung. Interflug Galaktika halt.

Eimer was a spaceship with various different engines and a fluctuating crew – it was Interflug Galaktika.

WILDE BANDEN

WILD GANGS

Künstler aus aller Welt fanden in den Freiräumen des Nachwende-Berlins ihre Heimat. Kunstformen, mit denen sie schon seit Ende der 80er experimentierten, entwickelten sie nun weiter: Aktions- und modernes Tanztheater, Installationen, Performances. Die leer stehenden Hallen, Ruinen und Brachen wurden Ausgangspunkt und Teil ihrer Inszenierungen. Archaisch anmutende, expressive Aufführungen wie die vom RA.M.M. Theater oder die Feuer- und Schrottspektakel der Performance-Kollektive Mutoid Waste Company und DNTT sorgten europaweit für Furore.

Artists from all over the world found a new home in the free space of post-reunification Berlin. Art forms they had been experimenting with since the late 1980s now gained further momentum: action theatre and contemporary dance, installations, performance art. The empty halls, ruins and stretches of wasteland provided both starting points and integral features for their work. Archaic-seeming, expressive shows like those of RA.M.M. Theater, or the fire-and-scrap spectaculars of performance collectives Mutoid Waste Company and DNTT raised a storm throughout Europe.

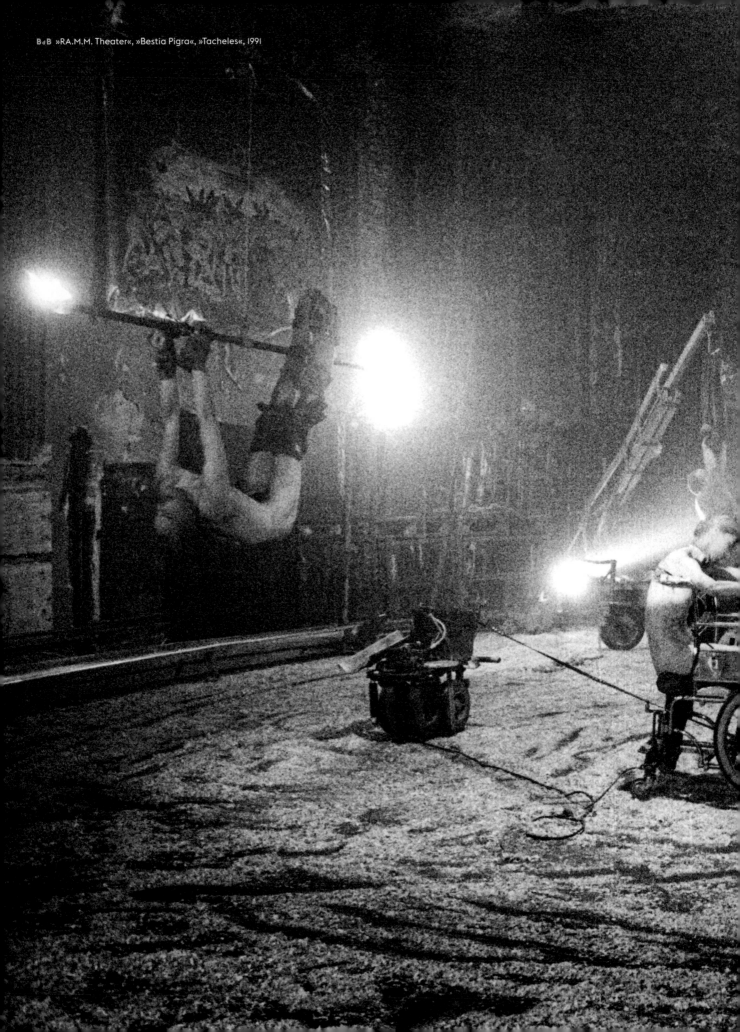

BdB »RA.M.M. Theater«, »Bestia Pigra«, »Tacheles«, 1991

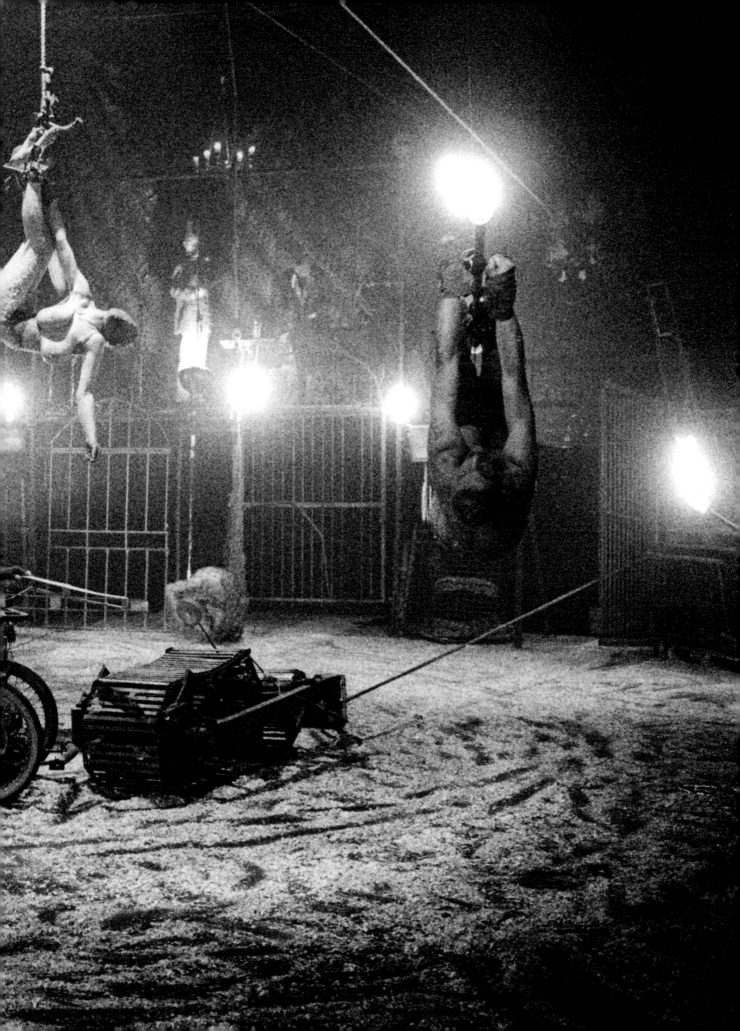

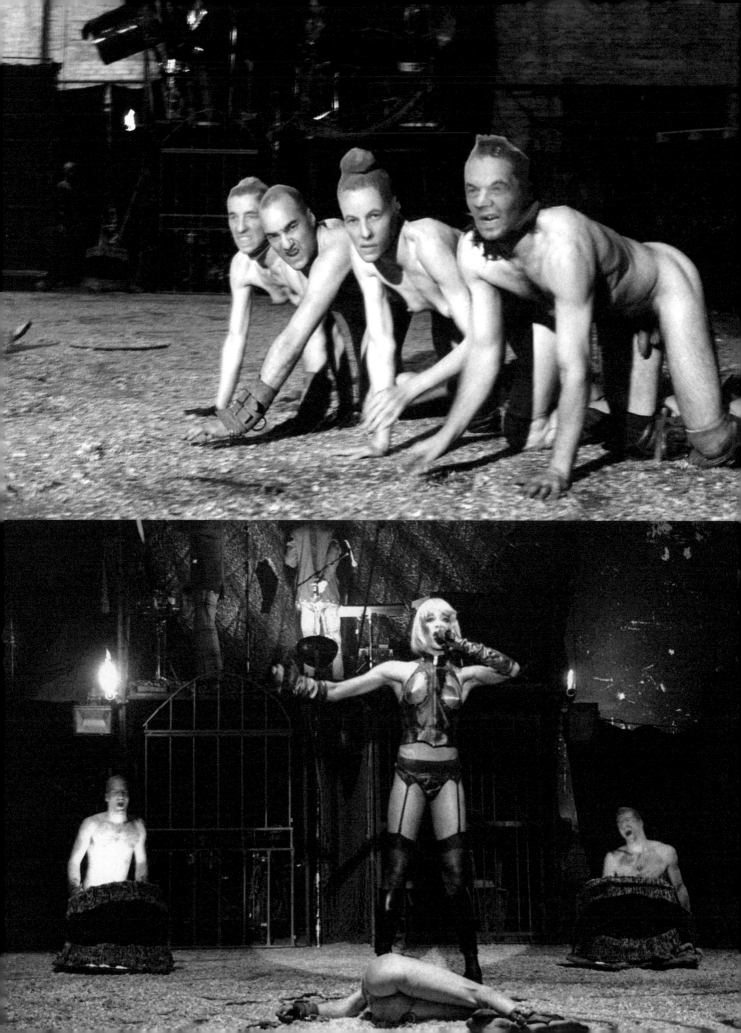

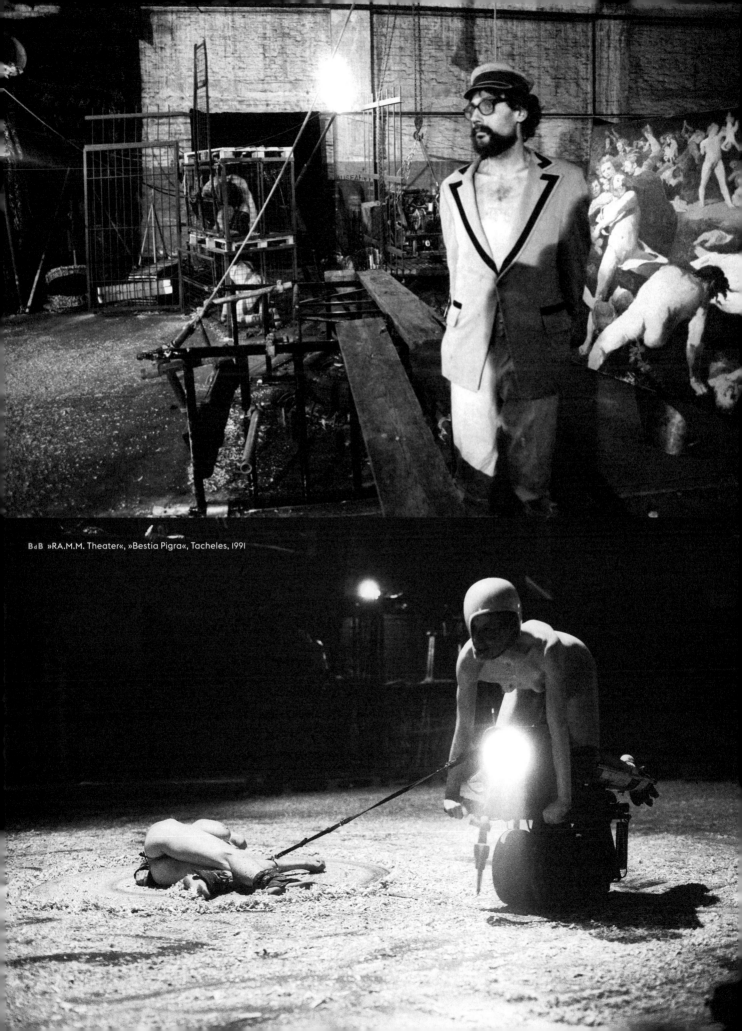

BdB »RA.M.M. Theater«, »Bestia Pigra«, Tacheles, 1991

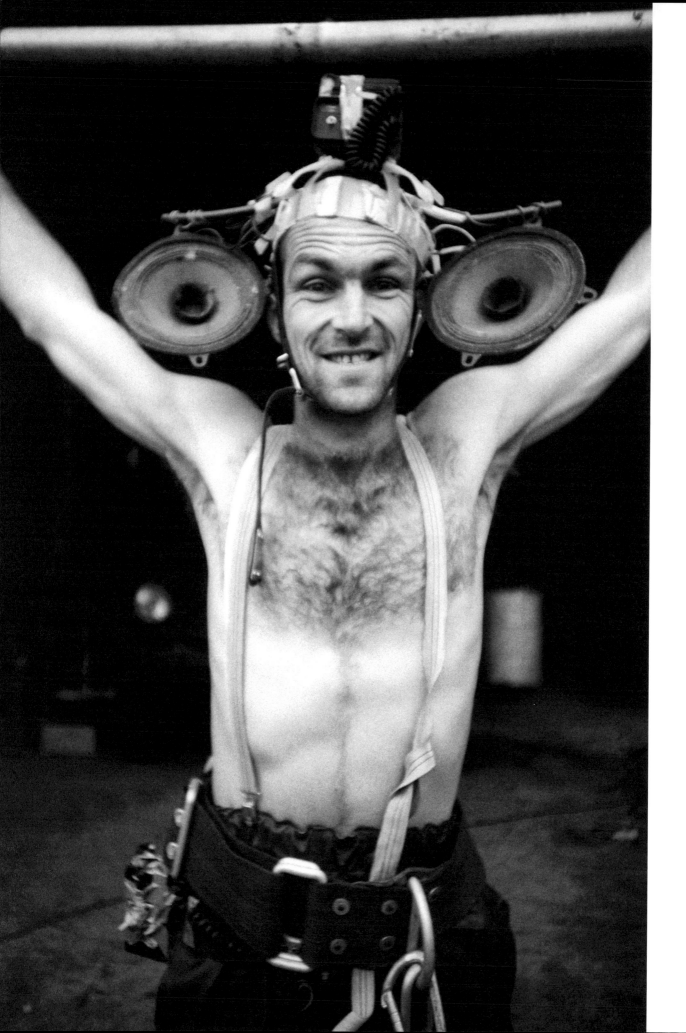

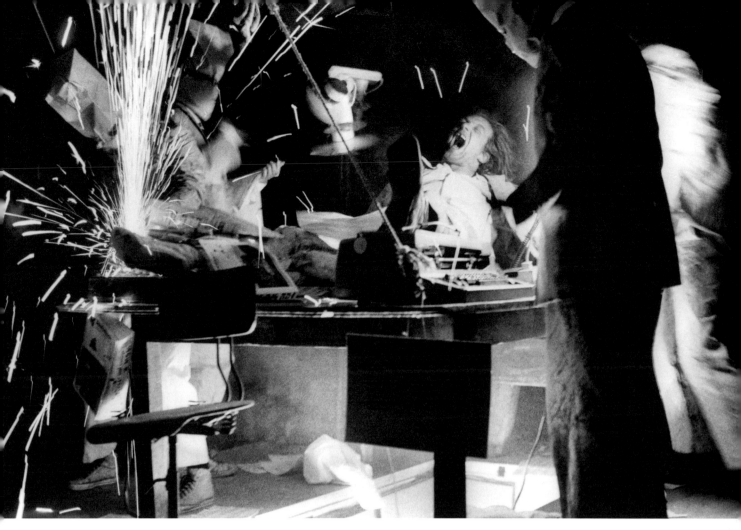

BdB ← Arthur Kuggeleyn, 1990 ↑ »RA.M.M. Theater«, »Akte«, 1990

ARTHUR KUGGELEYN

Die Idee war, das Publikum zu berühren, durch Theater Grenzen zu sprengen und ohne Bühne zu spielen beziehungsweise alles zur Bühne zu erklären. Die Freuden des Lebens, die Schmerzen und Existenzkämpfe zu zeigen und die Verlogenheit unserer Gesellschaft widerzuspiegeln.

The idea was to touch the audience, to break down barriers using theatre, to perform without a stage – or, conversely, to expand the stage to include everything: to show the pleasures of life, the pain, the existential struggles, and to hold up a mirror to the hypocrisy of our society.

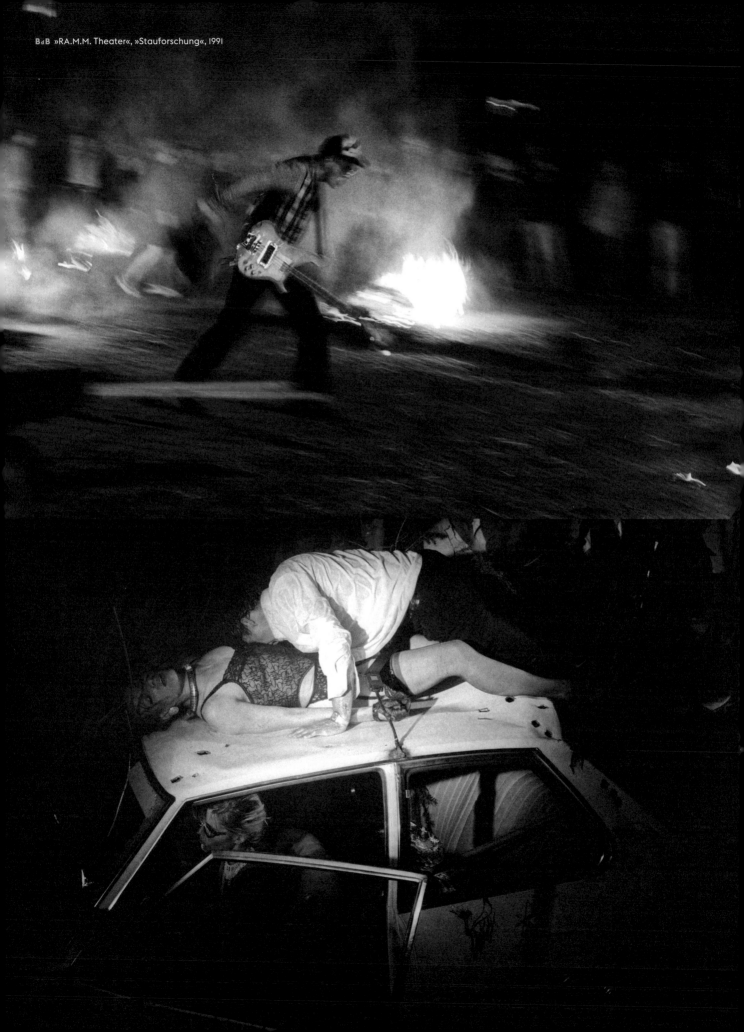

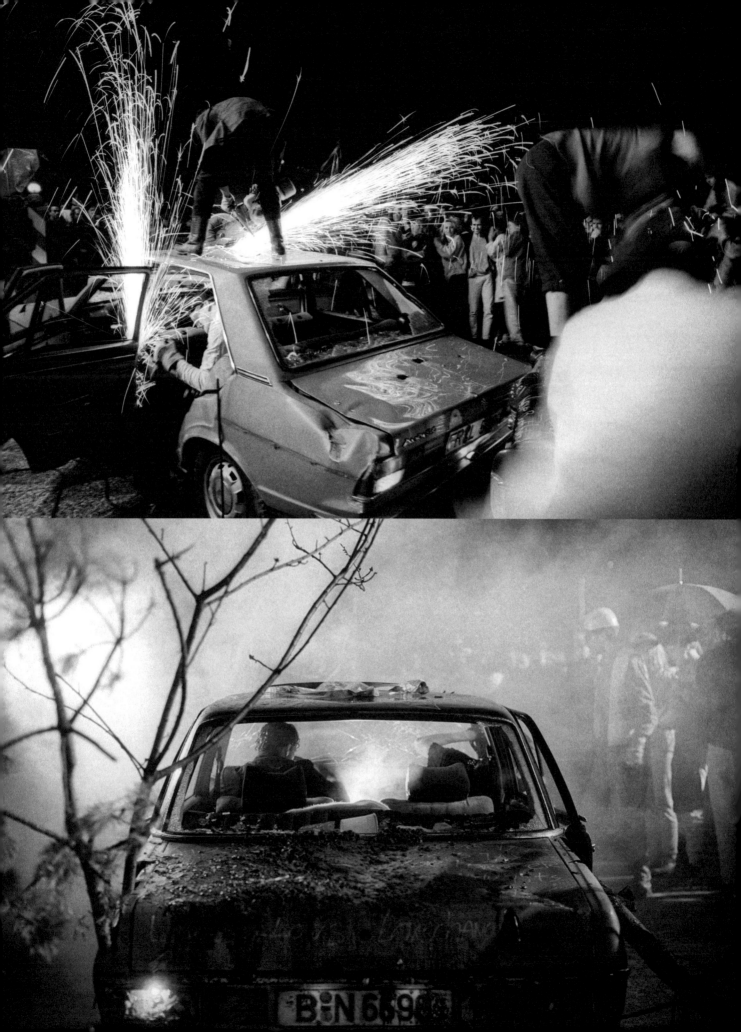

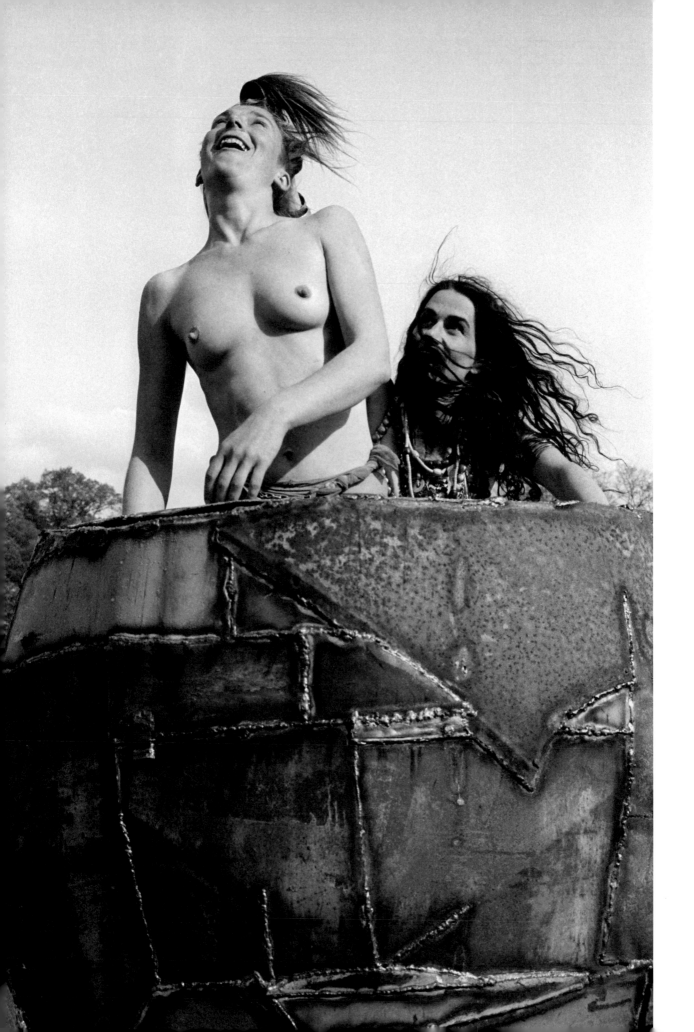

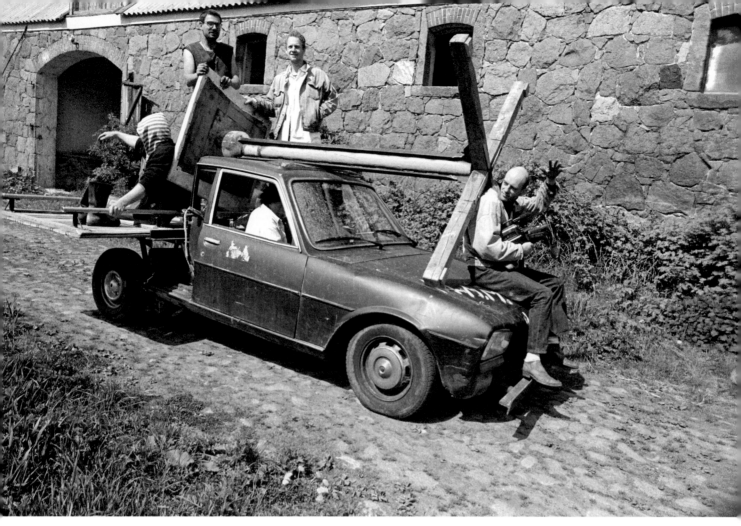

BdB ← ↑ »RA.M.M. Theater«, Proben auf / **Rehearsing at** Schloss Bröllin, 1992

INÉS BURDOW

Wir waren alles – wir waren Schauspieler, wir waren Kulturarbeiter, Arbeitgeber, Bauarbeiter, Dachdecker, Köche, Maler, Roadies, Stars, Tourmanager, Finanzminister – immer in Verantwortung für das ganze Team.

We were everything – actors, cultural workers, employers, builders, roofers, cooks, decorators, roadies, stars, tour managers, finance ministers – but always bearing responsibility for the whole team.

DANIEL WEISSROTH

Für mich bedeutete die Arbeit beim RA.M.M., über mich hinauszuwachsen, und zwar in riesigen Schritten. Innerhalb von zwei Jahren bin ich vom handwerklichen Laien autodidaktisch zum Bühnenbildner geworden.

For me, the work with RA.M.M. meant vaulting far beyond my own limitations. Within two years, I went from being a technical novice to becoming a self-taught stage designer.

205

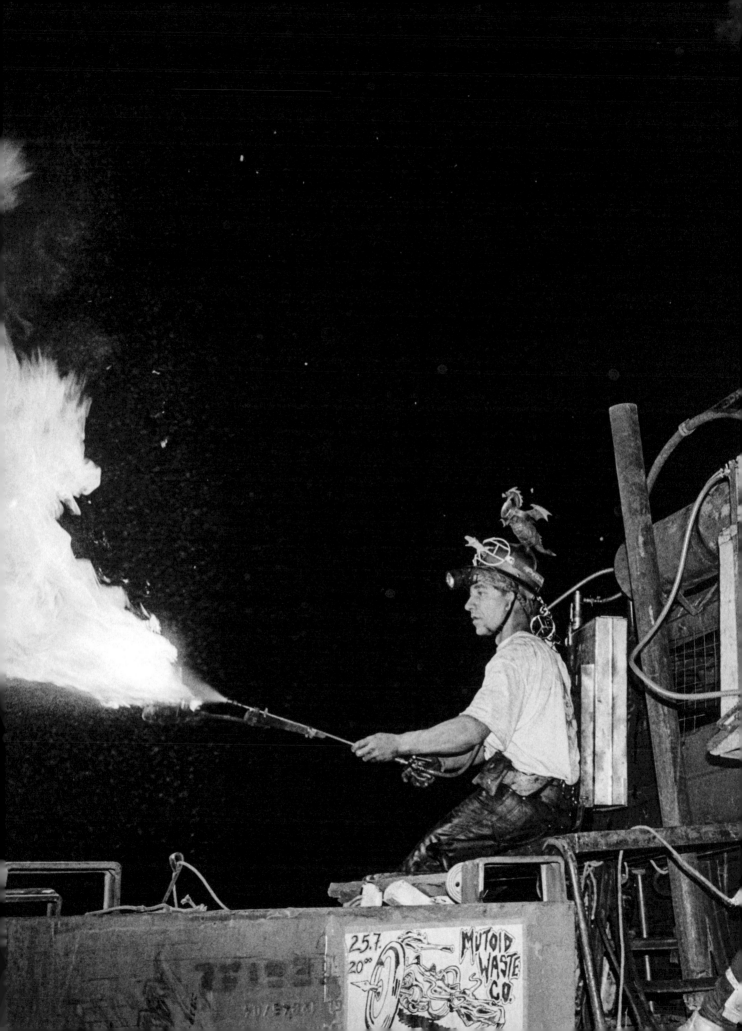

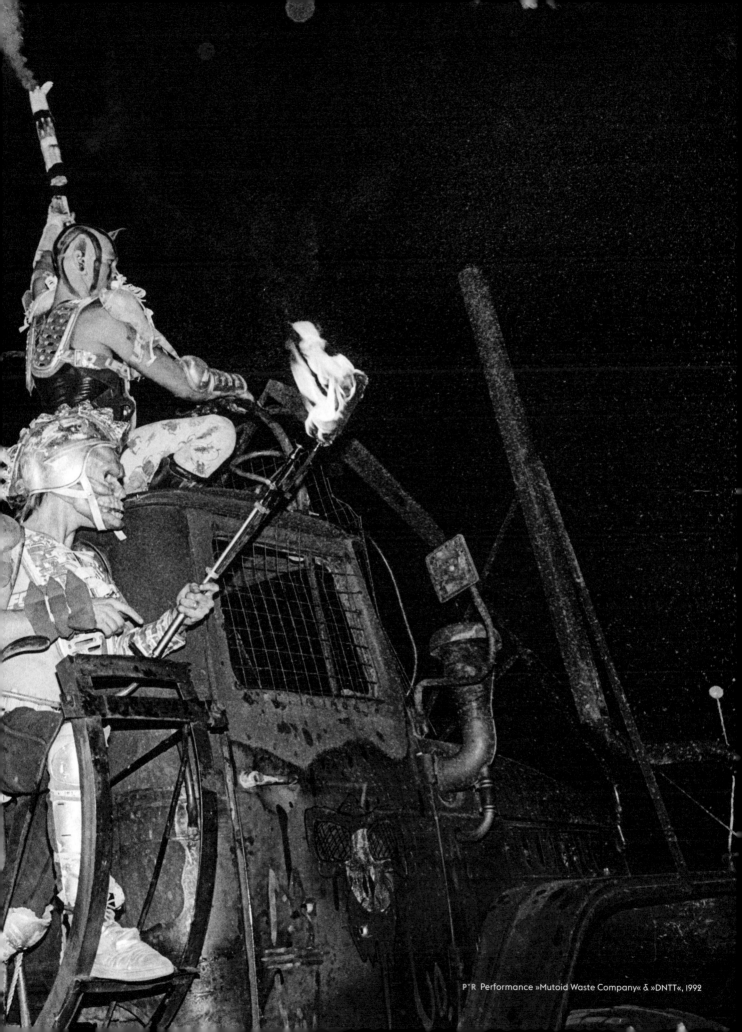

P°R Performance »Mutoid Waste Company« & »DNTT«, 1992

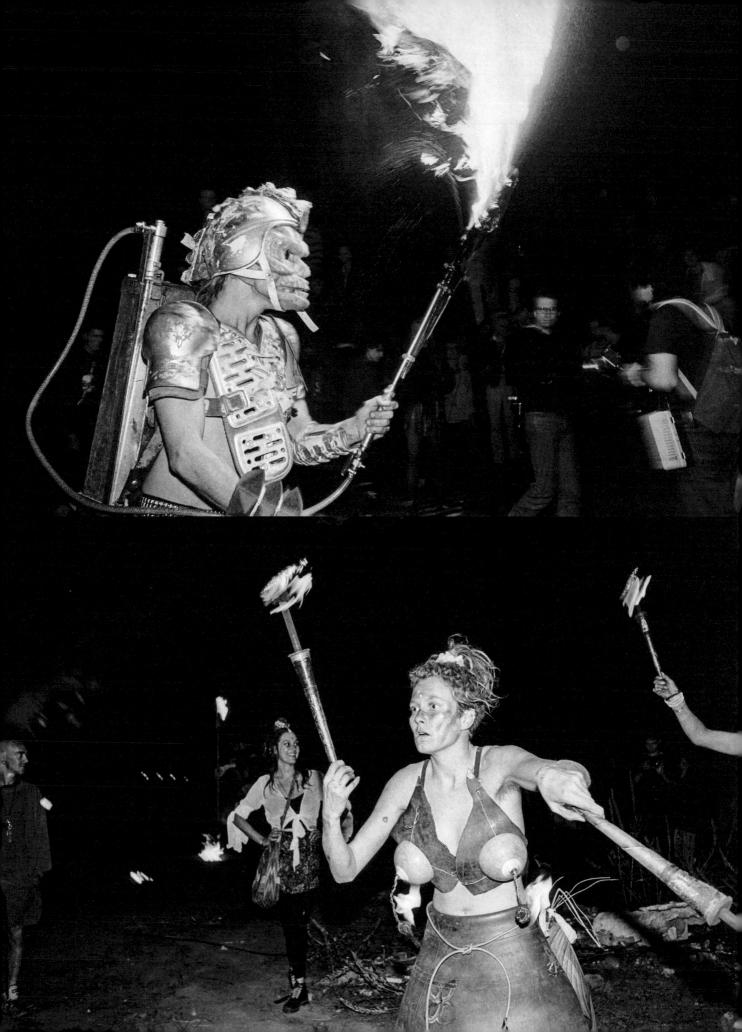

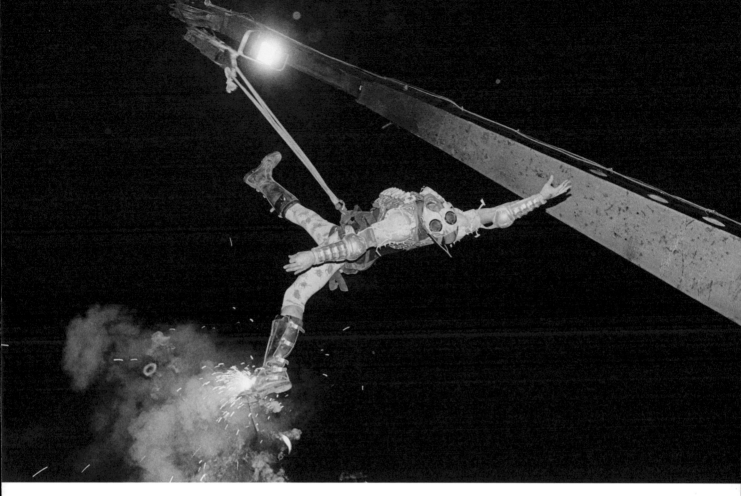

P⌐R ⌐ ⌐ ↑ Performance »Mutoid Waste Company« & »DNTT«, 1992

EDDIE EGAL

DNTT kamen aus fünf verschiedenen Ländern. Wir waren mit unserer Show »Heaven & Hell« vier Jahre in Europa unterwegs. Unser mit Flammenwerfern bestückte Drache ist später im Tacheles kaputtgegangen. Erst haben sie die Hydraulikpumpe geklaut, dann war er irgendwann ganz weg.

DNTT came from five different countries. We toured Europe for four years with our show »Heaven & Hell«. Our dragon with inbuilt flamethrowers subsequently fell apart in Tacheles. First the hydraulic pump got stolen, then eventually the whole thing disappeared.

HENNER MERLE

Vom Gefühl her erinnerte das Leben Anfang der 90er an die 20er-Jahre, ein Tanz auf dem Vulkan im positiven Sinne. Es herrschte aber keine Untergangs-, sondern pure Aufbruchsstimmung – alles war möglich.

The mood in the early 90s was reminiscent of the 20s: a positive sort of life on the edge. But instead of a fin de siècle atmosphere, there was now a pure sense of starting afresh – anything was possible.

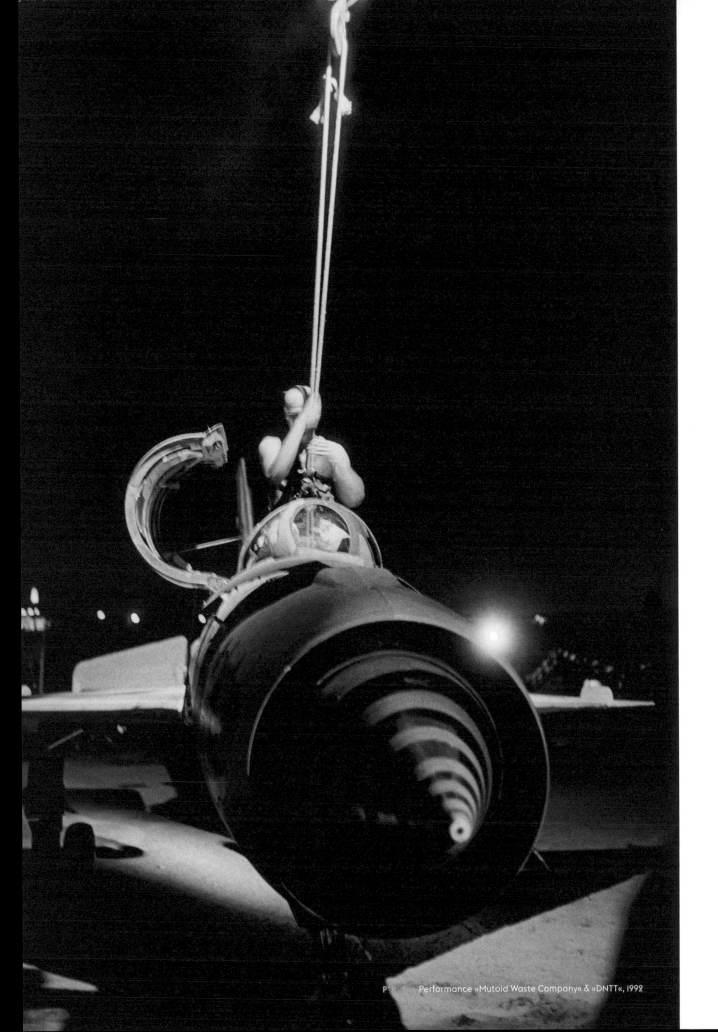

Performance »Mutoid Waste Company« & »DNTT«, 1992

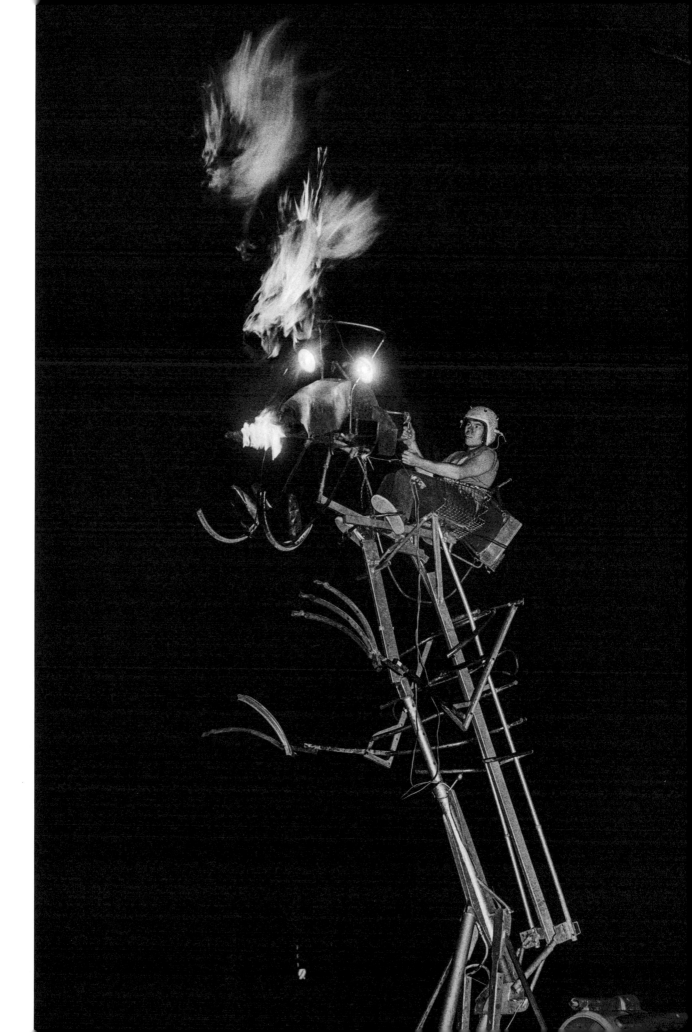

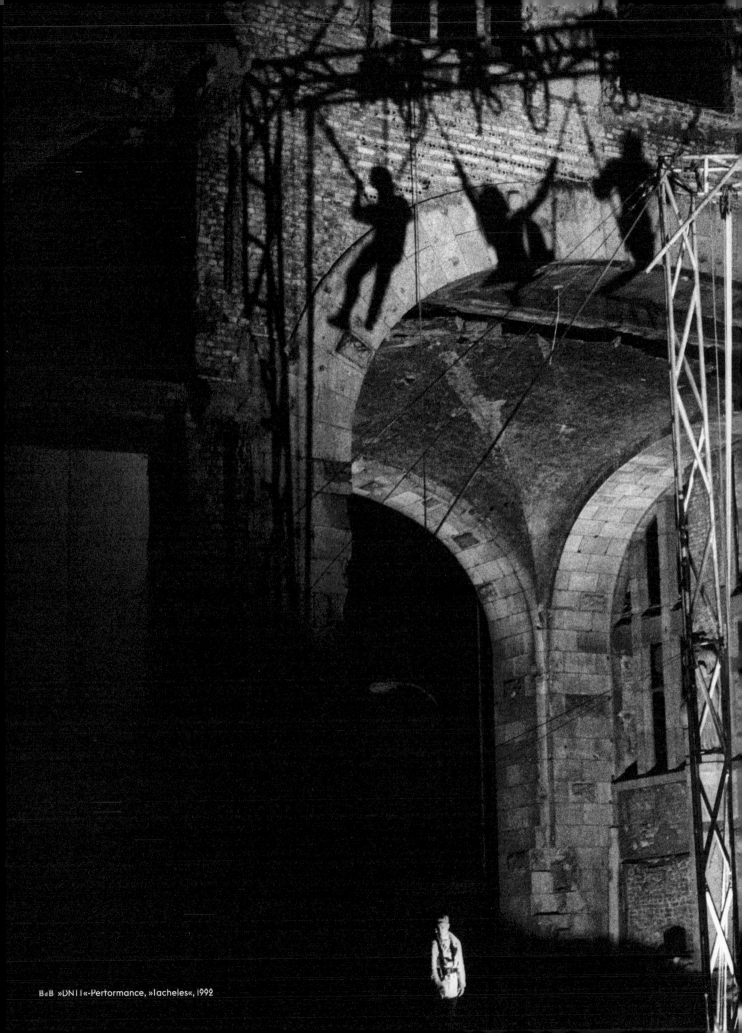

BdB »DN11«-Performance, »lacheles«, 1992